历代经典碑帖
百种题识

张海 著

中原出版传媒集团
中原传媒股份公司

河南美术出版社
·郑州·

图书在版编目（CIP）数据

历代经典碑帖百种题识 / 张海著. — 郑州：河南美术出版
社, 2020.11
ISBN 978-7-5401-5259-8

Ⅰ.①历… Ⅱ.①张… Ⅲ.①汉字－碑帖－中国－古代－文
集 Ⅳ.①J292-53

中国版本图书馆 CIP 数据核字 (2020) 第 226562 号

历代经典碑帖百种题识

张　海　著

策　　划	李文平　许华伟
出 版 人	李　勇
统　　筹	康　华　陈　宁
责任编辑	董慧敏
责任校对	谭玉先　裴阳月
封面设计	刘运来
出版发行	河南美术出版社
	地址：郑州市郑东新区祥盛街 27 号
	邮编：450000
	电话：0371-65788152
制　　版	河南金鼎美术设计制作有限公司
印　　刷	河南瑞之光印刷股份有限公司
开　　本	787 毫米 ×1092 毫米　1/16
印　　张	21
字　　数	280 千字
版　　次	2020 年 11 月第 1 版
印　　次	2020 年 11 月第 1 次印刷
书　　号	ISBN 978-7-5401-5259-8
定　　价	96.00 元

张海，1941年9月生于河南省偃师市。现任中国书法家协会名誉主席，中国人民政治协商会议全国委员会书画室副主任，河南省文学艺术界联合会名誉主席，郑州大学书法学院院长、博士生导师，国务院批准有突出贡献的专家。曾任第八、九、十届中华人民共和国全国人民代表大会代表，第十一、十二届中国人民政治协商会议全国委员会常务委员会委员，中国书法家协会第五、六届主席团主席，河南省文学艺术界联合会主席，河南省书法家协会主席，郑州大学美术学院院长，河南省书画院院长等。其书法作品曾获河南省书法展一等奖、首届"龙门奖"金奖、第五届"全国书法篆刻展"全国奖。2018年被授予"中国文联终身成就书法家"称号。

出版有《张海隶书两种》《张海书法》《张海新作选》《张海书法作品集》《张海书增广汉隶辨异歌》《张海书法精选》《创造力的实现——张海书法选》《岁月如歌——张海书法展作品选》《张海行草书佳作解析——苏辙〈黄州快哉亭记〉》《佳作解析——张海隶书宋词五首》《四体书创作自述》《淡月疏星——张海小字行草书册页选》《张海书四体〈千字文〉》《张海书法艺术》《四体书歌》等书法著作20余种。

所撰书论《关于代表作的思考》《时代呼唤中国书法经典大家》《坚持健康的书法批评，为繁荣书法艺术鼓与呼》《弘扬优秀传统，勇攀书艺高峰：当代书法家的历史使命与责任担当》《当代书法"尚技"刍议》等，在当今书坛产生了广泛影响。其中《时代呼唤中国书法经典大家》和《当代书法"尚技"刍议》分别获第七届中国文联文艺评论奖一等奖和第三届"啄木鸟杯"中国文艺评论年度优秀作品奖。

前言

张海

《历代经典碑帖百种题识》，费时一年，终于在2020新年钟声响过、节日氛围尚浓之时送交出版社了。依照"约定俗成"的算法，我已成为"80后"的一员，这本小册子算是我步入八十岁的一份答卷吧！

也许您会问：到了这样的年纪，是什么原因，让您还要写一本说易也易、说难也难的碑帖题识的书呢？如果您平时对我有所关注的话，就不会觉得突然了。之前，我也曾零零散散地发表过一些碑帖题跋之类的文字，也拜读过不少专家学者的碑帖题跋，我注意到，当代书法理论家还很少有人对历代经典碑帖做过较系统的题识，于是我萌生出这一想法。从选题到动笔，曾经历过几次自我辩论，最后决定去做。开始称为"题记"，最后定为"题识"，觉得这样更为开放和包容，字面上也有些新意。

历史遗留下来的称得上经典的碑帖数以千计，均经过时间的筛选，并成为业界的共识，代表着所属时代的高峰。然而在历史和现实中，即令是多数人认可的经典，仍不可避免地遭到不同程度的贬损。贬损者多有一定的影响力，持论也并非没有道理，相左的意见则往往缺乏必要的佐证，两种意见乃并存于世。出现这种现象的主要原因，在于对书法艺术的评价没有量化标准，时至今日，仍然没有所有人一致认可的科学的评价体系。因此，依什么标准选取，为什么选此而

非彼，就我而言，即使可以说出个一二三，对于质疑者我可能也无言以对。面对如此多的经典之作，不管由谁来选，都会囿于各自主观的审美因素，不可能得到百分之百的认可，这是多种因素叠加影响的结果。当然这些纠结，并不能成为草率选定的理由。选取过程中我的态度是严肃的，权衡是认真的，并征求了多位专家的意见，最后只能求同存异，尽量同多异少。另外，这种选取不是"排行榜"，仅是对经典学习的一个认识而已，选定者自有其道理，未入选者也无损其固有的光彩，因此不必太较真儿。

一个人的时间和精力是有限的，即令是专门研究碑帖的理论家，一生中能对多少种碑帖下过精研的功夫？我有一位同事，毕业于中文系，擅长书法，在大学从事书法教学，四十年来对两种字帖逐字逐句临写，写出体悟，付梓问世。我读其初稿时十分震惊，不知道书界还有多少如此用功者。有一段时间，我也曾强调吃透一家。实践证明，吃透很难，而对于自己长期宗法的碑帖能够做到背临已属不易，如果长期过于深入以至不敢越雷池一步，则有可能陷入"食古不化"之牢笼，终身为其所困，挣扎不出。陶渊明自嘲的"好读书不求甚解"，未尝不是获取知识、提高能力的一种途径。我对于题识的百种碑帖谈不上甚解。古代将对于经典的注释称为"章句之学"。《汉书·艺文志》注谓秦近君"但说'曰若稽古'三万言"。若依这样的标准要

求，确实非我能够胜任，其实也无此必要。客观地讲，对于这百种经典碑帖，有些自己临过，时间长短不一，大多只是认真读过、想过，用以开阔眼界、拓展思路而已。所作题识，多以自己的阅历，结合书坛现状，联想及工作中曾接触到的诸多书家，从而产生的思索和领悟。读者自然不必把题识看成对某碑、某帖、某书家的研究和定评，只是一个过来人的感受而已。若失于一叶障目和瞎子摸象，则祈请诸位海涵。

我对每一种碑帖的题识还是认真的，动笔之前就对自己提出五点要求：一要独立思考，尽量避免人云亦云；二要行文有自己的风格；三要题识形式多变，不令雷同；四要贴近创作实际；五要言之有物，对读者有所启迪。这些要求并不高，真正实行又觉殊非易事。题识并非平地起高楼，写作前必然参阅前贤时彦的一些资料，描述某种碑帖特征时，会自觉不自觉地借用别人的某些词语，为避免琐碎，不再一一注明。题识作为一种文体，百余字或数百字，形式求变尤为不易，好在题识的重心并不在此，对碑帖的思考和认识更为重要。陶渊明所谓"每有会意，便欣然忘食"，倘某些篇什能得万一，则所祈焉！

现在是大数据时代，所选百种经典碑帖在书界的接受度如何呢？这些年来，一些省市举办了碑帖临摹展。完稿之后，我选取了几种不

同地域、不同时期的临帖作品集做了统计，并将统计表附文后，读者可以清楚地了解这些经典碑帖时下的受众面，从而得到某种启示。一个时代有一个时代的经典，每一种经典经过历史的甄别和筛选，都有着不可动摇的权威性，至于哪些经典仍在人们的视野之中，哪些经典受当下的审美取向和一些客观条件的影响，暂时淡出人们的视野，与经典自身固有的魅力无关。每一种经典都有其独特的价值和仍待开掘的内涵，我们应多看多读、看懂读懂、努力践行，或迟或早，都会成为我们从事书法艺术创作的筋骨和血肉。

此书从选题到成书有若干环节，主要是基础材料的搜集整理与校对，困难多，费时多，这里对参与其中的诸位同学、同道表示真挚谢意。

2020年1月

目录

第三部分　楷书

第四部分　行草

篆书

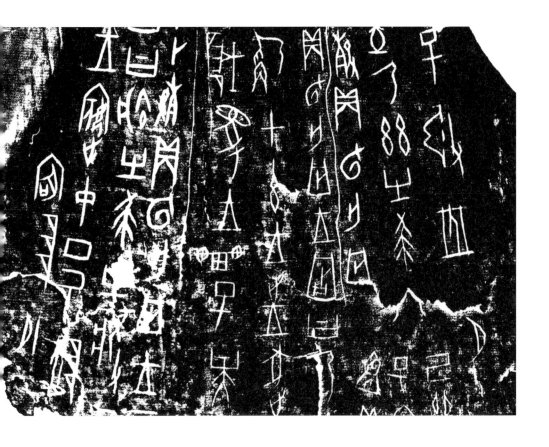

【简介】　　甲骨文是商周时期刻于龟甲与兽骨上的文字，其内容多
为贞人占卜之辞，因此又被称为"契文""卜辞""贞卜文
字""甲骨卜辞"。绝大部分甲骨文出土于河南安阳西北小
屯村及周边地区，即殷商时代遗址殷墟。

甲骨文于19世纪末首次被发现，之后不断被挖掘搜集，
数量达十万余片，单字四千多，被认为是迄今为止最早的成
熟汉字。古文字学家对甲骨文的研究形成甲骨文学，其研究
成果被应用到书法艺术中。

【集评】　　［清］徐珂《清稗类钞》：文字之小者，不及黍米，而
古雅宽博，于此可见古人技术之工眇，更逾于楮墨。

［现当代］王襄《王襄著作选集》：秀丽多姿，雄健无

匹，的为上古法书，观玩之下，惊喜过望。

[现当代] 张宗祥《书学源流论》：惟其用刀，故字画起讫之处皆尖锐，今世所传卜龟甲上字，及一二钟鼎白文款识，皆可为证。

[现当代] 郭沫若《殷契粹编》：卜辞契于龟骨，其契之精而字之美，每令吾辈数千载后人神往。文字作风且因人因世而异，大抵武丁之世，字多雄浑，帝乙之世，文咸秀丽。……而行之疏密，字之结构，回环照应，井井有条，……足知现存契文，实一代法书，而书之契之者乃殷世之钟、王、颜、柳也。

[现当代] 董作宾《甲骨文断代研究例》：一期大字气势磅礴，小字秀丽端庄，二期工整凝重，温润静穆，三期颓靡草率，四期粗犷峭峻，欹侧多姿，五期规整严肃，其作大字者峻伟豪放，作小字者隽秀莹丽。

[现当代] 沙曼翁《书法还是传统的好》：写甲骨把笔要轻、运笔要活，要学"大米"的刷字。要中、侧锋互用，总之不可拘执、不可死紧。……甲骨文的写法与写其他篆书大不一样，既要写出毛笔的韵味，又必须写出锲刻的意味，要有刀的感觉。

[现当代] 李泽厚《美的历程》：汉字书法的美也确乎建立在从象形基础上演化出来的线条章法和形体结构之上，即在它们的曲直适宜，纵横合度，结体自如，布局完满。甲骨文开始了这个美的历程。

[现当代] 丛文俊《中国书法史·先秦秦代卷》：甲骨文是商代书法的精华，是从仿形向书写方面转化的开端，也是改造"原型"引发书体演进的开端。

【题识】　甲骨文为目前所知之最早汉字，用笔、结字、章法均见书法艺术端倪。

不论甲骨文先书后刻抑或直接刻画，以载体之故，布局结字随形顺势，点画劲健，大朴不雕。清末以来习甲骨文者甚多，多刻意摹写刻画形态，失去一任自然之妙。翟万益先生尝自叙探索之路："吾于卜辞，初学之时，谨守成法，浸淫其间几廿载，渐求自家面目。殚思竭虑，上下求索，于原始刻画，于金文简帛，多所用心，厚积博引，期以有成。时至今日，结体仍遵成法……其间修短错落，欹侧肥瘦，自有我在，非龟版能囿者。"其"三步走"乃经验之谈，可资借鉴。

余在安阳工作十又八年，且与考古队为邻，接触甲骨文早且久，当时得片甲只字甚易，偶有所得，即赠书友，迄无收贮。而今甲骨文一字万金，亦有轻忽之叹，仅在记忆中矣！

《二 《大盂鼎》

【简介】　　《大盂鼎》于清道光年间在陕西岐山县出土，以作器者名盂而得名。器物外饰有云雷纹、饕餮纹，内壁铸铭文十九行二百九十一字。铭文属西周早期金文，记述了周康王二十三年（前998）册命盂之事，颂扬周先王盛德，追述殷亡国的前车之鉴，是研究西周历史的重要资料。该器曾为左宗棠、潘祖荫所藏，现藏于中国国家博物馆。

【集评】　　［清］李瑞清《玉梅花盦书断》：《盂鼎》为方笔之祖，后来方笔皆祖此。

　　［现当代］丛文俊《中国书法史·先秦秦代卷》：此铭有手写体风格，例如横画的头粗尾细及所有线条的出锋样式；再则是此铭不仅保留了一些肥笔，而且大都有修饰痕

迹，用笔意势亦多为其所掩。确切地说，此铭在表面上，以沿袭模仿商人风格为主，而圆转处的款曲柔弱，却为商金文所无，气度风格尤其逊谢。此铭虽系鸿文巨制，而艺术水准尚在《庚赢卣》之下。

［现当代］丛文俊《吉金夜话（七）·大盂鼎》：此器为西周早期作品，文字的象形程度较高，与后来日益趋近正体规范的大篆有明显的差异。……其中有些字的肥笔，直接承自商金文的书制习惯；一些方笔直画，也与同时期周人题铭崇尚曲线的风气有别。如果视其为商金文风格的嫡传，大体似之。

［现当代］邢文《西周金文书法的体势》：虽然《大盂鼎》与《何尊》都取纵势，两者也都有明确的"波磔"类肥腹笔画，但《何尊》书法错落有致、无拘无束，而《大盂鼎》的书法就行列整齐、合规中矩，表现着西周金文书法纵势的不同风貌。

［现当代］周德聪《中国书法品评》：《大盂鼎》的文字属大篆范畴，章法精严，行款茂密，书风端庄凝重，实为商周书风转变时的代表作品。

【题识】　《大盂鼎》为西周前期金文的代表作之一，其书法风格及文字构形，较之殷商时期的甲骨文、金文，图画特点减少，章法布局整饬而灵动。用笔上方圆结合、方折并用，个别笔画仍作中间粗两头尖形，这也是商末周初金文常见的现象，相比西周中、晚期《墙盘》《毛

公鼎》铭文区别甚微。

一种书体是在特定时期、特定情况下产生的。谁都不曾想到，在铸造前的泥范上预刻，又经铸造工艺流程，形成了风格各异的钟鼎铭文。由此观之，此后诸种书体的出现是否也带有这种偶然性和必然性呢？

《散氏盘》

三

【简介】　　《散氏盘》又称《矢人盘》，是西周晚期青铜器铭文，因其中有"散氏"二字而得名。全文共三百五十七字，记述了周王调解散、矢属国土地纠纷而界定封界事宜，被视为中国最早的土地契约。清乾隆年间出土于陕西凤翔（今宝鸡市凤翔县），现藏于台北故宫博物院。

【集评】　　［现当代］胡小石《书艺略论》：西周夷厉诸朝，如《大克鼎》《散氏盘》则用横势。

　　　　　　　［现当代］丛文俊《中国书法史·先秦秦代卷》：此铭较前者字势尤为倾斜随意，结体不工，书写多简便率直之笔。这种简化的"篆引"直接影响到作品的艺术风格，给人以新的审美享受，但更重要的是它被秦国继承下来，最终导

致战国秦文字隶变的发生。

［现当代］周德聪《中国书法品评》：它的风格既没有甲骨文的细挺之意，也没有《大盂鼎》的精警凑泊，而表现出一种乱头粗服的荒率，其独特的风格特征，在书法史上堪称独树一帜……随意适性，大朴不雕，奇肆散宕。

［现当代］郎绍君《中国书画鉴赏辞典》：此盘笔画粗细均匀，结体宽博，章法错落有致，显得茂密质朴。因此盘书风恣放草率，故有"草篆"之称。

［现当代］何崝《近现代百家书法赏析》：《散氏盘》书法浑厚朴茂，凝重多变，字形横斜错落，有自然天成之妙。

【题识】　青铜器铭文众多，余独爱《散氏盘》，以其出土于陕西宝鸡，乃先父母仙逝之地，故有特殊感情。

《散氏盘》铭文随势而发，涉笔成趣，一派天机，所谓"大珠小珠落玉盘"也。余尝涉足小篆，然于甲骨钟鼎之文一直敬之畏之。敬其书者功底扎实，非同寻常；敬其信笔挥洒，变幻无穷。畏其籀篆奇古，识读之难；畏其流变难稽，假借变通之难。凡此纠结，数十年倏忽已过，如今"徒有羡鱼情"而已。

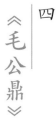

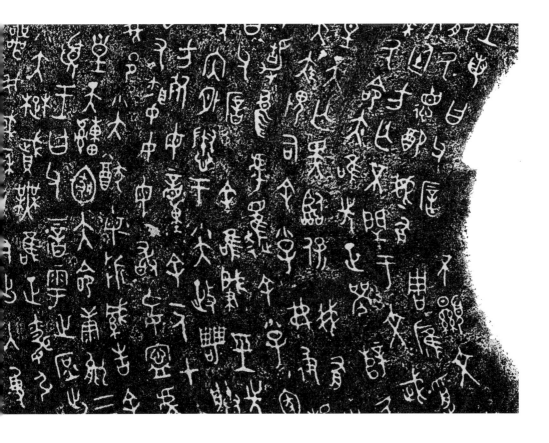

【简介】　　《毛公鼎》为周康王时期青铜器，清道光二十三年（1843）出土于陕西，因作器人名毛公而得名，镌铸籀文近五百字，是现存铭文最多的商周彝器，与《大盂鼎》《散氏盘》《虢季子白盘》并称为"晚清四大国宝"。该器曾为清代陈介祺、端方所藏，现藏于台北故宫博物院。

【集评】　　［清］李瑞清《跋〈毛公鼎〉》：《毛公鼎》为周庙堂文字，其文则《尚书》也，学书不学《毛公鼎》，犹儒生不读《尚书》也。

　　　　　　［现当代］郭沫若《西周金文辞大系图录考释》：此铭全体气势颇为宏大，泱泱然存宗周宗主之风烈，此宜宣王之时代为宜。

[现当代] 胡小石《齐楚古金表》：其书温厚而圆转，其结体或取从势，或取冲势，然使笔多不甚长。此体盖起于宗周中叶以来，……传世重器如《散氏盘》《克鼎》《毛公鼎》……皆属此。

[现当代] 丛文俊《吉金夜话（八）·毛公鼎》：《毛公鼎》书法庄而不拘，放不失则，圆而骨峻，欹乃实正，皆须置于篇章之原生态中审视之。……从《毛公鼎》通临入手，既可以循法而入，又能从容变化字形，疏密篇章，既明秩序之美，复通自然之理，学习效果当远胜于学习《墙盘》《速盘》《虢季子白盘》之类。

[现当代] 胡小石《书艺略论》：周书《盂鼎》《毛公鼎》之类，势多倾左；《散氏盘》独倾右，自树一帜。

【题识】 金石之学始于北宋，至清而大盛。邓石如、钱坫、王引之、朱为弼、罗振玉、王国维、黄宾虹、蒋维崧诸公，于金文书法贡献巨大。

《毛公鼎》为西周晚期金文书法之典范，铭文结字方长瘦劲，灵活多变，点画圆润流畅，文字大小参差，通篇有行无列，于自然生动中见庄重典雅。诚如费新我先生所言："熟中有生，生中有熟；顺中有逆，逆中有顺；巧中有拙，拙中有巧。巧拙互参，巧拙并用，似拙反巧，大巧若拙。"

书法感悟，妙在守独悟同，意会神通。欣赏领略《毛公鼎》之美，非如此不可得。

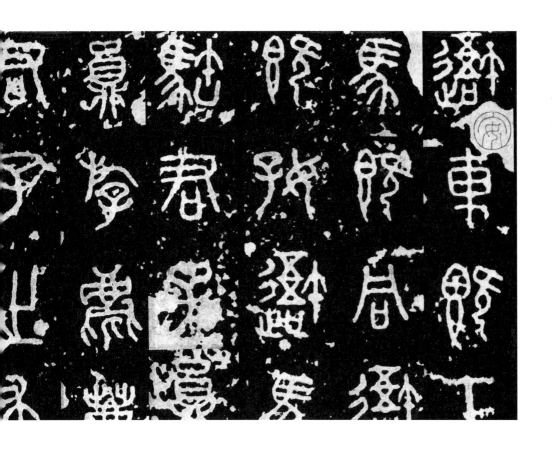

【简介】　　《石鼓文》因其刻石外形似鼓而得名，共计十鼓，分别刻有四言诗一首，计七百一十八字，为先秦大篆文字。旧说，石鼓因记叙有周宣王出猎活动，故亦称"猎碣"，其他名称有"宣鼓""陈仓石鼓""宣王鼓""岐阳石鼓"等。石鼓文自唐初被发现以来备受关注，被誉为"石刻之祖"，原石现藏于故宫博物院石鼓馆。

【集评】　　［唐］张怀瓘《书断》：乃开阖古文，畅其纤锐，但折直劲迅，有如镂铁，而端姿旁逸，又婉润焉。

　　［唐］韩愈《石鼓歌》：辞严义密读难晓，字体不类隶与蝌。年深岂免有缺画，快剑斫断生蛟鼍。鸾翔凤翥众仙下，珊瑚碧树交枝柯。

[北宋] 苏辙《和子瞻凤翔八观·石鼓》：文非蝌蚪可穷诘，简编不载无训诂。字形漫汗随石缺，苍蛇生角龙折股。亦如老人遭暴横，颐下髭秃口齿龋。形虽不具意可知，有云杨柳贯鲂鲉。

[北宋] 蔡襄《论书》：尝观《石鼓文》，爱其古质，物象形式有遗思焉。

[北宋] 章樵《古文苑》：详观其字画奇古，足以追想三代遗风。而学者因可以知篆隶之所自出。

[元] 吾衍《论篆书》：篆法匾者最好，谓之"蝶匾"，《石鼓文》是也。

[明] 赵宧光《寒山帚谈》：剥落之余，犹有不易者，在信体结构，自成篇章，小大正欹，不律而合。至若钩引纷披，作轻云卷舒，依倚磊落，如危岩乍阙。

[清] 侯仁朔《侯氏书品》：天然混成，略不着意，如日月星辰之丽天，仰视若无他奇，稍一增减，便成妖异，是为碑版鼻祖。

[清] 毛凤枝《石刻书法源流考》：石刻以《石鼓文》为最古，亦最真。

[清] 康有为《广艺舟双楫》：《石鼓》为篆书之宗，《琅邪台》《开母庙》辅之。

[清] 刘咸炘《弄翰余沈》：其书自是佳妙，非寻常金文率尔之作可比。势固易见，笔之润而不滥、遒而不枯，亦尚可窥。

【题识】 平王东迁，秦得丰镐之地，实力日增，《石鼓文》即为此时秦物，其上承商周金文，

下启秦代小篆。文字多取纵势，结字一般为左右对称，严谨而工整。点画方圆相济，生动灵巧。字与字，行与行，列与列，气息相通，变化有度，肃穆古茂且逸气相发。劲者山立，柔者禾垂，行若奔云，止若据槁，特有之艺术魅力至今吸引众多书家，得其灵魂者却屈指可数。

康有为评价《石鼓文》十六字甚为贴切："金钿落地，芝草团云。不烦整截，自有奇采。"而近代宗法《石鼓文》成就高者，当首推吴昌硕及其崇拜追随者陶博吾。林散之谓陶"握芝怀瑜，晚香尤烈"。吾师费老1985年书赠我《韩愈〈石鼓歌〉》长卷，这是他一生所书四个长卷之一，戏言可作为其遗作展之，其精彩可知，而费老对《石鼓文》之推崇亦可见一斑。

秦诏版铭文 六

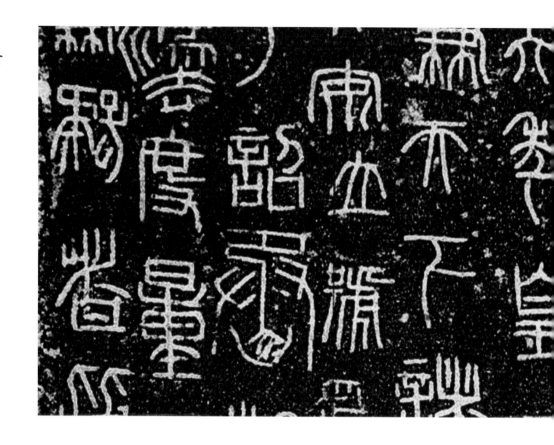

【简介】　　　秦诏版铭文也称"秦量诏版铭文"，秦始皇统一六国后，颁布诏令统一度量衡，文曰"廿六年，皇帝尽并兼天下诸侯，黔首大安，立号为皇帝，乃诏丞相状、绾，法度量则不壹歉疑者，皆明壹之"。诏文被直接凿刻或浇铸在权量之上，刚劲方折，大小不一，或为民间工匠所为，但体现了当时文字书写的时代特点。

【集评】　　　〔元〕吾衍《学古编》：秦隶者，程邈以文牍繁多，难于用篆，因减小篆为便用之法，故不为体势。若汉款识篆字相近，非有此法之隶也。便于佐隶，故曰隶书，即是秦权、秦量上刻字。人多不知，亦谓之篆，误矣。或谓秦未有隶，且疑程邈之说，故详及之。

［清］康有为《广艺舟双楫》：今秦篆犹存者，有《琅邪刻石》……皆李斯所作，以为正体，体并圆长，而秦权、秦量即变方匾。

［现当代］刘咸炘《弄翰余沈》：若秦权则势虽方密而参差不似《泰山》《琅邪》之整，未必尽斯书耳。……康氏谓秦分本圆，而汉人变之以方，甚精。近《魏石经》出土，其篆又整齐而多方折带尖脚，近秦权及汉铜器，与秦篆之狭长者殊，与汉碑额之方扁者大同，是足以观流变，证明康氏之说。

［现当代］丛文俊《中国书法史·先秦秦代卷》：字为标准小篆，少数字有缺笔、借笔共画现象，后者为秦权量诏铭书法中所仅见。契刻或续或断，变易节律，张弛有致，有书写所不具备的美感。线条坚实匀一，系典型的双刀夹刻，也是颇传秦篆神韵的楷模之作。

【题识】　秦代统一度量衡，诏行全国，并将诏文或凿或铸于权量，“秦量诏版铭文”即是此类器物文字之统称。观其铭文，不以中央所发诏令而诚惶诚恐，而以草率急就铭刻，盖工程浩大，不假手民间工匠不敷其用。虽然其中不乏较严肃工整者，但整体来看，均为竖有行，横无列，字距行距不匀，字形大小不一，更有缺笔少画、随意简化者。章法错落，转折处平直，歪斜笔画并用。民间工匠之所为，自然多

了几分随意与率真。此类铭刻书体之意义，正在于其区别于官方正体之面貌，呈现出自由洒脱之一面。汲取天真稚拙、情趣横生之美妙，乃学习此类文字之着眼点。

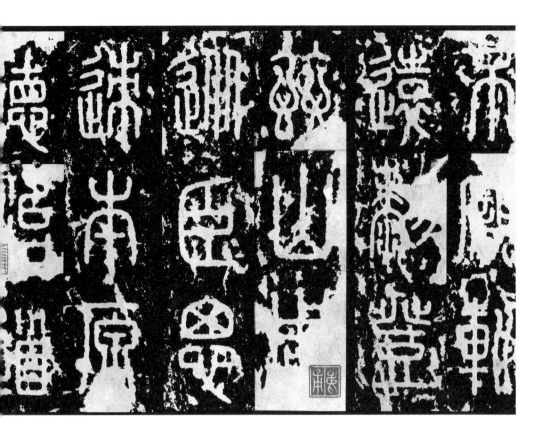

七

《泰山刻石》

【简介】　　　秦始皇统一六国以后，曾多次巡视全国，立石铭功。
《泰山刻石》是泰山最早的刻石之一，原石四面环刻秦始皇
和秦二世诏书，明末清初尚见残存二十九字本。相传为李斯
手笔，其书法流动婉通，为秦篆正宗，亦有论者以所见拓本
较乏古厚峻拔风致，疑为重刻本。传在清乾隆年间遭焚并散
佚，嘉庆年间复寻访见残石十数字，或曰伪托非旧物。残石
现存于山东泰安岱庙。

【集评】　　　［唐］李嗣真《书后品》：秦相刻铭，烂若舒锦。

　　　　　　　［唐］张怀瓘《书断》：《泰山》《峄山》《秦望》等
碑并其遗迹，亦谓传国之伟宝，百代之法式。

　　　　　　　［北宋］刘跂《泰山秦篆谱序》：李斯小篆，古今

所师。

[元] 郝经《移诸生论书法书》：古之篆法之存者，惟见秦丞相斯。斯，刻薄寡恩人也，故其书如屈铁琢玉，瘦劲无情；其法精尽，后世不可及。

[清] 何绍基《东洲草堂金石跋》：秦相易古籀为小篆，遒肃有余而浑噩之意远矣。用法深刻，盖亦流露于书律，此二十九字古拓可珍。然欲溯源周前，尚不如两京篆势宽展圆厚之有味，斫雕为朴，破觚为圆，理固然耳。

[清] 康有为《广艺舟双楫》：秦分即小篆，以李斯为宗，今琅邪、泰山、会稽、之罘诸山刻石是也。相斯之笔画如铁石，体若飞动，为书家宗法。

【题识】 《泰山刻石》相传为李斯手笔。在中国书法史上，李斯因此被誉为"书法鼻祖"。鲁迅说他书法"小篆入神，大篆入妙"。

《泰山刻石》作为秦篆的代表作之一，采用中锋用笔，线条圆劲挺拔。点画藏头护尾、笔笔精细、含蓄委婉；字体呈长方形，左右对称，平稳端宁，比《石鼓文》更为庄重、规范；线条圆健似铁，结构左右对称，疏密适宜，章法布局纵横有序，法度严谨却又不失神采，整体呈现出一种静态、整齐、严谨与统一之美。元郝经赞其曰："拳如钗股直如筋，屈铁碾玉秀且奇。千年瘦劲益飞动，回

视诸家肥更痴。"

不过，篆书发展到如此成熟时，也意味着由此必走向它的反面，天真随意、古拙任性的风韵全失，无怪乎有"馆阁"之诮。盛极而衰，天下之事，概莫能外。

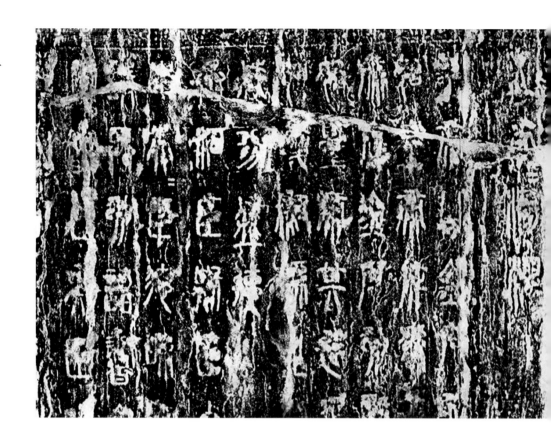

《琅邪台刻石》八

【简介】　《琅邪台刻石》为秦始皇东巡刻铭之一，传为秦相李斯所书。石刻漫漶，虽仅存一面，但淳厚古雅，被认为是可信度较高的秦代书刻，原在山东青岛琅邪台，现藏于中国国家博物馆。

【集评】　［唐］张怀瓘《书断》：画如铁石，字若飞动，作楷隶之祖，为不易之法。

　　［唐］窦臮《述书赋》：斯之法也，驰妙思而变古，立后学之宗祖。如残雪滴溜，映朱槛而垂冰；蔓木含芳，贯绿林以直绳。

　　［明］赵宦光《寒山帚谈》：秦斯为古今宗匠。一点一画，矩度不苟，聿遒聿转，冠冕浑成；藏妍婧于朴茂，寄权巧于端庄；乍密乍疏，或隐或显；负抱向背，俯仰乘承，任

其所之，莫不中律。

［清］杨守敬《激素飞清阁评碑记》：近有推此为宇内第一碑者，……虽磨泐最甚，而古厚之气自在，信为无上神品。

［清］康有为《广艺舟双楫》：秦分裁为整齐，形体增长，盖始变古矣。然《琅邪》秦书，茂密苍深，当为极则。

【题识】 苏轼《书琅邪篆后》云："夫秦虽无道，然所立有绝人者。文字之工，世亦莫及，皆不可废。"对此刻石极为推崇。

《琅邪台刻石》篆书十三行，行八字，字迹多剥蚀模糊，但仍可据以揣摩笔法神采。点画一丝不苟，线条圆润遒丽，结体上密下疏，端庄平稳，章法布白疏密得当，体现着此时期之审美。

人们普遍认为，《琅邪台刻石》为可信度较高之秦代传世刻石。用笔比《泰山刻石》放得开，笔致畅达婉转，结体疏密对比强烈，有芳姿摇波之动势，洵为秦篆之代表作。王澍谓其"笔法敦古，于简易中正有浑朴之气，不许人以轻心掉之"。习篆者初始总为从哪种篆书入门苦恼。选帖类如选歌，既要契合爱好和潜质，又要能一曲成名。总之，前人经典大备，想唱总有曲谱，想书定有法帖。《琅邪台刻石》历来为研究篆书者重视，必然有其道理。

九

《峄山刻石》

【简介】　　　《峄山刻石》亦称《峄山碑》，是秦始皇东巡石刻名碑，立于山东济宁邹城峄山，相传为秦相李斯撰文并书，刻石颂扬其"废分封立郡县"的功绩。《峄山刻石》是现存最早的秦篆刻石之一，原石不存，有摹本数种，以西安碑林所藏重摹本最佳。

【集评】　　　[唐] 杜甫《李潮八分小篆歌》：峄山之碑野火焚，枣木传刻肥失真。

　　　　[北宋] 董逌《广川书跋》：陈伯修示余《峄山铭》，字已残缺，其可识者廑耳。视其气质浑重，全有三代遗象，顾《泰山》则似异，疑古人于书，不一其形类也。《峄山》之石，唐人已谓枣木刻画，不应今更有此。然求其笔力所

至，非后人摹传拓临可得放象，故知摹本有至数百年者。

[元] 黄溍《跋〈峄山碑〉》：欧阳公谓峄山无此碑，观杜子美《赠李潮诗》，则欧阳公之前，无此碑已久，新斋李公尝以模本刻于金陵郡学，其石今亦弗存，此是徐鼎臣模刻旧本，可宝也。

[明] 何良俊《四友斋书论》：观诸山刻石，皆大书而作细笔，劲挺圆润，盖去皮肉而筋骨独存，此书家之最难者也。

[清] 蒋衡《拙存堂题跋》：秦丞相李斯书不可得见，所存者郑文宝所刻徐铉摹本耳。余不解篆法，曩有《拙存堂临古帖》三百六十种，以族弟星泉所模《石鼓文》冠诸首，乃学此附于册。以悬臂中锋颇圆劲，用笔之道一以贯之矣。

[清] 刘熙载《艺概》：秦篆简直，如《峄山》《琅邪台》等碑是也。

[清] 杨守敬《长安本峄山碑跋》：笔画圆劲，古意毕臻，以《泰山》二十九字及《琅邪台碑》校之，形神俱有，所谓下真迹一等。故陈思孝论为翻本第一，良不诬也。

[现当代] 吴白匋《胡小石书法选集·前言》：李斯奏请始皇以小篆统一六国文字，功绩不朽。但就书法艺术言，则用笔、结体力求整齐匀称，实为馆阁体之始。

【题识】 《泰山刻石》《琅邪台刻石》《峄山刻石》，固然风格有别，相同相通之处亦多，毕竟皆为昭示大秦一统而作，力求其内容与载体观感统一，即其时代精神之特征也。《峄山刻

（此特征尤为突出，从容俨然，居高临下，似乎须仰而视之。）

石》此特征尤为突出，从容俨然，居高临下，似乎须仰而视之。

此碑整体风格精致典雅，字形修长，线条圆润流畅，挺匀刚健，章法整齐划一，有"铁线篆"之称。临写尤能加深"提"的功夫，增强中锋意识。

多数书家认为小篆点画缺乏提按变化，某古文字学者则不以为然，尝云："小篆的提按变化最丰富。"就《峄山刻石》而言，此学者是否有偏爱之嫌？能究事物之本旨，辨人言之是非，是为智者。而对"金科玉律"者与法无定论者之争论，亦无须太较真儿，乃至一笑可耳，能持此态度便是赢家。

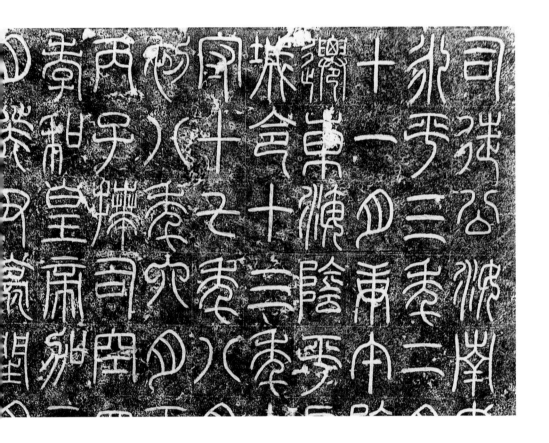

【简介】　　　《袁安碑》全称《汉司徒袁安碑》，东汉和帝永元四年（92）立，碑主袁安为名臣，《后汉书》有传。碑中有穿，形制独特，碑文残缺，现仅存一百余字。该碑于明代万历年间在河南偃师出土后长期未被关注，1929年始被人重新发现，现藏于河南博物院。

【集评】　　　［现当代］欧阳辅《集古求真续编》：此碑篆书虽可观，然绝无汉人气韵，视唐之李阳冰、瞿令问，宋之晏袤、王寿卿，尚隔三舍，置之邓完白门下，犹未为入室弟子。……小篆工整，然乏古意，殊不类汉人文字，而亦无从确证其真赝。

　　　　　　　［现当代］马衡《〈汉司徒袁安碑〉跋》：书体与《敞

碑》如出一手，而结构宽博，笔势较瘦。余初见墨本，疑为伪造，后与《敞碑》对勘，始信二碑实为一人所书，石之高广，亦同式也。

［现当代］容庚《古石刻零拾》：汉碑之存世者，旧仅《开母》《少室》两阙，此碑字体遒美，足驾两阙而上之。

［现当代］商承祚《节临〈袁安碑〉跋》：《袁安碑》用笔不古，当是魏晋间追立。因安卒于和帝永元四年，碑称孝和皇帝，足可为证。

【题识】

《袁安碑》发现于余之故里偃师辛庄，但不知出于何地。业内以为汉碑篆书极为罕见，加之袁敞、袁安父子三公，或为同一高手所书。因《袁安碑》比《袁敞碑》完整，故名气更大。

《袁安碑》有别于秦小篆取纵势，字体宽博，笔画遒劲，加之随方就圆，多提按、中侧之微妙变化，使汉篆笔法更加丰富。启功先生曾强调指出："《袁安碑》即字形并不写得滚圆，而把它微微加方，便增加稳重的效果。"他认为："自秦代的刻石，即已透露出来后来若干篆书的好作品，都具有这种特点。"启功先生对篆书之"由圆变方"显然是首肯的，并总结说："从前讲书法的人，常常以为后人

赶不上前人，现在从《袁安碑》《崔祐甫墓志盖》到《宋石经》来看篆书的发展，分明看到后来者未必逊于前者。"因《袁安碑》引发的感悟，足令当前书法界同人深思并受到鼓舞。

《祀三公山碑》

二

【简介】　　《祀三公山碑》东汉安帝元初四年（117）刻，全称《汉常山相冯君祀三公山碑》，俗称《大三公山碑》。三公山即今河北元氏县仙翁寨山，据传为汉代常山郡祭祀场所。《钦定续通志》记该碑宋代欧、赵二公即有载录，此外《汉隶字源》《隶释》《金石萃编》等亦有收录。乾隆年间被寻访保护，现藏于河北省元氏县封龙山汉碑堂。

【集评】　　［清］翁方纲《两汉金石记》：碑凡十行，每行字数参差不齐，字势长短不一，错落古劲，是兼篆之古隶也。

　　　　［清］刘熙载《艺概》：《祀三公山碑》，篆之变也。

　　　　［清］方朔《枕经堂金石题跋》：乍阅之下有似《石鼓文》，有似《泰山》《琅邪台石刻》，然结构有圆亦有方，

有长行下垂，亦有斜直偏拂。细阅之下，隶也，非篆也；亦非徒隶也，乃由篆而趋于隶之渐也。……仅能作隶者，不能为此书也；仅能作篆者，亦不能为此书也；必得二体兼通，乃能一家独擅。

〔清〕杨守敬《激素飞清阁评碑记》：非篆非隶，盖兼二体而为之，至其纯古遒厚，更不待言。邓完白篆书，多从此出。

〔清〕康有为《广艺舟双楫》：碑体皆方扁，笔益茂密。

〔清〕梁启超《〈祀三公山碑〉跋》：观此碑则知吴之《天发神谶》，并非创格，盖以隶执作篆，合当如此也。

【题识】　《祀三公山碑》介于篆隶之间，似篆非篆，似隶非隶，其章法也与规范之篆隶不同。此碑虽为汉代人所作，然书体与先秦简牍的古隶多有暗合，虽未臻圆熟，而立异标新，使人过目不忘，诚汲古开新之先河。齐白石学此碑有独到之处，得以成就自我。

书家精熟两种以上书体，取其可以融通之处，使之水乳交融，从而别开生面，自是创新之一途，或谓之杂糅。

师法此碑须注意：其一，并非所有书体均能杂糅，必择其可以相互包容、相辅相成者。其二，临写此碑，当取其纯古遒厚，避免锋毫侧露，藏锋逆入、中锋行笔为要。

《天发神谶碑》

一二

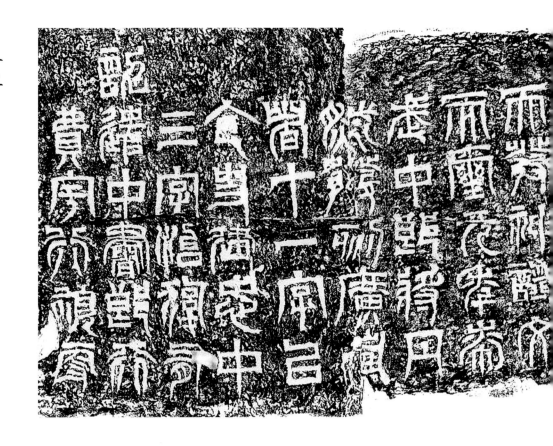

【简介】　　《天发神谶碑》又称《吴天玺纪功碑》，三国吴天玺元年（276）立。晋宋时断为三段，故又称《三段碑》《三击碑》。碑文传为皇象所书。原碑在江苏江宁，清嘉庆年间毁于火，现故宫博物院藏有宋拓本。

【集评】　　［北宋］黄伯思《东观余论》：象书人间殊少，惟建业有吴时《天发神谶碑》，若篆若隶，字势雄伟，相传乃象书也。

　　［清］何焯《义门题跋》：吴《天玺纪功碑》，其结字俱作篆体，用笔时似钟鼎古文，殆汉人八分去古未远，往往相入，今乃湮泐不可得见尔。

　　［清］王澍《竹云题跋》：书法铦厉奇崛，于秦、汉外

别构一体，然是篆书之变。

　　[清] 翁方纲《两汉金石记》：其顶宛然钟形截去上甬者，截痕尚可辨也。……是碑实是篆书，并非分隶。

　　[清] 阮元《揅经室集》：其字体乃合篆、隶而取方折之势，疑即八分书也……而《神谶》之体亦开其先。学者罕究其源流矣。

　　[清] 刘熙载《艺概》：吴《天发神谶碑》，差可附于八分篆二分隶之说，然必以此等为八分，则八分少矣。

　　[清] 张廷济《清仪阁金石题识》：雄奇变化，沉着劲快，如折古刀，如断古钗，为两汉来不可无一、不能有二之第一佳迹。

　　[清] 方朔《枕经堂金石题跋》：予观其书，方折盘旋，以隶笔而行篆体，戈长剑利，中实，乃弓燥手柔。

　　[清] 杨守敬《激素飞清阁评碑记》：篆兼隶体，时有怪异之笔，其奇作也。

　　[现当代] 张宗祥《书学源流论》：至若《天发神谶》之类，故造奇体以炫世，则转宿、刻符之类，粉饰标异而已。

【题识】　　《天发神谶碑》堪称独树一帜。书体介于篆隶，用笔个性独特。起笔方峻，突破了秦篆圆转的笔意，以秦隶之方，掺周籀之圆。在结字上一改纵向延伸、体型修长的特征，易之以方折、紧敛的结字法，保存了小篆上紧下疏的整体态势以及小篆的字形，有的字还有草

篆之意，别开生面地展现了一种生涩峭厉的篆书体例。

该碑对学习篆刻者尤其重要。齐白石承续吴昌硕开启的大写意风格，主要得力于《天发神谶碑》，并在此基础上做新的发展和开拓。赵之谦以《天发神谶碑》篆书风格，刻有"丁文蔚"一印，使齐白石受到启发。齐氏结合他痛快爽辣的艺术个性，最终形成了独特书印风格。这也深切印证了"印从书出"之成功。

欣赏《天发神谶碑》，不妨和《祀三公山碑》比较对照，二碑在手，是夏花之绚烂，还是秋叶之静美，相信读者定会有所悟而会心一笑的。

一三 李阳冰 《三坟记》

【简介】　　李阳冰，字少温，唐代开元至贞元年间人，祖籍赵郡（今河北赵县），其后徙居云阳（今陕西泾阳），遂为京兆（今陕西西安）人。以篆书最著，自诩"斯翁之后，直至小生，曹喜蔡邕不足言"。时以颜真卿书碑、李氏篆书额为"双璧"。《三坟记》为李阳冰篆书代表作，立于唐大历二年（767），螭首龟趺，两面刻字。唐李适子李季卿撰文，李阳冰篆书。"三坟"为李季卿之兄三人坟茔，原石早亡佚，宋代重刻石，现存于西安碑林。

【集评】　　［唐］吕总《续书评》：李阳冰篆书，若古钗倚物，力有万夫。李斯之后，一人而已。

　　　　　　［唐］窦臮、窦蒙《述书赋（并注）》：工于小篆，

初师李斯《峄山碑》，后见仲尼《吴季札墓志》，便变化开阖，如虎如龙，劲利豪爽，风行雨集。

[南宋] 陈槱《负暄野录》：小篆，自李斯之后，惟阳冰独擅其妙，常见真迹，其字书画起止处，皆微露锋锷。映日观之，中心一缕之墨倍浓，盖其用笔有力，且直下不攲，故锋常在画中。此盖其造妙处。

[元] 吾衍《学古编》：李阳冰篆，多非古法，效子玉也，当知之。

[明] 赵宧光《寒山帚谈》：唐李阳冰得大篆之圆而弱于骨，得小篆之柔而缓于筋。

[明] 何良俊《四友斋书论》：唐时称李阳冰，阳冰时作柳叶，殊乏古意，间亦作小篆，然不见有劲挺圆润之意，去李斯远矣。

[清] 孙承泽《庚子销夏记》：篆书自秦汉而后，推李阳冰为第一手。今观《三坟记》，运笔命格，矩法森森，诚不易及。

[清] 刘熙载《艺概》：李阳冰学《峄山碑》，得《延陵季子墓题字》而变化。其自论书也，谓于天地山川、日月星辰、云霞草木、文物衣冠，皆有所得。虽未尝显以篆诀示人，然已示人毕矣。

[清] 杨守敬《学书迩言》：惟李阳冰之篆书，推为直接李斯，然今所传《三坟记》《栖先茔》诸刻，以视汉嵩山《少室》《开母》诸碑，已有古今淳漓之辨，无论《泰山》《琅邪》诸作也。

[清] 康有为《广艺舟双楫》：然其笔法出于《峄山》，仅以瘦劲取胜。

【题识】

　　唐代楷、行、草风行，特立独行，踽踽于小篆，名垂于后，李阳冰一人而已。世谓"唐三百年，以篆称者，惟阳冰独步"，称其"笔法妙天下"。又赞曰："虫蚀鸟迹语其形，风行雨集语其势，太阿龙泉语其利，嵩高华岳语其峻。"

　　《三坟记》是继秦篆、汉篆之后又一名碑，为大唐篆书典范，其虽属小篆，活泼气息却扑面而来，为唐代特有之抒情气息。世人往往视《泰山》《峄山》为正宗，其宁静稳定，庄重正大，然无太多情趣可言，李阳冰则别开一境。唐人贾耽题李阳冰碑后云："斯去千载，冰生唐时。冰今义去，后来者谁？后千年有人，吾不知之；后千年无人，当尽于斯。呜呼郡人，为吾宝之。"虽夸大其词，但足见李阳冰当时身价之高。惜其所书碑版多已漫漶，而现存河南之《崔祐甫墓志盖》，笔法刀法俨然，可为习篆者圭臬资。

一四 邓石如 《般若波罗蜜多心经》

【简介】　　邓石如（1743—1805），初名琰，字石如，号顽伯、完白山人等，安徽怀宁人。清代书法家、篆刻家，"邓派"篆刻创始人。工四体书，尤长于篆书，宗法李斯、李阳冰，稍参隶意，称为神品。邓石如布衣终身，一生坎坷，以书刻自给，云游四海搜求金石，从碑版中汲取养分，出入秦、汉，而自成一家，世称"邓派"，亦称"皖派"，时人称其四体书皆为清朝第一，对清碑学运动的发展和清中后期以来书家的创作都有很大影响。

　　　　　　《般若波罗蜜多心经》纸本，书于清嘉庆九年（1804），文末钤印有"石如""完白山人"。

【集评】　　［清］包世臣《艺舟双楫》：篆书之圆劲满足，以锋直

行于画中也。

[清]包世臣《艺舟双楫》：山人篆法，以"二李"为宗，而纵横阖辟之妙，则得之史籀，稍参隶意，杀锋以取劲折，故字体微方，与秦汉当额文为尤近。

[清]杨翰《息柯杂著》：完白山人篆法直接周、秦，真书深于六朝人，盖以篆、隶用笔之法行之，姿媚中别饶有古泽。

[清]康有为《广艺舟双楫》：完白山人之得处在以隶笔为篆，或者疑其破坏古法，不知商、周用刀简，故籀法多尖，后用漆书，故头尾皆圆，后汉用毫，便成方笔，多方矫揉，佐以烧毫，而为瘦健之少温书，何若从容自在，以隶笔为汉篆乎？完白山人未出，天下以秦分为不可作之书，自非好古之士，鲜或能之。完白既出之后，三尺竖僮仅解操笔，皆能为篆。

[现当代]张宗祥《书学源流论》：至邓石如而一变，起笔收笔及转折处，皆使人有形迹可寻，此实创千古未有之局，前无古人后无来者。盖邓氏用笔，已有顿挫起讫之处，此所以大异于他人也。

[现当代]马宗霍《霋岳楼笔谈》：完白以隶笔作篆，故篆势方，以篆意入分，故分势圆，两者皆得自冥悟，而实与古合。然卒不能侪于古者，以胸中少古人数卷书耳。

[现当代]沙孟海《近三百年的书学》：自从邓石如一出，把过去几百年中的作篆方法，完全推翻，另用一种凝练舒畅之笔写之，蔚然自成一家面目。

【题识】 自魏晋以降，篆书渐次沉寂，以篆名世者寥若晨星。有清金石考据之学大兴，给篆书繁荣带来契机。邓石如为清代碑学书家巨擘，擅长四体书，篆书成就最大。康有为说清初篆书，未出李阳冰范围，"完白山人出，尽收古今之长，而结胎成形，于汉篆为多"。邓石如作篆，书写意趣更富变化，结构打破陈陈相因之模式，似鲜花着锦，烈火烹油，影响所及，蔚为风气，篆书呈现出百花争艳、欣欣向荣之景象。《心经》章法布局为幅式所囿，流于一般，而其深厚造诣仍有充分体现。

邓石如一介布衣，性情耿介，无所合，无款曲，无媚骨，无俗气，以独到之艺术眼光，开宗立派，入《清史稿·艺术列传》。故知时代不同，机遇不同，个案有其特殊性，也有其客观因素之必然性。邓石如成功之路，亦应作如是观。

一五　吴让之《宋武帝与臧焘敕》

【简介】　　吴让之（1799—1870），原名廷飏，字熙载、让之、攘之，号让翁、晚学居士、方竹丈人等，斋号有晋铜鼓斋、师慎轩。江苏仪征人，清代书法家、篆刻家，包世臣的入室弟子。善书画，精篆刻，篆刻追摹秦汉，师承邓石如，是明清流派篆刻重要代表。

　　《宋武帝与臧焘敕》内容为南朝宋武帝刘裕写给臧焘的敕书。释文曰："顷学尚废弛，后进颓业，衡门之内，清风辍响。良由戎车屡警，礼乐中息，浮夫恣志，情与事染，岂可不敷崇坟籍，激厉风尚。此境人士，子侄如林，明发搜访，想闻令轨。然荆玉含宝，要俟开莹，幽兰怀馨，事资扇发，独习寡悟，义著周典。今经师不远，而赴业无闻，非唯

志学者鲜，或是劝诱未至邪。想复弘之。"

【集评】　［清］赵之谦《章安杂说》：近日能书者，无过吴熙载廷飏，邓完白后一人也。体源北魏，藏其棱厉，而出以浑脱，然知者希矣。篆法直接完白，刚健逊之。

［清］吴昌硕《吴让之印存跋》：让翁平生固服膺完白，而于秦、汉印玺探讨极深，故刀法圆转，无纤曼之气，气象骏迈，质而不滞。余尝语人学完白不若取径于让翁。

［清］赵尔巽《清史稿》：运锋，使笔毫平铺纸上，笔笔断而后起。结字计白当黑，使左右牝牡相得，自谓合古人八法、九宫之旨。

［现当代］张宗祥《论书绝句》：亦步亦趋师倦翁（包世臣），不曾一笑敢旁攻。虽无趋厉雄奇气，烂漫倾欹弊亦空。

［现当代］刘恒《中国书法史·清代卷》：其篆书点画舒展飘逸，结体瘦长疏朗，行笔稳健流畅，虽然在笔画的坚实沉厚及力度上还比不上邓石如，但其活泼与灵动之势则一改乾、嘉诸人拘谨整齐的面目，颇具妩媚秀雅之趣。

【题识】　吴让之小学功力甚深，诸体无所不能，尤精篆书。篆刻初宗汉印，后师法邓石如，参以己意，自具风格。其小篆圆劲流美，为世所重。晚年更入化境，所作用笔浑融清健，方圆互参，有"吴带当风"之妙，被誉为"篆隶创新者"之一，入《清史稿·艺术列传》。

《宋武帝与臧焘敕》为其代表作之一。

一字之中，尤其注意起收笔之变化，长笔画尾部掺以枯笔，更见苍涩老到。《霋岳楼笔谈》论晚清篆书，少所许可，谓吴让之"阿靡无力"，谓杨濠叟"所乏者韵耳"，谓吴愙斋"下笔却无一毫古意"。实则三家皆足为圭臬，然《霋岳楼笔谈》亦切中其弊，学者不可不思。盖娟秀易失于柔靡，浑厚易失于乏韵，整饬易失于不古。得失相因，少有得兼者。

一六

杨沂孙《古铭辞十九则》

【简介】 杨沂孙（1813—1881），字子舆，号咏春、濠叟，江苏常熟人，道光二十三年（1843）举人。书法取法金文、石鼓文，字形更加端严，结体和用笔俱有新的创造，改变小篆的圆转用笔和长形结体，对邓石如有取法但不同于"邓派"的流美婉丽。《古铭辞十九则》书于清光绪四年（1878），是杨沂孙篆书风格代表之作。

【集评】 ［清］李慈铭《越缦堂读书记》：篆法高古，一时无两，实出邓完白之上。

［清］徐珂《清稗类钞》：濠叟工篆书，于大小二篆，融会贯通，自成一家。

［清］谭献《复堂日记》：杨思载寄其先公咏春先生遗

墨……分郁乎如出少温手，足使山民［舟］却步。

［清］杨守敬《学书迩言》：若杨沂孙学《石鼓》，……皆取法甚高。杨且自信历劫不磨，然款题未能相称。

［清］赵尔巽《清史稿》：篆、隶宗石如，而多自得。尝曰："吾书篆、籀，颉颃邓氏，得意处或过之；分、隶则不能及也。"

［清］王潜刚《清人书评》：同时以小篆书名者，有杨沂孙、吴俊卿，皆有极深功力。而杨取《铜筒》篆之势，得方整之度。

［现当代］马宗霍《霋岳楼笔谈》：濠叟功力甚勤，规矩亦备，所乏者韵耳，韵盖非学所能致也。

［现当代］沙孟海《清代书法概说》：篆书最有功夫，精熟洒脱，看似不着气力，于邓派之外自成一家。

【题识】　杨沂孙蓄"历劫不磨"小印，有得意之作辄钤之。尝自评"吾书篆、籀，颉颃邓氏，得意处或过之；分、隶则不能及也"，足见其篆书之自负。

有讥之者谓其功力虽深，变化不大，一生一面目耳。沙孟海曾说："杨沂孙的篆字是不能学的，学到后来，更其靡弱了。"意即学杨沂孙者，当入门即止，以其结字好，故初学者易得规矩方圆，深涉则无可学矣。沙孟海先生之言亦不可尽信，善学与不善学为关捩，善学

者得鱼忘筌，遗貌取神，故而学杨沂孙成功者亦不乏其人。取法哪家，各有所宜，断鹤续凫，不足为训。若就篆学篆，难以自立门户。三代鼎彝，秦汉简帛，行草意趣，尽取冶于一炉，方可能出神奇，泣鬼神。读者诸君或当无异议矣。

一七
赵之谦《许氏说文叙》

【简介】　　赵之谦（1829—1884），字益甫、㧑叔等，号铁三、悲盦等，斋号二金蝶堂、苦兼室、悔读斋，浙江绍兴人。清代著名书画家、篆刻家，在诗、书、画、印方面皆有较大成就。其将魏碑体运用到正、行、篆、隶诸体之中，自成一格。

　　《许氏说文叙》末尾题款有"方壶属书此册，故露笔痕以见起讫转折之用"，署"之谦"并押"赵氏之谦"印。此册书法笔力健劲、使转自如，篆法精丽，起讫之处未用藏锋，更具生动效果，也体现了将北碑书法融于篆书的赵氏书法特色，现藏于故宫博物院。

【集评】　　［清］康有为《广艺舟双楫》：赵㧑叔学北魏，亦自成家，但气体靡弱；今天下多言北碑，而尽为靡靡之音，则赵

执叔之罪也。

[清] 王潜刚《清人书评》：赵之谦篆书曾见数幅，用笔轻隽少沉着，未尽平直。且以刻印之法写篆，印人之习往往如是，终究有风姿而少古意。

[现当代] 张宗祥《书学源流论》：执叔得力于造像而能明辨刀笔，不受其欺；且能解散北碑用之行书，天分之高，盖无其匹。独惜一生用柔毫，时有软弱之病。

[现当代] 马宗霍《霋岳楼笔谈》：执叔书家之乡原也，其作篆隶，皆卧毫纸上，一笑横陈，援之不能起，而亦自足动人。

[现当代] 沙孟海《近三百年的书学》：把森严方朴的北碑，用宛转流丽的笔子行所无事地写出来，这要算赵之谦第一副本领了。

【题识】 篆取纵势，隶取横势，自古而然。今人求变出新，每反其道而行之，固一途也，然须知其所以然。篆隶之纵横盖有由也，真有志于篆隶新意者，须取本质而去表象，直探内核，久久为功，方能大成。

赵之谦禀赋极高，能化古为新，篆书、篆刻自出机杼，卓然独立。其人也，适逢书道中兴，碑学昌盛，顺势而为，化北碑入篆书，掺以行意，至今无人能及。

《许氏说文叙》笔力遒劲，使转自如，

篆书而北碑意味跃然。可叹者，五十五岁便离世，倘天假以年，必能行之更远，飞之更高，壁立千仞，傲视古今。近年书坛才俊不乏师从赵氏行书而受关注者，然仍要尽力摆脱赵之味道，立足于原创，进行无功利的自由探索，充分发挥想象力和创造力，不然最终结局恐将才思匮乏，行不能远。

一八

吴昌硕《小戎诗册》

【简介】　吴昌硕（1844—1927），原名俊卿，字昌硕，别号缶庐、缶道人、老缶、苦铁等，浙江安吉人，清末民初著名国画家、书法家、篆刻家。篆书学《石鼓文》，有"石鼓篆书第一人"之誉。用笔之法初受邓石如、赵之谦等人影响，书风自成一格，对后世影响深远。

　　吴昌硕《小戎诗册》书于清光绪十一年（1885），纸本篆书，计二十四面，钤"龏禅""吴昌硕""吴俊卿印大利长寿"印。后有张炳翔、程镳二人题跋。

【集评】　［清］张炳翔《吴昌硕〈小戎诗册〉跋》：此小戎诗笔法古茂，行所当行，止所当止，不促长引短以求匀称，纯用史籀笔意，乃学《石鼓文》而得其神者。

[清] 刘咸炘《弄翰余沈》：近吴昌硕专写此石（《石鼓文》），因得盛名，其于笔则得之矣，惜势专于偏狭，失其宽处耳。

[现当代] 吴隐《吴昌硕〈苦铁碎金〉跋》：所作篆书规抚猎碣，而略参己意，隶、真、狂草率以篆籀之法出之。闲尝自言生平得力之处，谓能以作书之笔作画，所谓一而神，两而化用，能独立门户，自辟町畦，挹之无竭，而按之有物。

[现当代] 张宗祥《论书绝句》：最精琢印仿泥封，猎碣书成笔露锋。用笔如刀刀似笔，清卿之外别开宗。

[现当代] 马宗霍《书林藻鉴》：缶庐写石鼓，以其画梅之法为之，纵挺横张，略无含蓄，村气满纸，篆法扫地尽矣。

【题识】

"江山代有才人出，各领风骚数百年。"赵翼这两句诗，乃我纳吴昌硕入百种经典碑帖之支撑。

吴昌硕集诗书画印于一身，熔金石书画于一炉，被誉为"石鼓篆书第一人"。吴昌硕《小戎诗册》将篆隶诸书体笔法、结字全方位糅合，融会贯通，使之具有开创性风格，追者甚众且多有所成。此现象为近代书法史所罕见。

吴昌硕晚年之作，人书俱老，不仅毫无衰

老迹象，而且愈加雄浑苍茫，自由自在，率真烂漫。深厚之素养，书法之底蕴，如不竭之源泉，滚滚而来，滔滔不绝。

陆维钊《王维〈幽鸣涧〉》

一九

【简介】　　陆维钊（1899—1980），原名子平，字微昭，晚署劭翁。书斋名庄徽室，亦称圆赏楼，浙江平湖市人，曾在圣约翰大学、浙江大学、浙江师院、杭州大学任教。现代教育家，著名的书画家、篆刻家、学者和诗人。融篆、隶、草于一炉，创非篆非隶亦篆亦隶之现代"蜾扁"，人称"陆维钊体"，在书法界独树一帜，蜚声海内外，独步古今书坛。

　　《王维〈幽鸣涧〉》字形横向取势，结构夸张奇险，体现了陆体"蜾扁"独特的个性风格。

【集评】　　［现当代］沙孟海《陆维钊书法选·前言》：篆书参法《大三公山》《三阙》《禅国山》，不规工用秦刻石旧体。

　　［现当代］章祖安《陆维钊书画选·序》：古之所谓

053

“蜾扁”，今人无由见之。先生独新构此体，圆熟而有精悍之气，凝炼而具流动之势，自辟蹊径，诚足以明当时而传后世。

[现当代] 陆维钊书画院编《陆维钊研究》：他在青年时期对真草隶篆行各种书体都曾有过广泛的临写，基础深厚，样样皆精。

[现当代] 张金梁《高山仰止，丰碑并立——陆维钊、沙孟海书法艺术比较研究》：在蜾扁篆中大胆地运用隶法来丰富用笔，在行草中一反常态地将横画加粗竖画化细，若单独取出对照，很难想象能并存于一字之中，而陆氏用之极为自然和谐生动，有出奇制胜之效。

[现当代] 赵发潜《魏碑的笔法写碑志》：先生晚年所创书体，人们称之为“蜾扁”。这种书体外形扁似隶，结构、笔势用篆，兼取草书气势。通篇布局字距大、行距小，取法隶书。左右结构的字往往分开很大，显得疏密有致。这种布势，由于映带贯气并不给人以支离破碎之感，反觉新颖独到。

[现当代] 朱以撒《书法名作百讲·蜾扁》：在被他改造过了的篆隶笔法中，不规则的成分多了起来，而随意性也比较明显，似篆法非篆法，似隶法非隶法，甚至还有一些行草的流动笔意夹杂在其中。陆维钊在用笔上也有随意的一面，用笔多扭动，忽左忽右，可长可短，与传统的篆法相距较远。笔画不求其对称、均匀，而常偏于一端或倾斜低落。让人感受比通常篆书的书写快的原因在于弧形的转动多，少了一些工稳常规，多了一些率性，活跃的趣味可时时溢出。

【题识】　陆维钊先生篆书在"破"中求立，横空驰骋，摆脱篆书矩矱，求异求新，思变思创，以新面目示人。所创现代"蜾扁"不失传统书法笔墨之美、章法布白之美。细审其新，实则拆散中和美，似乎是新体系的草创阶段，粗头乱服，在不拘成法中漫撒天真。后继者倘加以规范提炼，难说未有可观之新境。

孙过庭云："而淳醨一迁，质文三变，驰骛沿革，物理常然。"一位专家称，十年前的手机，尽管没有今日之智能，但每个厂家都有各自的风格，外观造型独具特色，而今日手机之造型日趋"同质化"。当今书坛之篆书创作似乎与当今手机造型趋向有某种相似之处，或走捷径跟风，或造型雷同。如陆维钊般有个性和新的创意的篆书则难以寻觅，其中的症结值得我们反思。

第二部分

隶书

二〇

青川木牍 睡虎地秦简

青川木牍

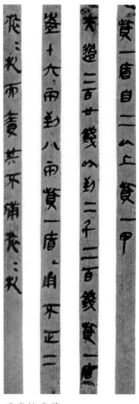

睡虎地秦简

【简介】　青川木牍1979年于四川省青川县郝家坪秦墓出土，木牍记载了秦武王二年（前309），王命左丞相甘茂等人更修《为田律》等事。

睡虎地秦简1975年于湖北省云梦县睡虎地秦墓中出土，数量一千余枚，字数约有四万之多，内容为记录秦代墓主生平和书籍文件抄本。因出土较晚，对其研究主要集中于文字的释读和历史考究。作为早期存世墨迹的实物材料，睡虎地秦简是研究书体演变和书法笔法的珍贵资料。

【集评】　［西晋］卫恒《四体书势》：隶书者，篆之捷也。

［元］吾衍《字源七辨》：秦隶书不为体势。

［现当代］裘锡圭《文字学概要》：可以把秦简所代

表的字体看作由篆文俗体演变而成的一种新字体。秦简出土后，很多人认为简上的文字就是秦隶，这应该是可信的。

　　[现当代] 李学勤《简帛佚籍与学术史》：秦至汉初的简，形制体例尤为复杂。如竹简在编缀成篇后，可分栏书写。以云梦睡虎地秦简为例，《编年记》分为上、下两栏，《吏道》竟分为五栏。还有《日书》乙种，是在简的篾黄、篾青两面书写，实属前所未闻。

　　[现当代] 丛文俊《中国书法史·先秦秦代卷》：秦文隶变的书写不是很快，但它从一开始，就在改造古文字书体的仿形，以更为简便的直斜笔画来重新组织字形，从而弥补了书写速度的不足。

　　[现当代] 王晓光《秦简牍书法研究》：秦简牍点画均衡、平行列置的结果，一是使上下字间产生了强于楚人的续接性，这是大量走向一致的点线间相呼应的结果；一是单字外缘轮廓比较整齐一致（不像楚简单字呈无规律的多边形外缘轮廓），一般为正方形、纵长方形和横扁方形。

【题识】　　青川木牍的书写年代比睡虎地秦简早数十年。二者既有相似之处，又各有旨趣。曾有学者将前者喻为秦隶发展的"风华少年期"，而后者则可谓落落大方的"中青年期"。青川木牍一方面显示了其与隶变的母体——同时代金文的一致性和延续性，另一方面其简率的用笔意识和参差不齐的天然美感，又与金文所具有

的严整、均衡大相径庭。而睡虎地秦简显然走得更远，它所呈现的艺术风貌可谓巧尽百态，多姿多彩，佳色不群，美不胜收。

陆游在《老学庵笔记》里写道："从舅唐仲俊，年八十五六，极康宁。自言少时因读《千字文》有所悟，谓'心动神疲'四字也，平生遇事未尝动心，故老而不衰。"这则逸事也许有某些夸张，但我们可以从中得到启发，即做事抓住关键点，持之以恒，必有所得。试想不论宗法青川木牍，抑或是睡虎地秦简，倘能目标始终如一，久久为功，何愁事业无成。然而现实很"骨感"，令人不无遗憾。

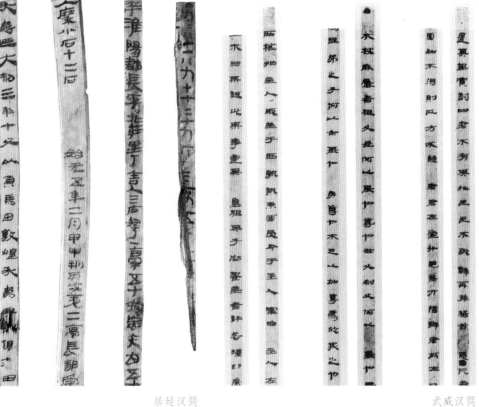

居延汉简　　武威汉简

居延汉简　　　　　　　　　　　　　　　　　　武威汉简

【简介】　　居延汉简在20世纪30年代和70年代先后两次陆续在甘肃居延发掘出土，数量达两万余枚，更为可贵的是其中包括完整的和比较完整的簿册七十多个。

　　　　　武威汉简1957年出土于甘肃武威汉墓，木简计有近五百枚，内容为《仪礼》抄本及少量日忌和杂占简。

【集评】　　［现当代］丁文隽《书法精论》：汉简字体，篆、隶、草各体杂用，由此可窥见当时日常作书，此三体随意应用，并无确定之界限，更可由此悟得古人运笔之法，实堪宝贵也。

　　　　　［现当代］裘锡圭《文字学概要》：在居延简里，有不少武帝征和至昭帝始元年间的食簿残简，书体大都呈现从古隶向

八分过渡的面貌。

[现当代] 陆维钊《书法述要》：近代西陲出土之简牍，虽属汉晋间物，惜乎仅为草隶，只能作为考证材料及书法上之参验材料，而不足以论定隶书在美术上之种种。

[现当代] 陈振濂《中国书画篆刻品鉴》：汉简是贩夫走卒所为，与汉碑相比是社会层次之低；甲骨文是贞人卜巫所为，虽然在当时社会地位不低，但由于文化年代甚早，是时代发展之初（它在艺术上也必然反映出一种低），但两者却是异曲同工的。

[现当代] 沃兴华《秦汉简牍帛书概述》：简牍材质有竹木两类，南方多竹，北方多木。以居延汉简为例，竹质的仅为全简数的0.3%左右。……简牍作品的风格没有魏晋以后行草书那么华丽富赡，惊心动魄，但纯净的线条与开张的结体所表现出来的雍容恢宏的精神境界却是后者所无法比拟的。

【题识】

郭沫若认为，郑重其事的场合要用规整的字体，不必郑重其事的场合一般则用草率急就的字体。小篆出现后，草篆继续向隶书演变。西汉早期居延汉简风格多样，各具其美，而西汉晚期的武威汉简代表了西汉向东汉过渡的分书萌芽，为东汉分书绮丽纷华奠定了基础。

从居延汉简到武威汉简，西汉简书沿着战国及秦代简牍的发展方向一路奔驰而来：古隶

中的篆书意味一点点在减少，而属于隶书特有的元素在不断新生，不断强化，隶书的逆入平出、波磔、雁尾日渐显露，其笔画篆、隶、草间杂其中，形成独特的艺术语言，具有强烈的表现意识和抒情意味。竖画拖长，笔画粗者特粗、细者极细，真可谓肆无忌惮、狂放任性，因对比强烈而具视觉冲击力。

学书贵得见真迹，然代祀绵远，楮墨易逝，晋人书唐人亦不多见，况秦汉更古。宋元以来好古之士，窥笔法于碑版刻帖，实以意法古。汉简近世所见，毫发毕现，实为研究和学习隶书之珍贵资料。余20世纪80年代曾临习汉简，之后杂糅行草，出而问世。论者谓为"草隶"，虽各有所说，然一时喧传南北，时有效之者，或以得名。曾有俚句："简书波磔隶书神，行草苍茫集一身。亦步亦趋私淑者，当年曾有得名人。"观今日之书坛，钟情于汉简者似不多，令人遗憾。

二三

马王堆汉墓帛书

【简介】 帛书也称缯书、缣书或素书，是书写在丝织品上的文字。帛是汉代较为常见的书写材料。1973年湖南长沙马王堆三号墓出土大批帛书文献，包括《老子》（甲、乙本）、残卷《周易》、《战国纵横家书》、《养生方》等二十八种计十二万余字。同时出土的简牍纪年为汉文帝前元十二年（前168），这些幸存的手抄本对研究汉代隶书演变有重大的参考价值。

【集评】 ［战国］墨翟《墨子》：故书之竹帛，传遗后世子孙。

［唐］徐坚《初学记》：古者以缣帛，依书长短，随事截之。

［北宋］欧阳修《集古录》：甚矣，人之好名也。其功

德之盛，固已书竹帛、刻金石以垂不朽矣。

[现当代] 沃兴华《秦汉简牍帛书概述》：简牍帛书属于篆书与分书的草体，书写随意，点画形式不拘一格，变化多端，有藏锋露锋、有侧锋偏锋、甚至还有破散的笔锋，结体造型也因势生发，或大或小，或正或侧，有收有放，比篆分灵活得多。

[现当代] 陈松长《马王堆帛书书法形态试论》：马王堆帛书中汉隶体的形态已基本完成了隶变过程，已基本成为一种汉隶定式。这对以往学者都认为隶书的成熟期不会晚于西汉末年或东汉晚期的看法产生了冲击，现在我们也许应该这么认为：隶变应该是在西汉初年已基本完成、隶书已走向成熟了。

【题识】

帛书的价值和意义在于，它既不类竹简木牍，也不类碑刻那样经过优劣不同的刻工"二度创作"，而是直接用墨书写在丝织品上，使我们直面古人的隶书"原生态"，领略到这些书家凭借熟练的技巧信笔挥洒，以创造性的变革和近乎出神入化的艺术语言传递出的情感世界。

马王堆帛书弥补了汉隶多金石意味而少书丹真趣之缺憾，大量用近乎汉隶（或称为"今隶"）抄写的帛书则给人们提供了比较工整、成熟的范本。线条已失去了篆书圆转的态势，

笔画以方折为主。帛书非出自一人之手，其水平参差不齐，优劣互见。若将其放在更广阔的历史文化艺术大背景下甄别研究，则更有益于学习者得其真谛，吸取精华成就自己。

《褒斜道摩崖刻石》

二三

【简介】　　　《褒斜道摩崖刻石》又称《汉中太守鄐君开石门刻字》《开通褒斜道刻石》，俗称"大开通"或"开道碑"，立于东汉明帝永平九年（66），在陕西省汉中市褒城镇北古石门以南崖壁上。此摩崖刻石于南宋绍熙五年（1194）始被县令晏袤发现，并释文题记刻石，此后六百余年间无人问津。清乾隆间陕西巡抚毕沅撰《关中金石志》，复搜访而得之，遂有拓本传世，并为世所重。

【集评】　　　［清］翁方纲《两汉金石记》：至其字画古劲，因石之势而纵横长斜，纯以天机行之，此实未加波法之汉隶也。

　　　　　　　［清］钱大昕《潜研堂金石文字跋尾》：文字古朴，东京分隶，传于今者，以此为最先焉。

[清] 方朔《枕经堂金石题跋》：玩其书势，意在以篆为隶，亦由篆变隶之日，浑朴苍劲。……晏氏亦谓此刻去西汉未远，故字画简古严正，观之使人起敬不暇；毕秋帆尚书又谓其体界篆隶之间，甚方整而长短广狭不一；钱竹汀宫詹又谓其文字古朴。

[清] 刘熙载《艺概》：《开通褒斜道石刻》，隶之古也。

[清] 杨守敬《激素飞清阁评碑记》：余按其字体，长短广狭，参差不齐，天然古秀，若石纹然，百代而下，无从模拟，此之谓神品。

[清] 康有为《广艺舟双楫》：《杨孟文碑》劲挺有姿，与《开通褒斜道》疏密不齐，皆具深趣。……《褒斜》《裴岑》《郙阁》，隶中之篆也。

【题识】　谈及碑刻，启功先生写道："书法有高低，刻法有精粗。在古代碑刻中便出现种种不同的风格面貌……但无论哪一类型的刻法，其总的效果，必然都已和书丹的笔迹效果有距离、有差别。这种经过刊刻的书法艺术，本身已成为书法艺术中的另一品种。"阮元谓"隶书书丹于石最难"，余以为于摩崖更难。《褒斜道摩崖刻石》为书家与刻工以及摩崖石三者之共同成就。

摩崖石之所在，书丹者和镌刻者惴惴乎

其上，气为之屏，胆为之碎，自然书写，书凿求便，草草了结。若其果真如清代诸家所评，"长短广狭，参差不齐，天然古秀"，臻于至美，离不开当时创作的特殊环境，其实是无法为之而勉强为之的结果。观者对先贤的评语亦当细审。尽管如此，《褒斜道摩崖刻石》书丹者的初始字迹仍不失大家风范，宗法此者须具慧眼，方识得庐山真面目。

二四

《乙瑛碑》

【简介】　　《乙瑛碑》东汉桓帝永兴元年（153）立，全名《汉鲁相乙瑛请置孔庙百石卒史碑》，因遴选的百石卒史为孔和，所以此碑又称《孔和碑》。碑文主要记载鲁相乙瑛上书请于孔庙置百石卒史一人，执掌礼器庙祀之事。与《礼器》《史晨》并称"孔庙三碑"，现存于山东曲阜孔庙。

【集评】　　［明］赵崡《石墨镌华》：叙事简古，隶法遒逸，令人想见汉人风采。

　　　　　　［明］安世凤《墨林快事》：分而存楷法，其方正平达，无不欣合……此学书人第一宗祖。

　　　　　　［明］郭宗昌《金石史》：尔雅简质可读，书益高古超逸。

[清] 孙承泽《庚子销夏记》：碑文既尔雅简质，书复高古超逸，汉石中之最不易得者。

[清] 万经《分隶偶存》：字特雄伟，如冠裳佩玉，令人起敬，近郑簠每喜临之。

[清] 王澍《虚舟题跋补原》：《乙瑛》雄古，《韩敕》变化，《史晨》严谨，皆汉隶极则。

[清] 梁巘《评书帖》：学隶书宜从《乙瑛碑》入手，近人多宗《张迁》，亦适中。

[清] 杨守敬《激素飞清阁评碑记》：是碑隶法实佳，翁覃溪云："骨肉匀适，情文流畅。"诚非溢美。但其波磔已开唐人庸熟一路。史惟则、梁昇卿诸人，未必不从此出。

[清] 方朔《枕经堂金石题跋》：字之方正沉厚，亦足以称宗庙之美、百官之富。王箬林太史谓为雄古，翁覃溪阁学谓为骨肉匀适，情文流畅，汉隶之最可师法者，不虚也。

【题识】 东汉中后期，立碑之风盛行，为隶书提供了用武之地，使其空前繁荣，名碑数不胜数，"各出一奇，莫有同者"，这一时期成为隶书发展史上的高峰，不少汉碑至今仍是难以逾越的经典之作。《乙瑛碑》以其"体势开张，高古超逸"为后人所推崇。特别是碑的后半部分，尤为高妙，字势向左右拓展，古朴沉雄，严谨规范，笔画张弛有度，字势沉稳敦实，行笔流美又不失古雅。翁方纲赞云："骨肉匀

适，情文流畅，汉隶之最可师法者。"然杨守敬云："其波磔已开唐人庸熟一路。"亦应引起取法此碑者警觉。临写此碑务要头脑清醒，细察明辨取舍。

诺贝尔奖鼓励原创性成果，而原创性成果不可能通过一味模仿、抄近道等便捷方式获得。书法艺术创作同理，在学习前人基础上必须充分发挥自由探索大胆创新精神，唯其如此，才可能避免落入种种陷阱。

二五

《礼器碑》

【简介】　　《礼器碑》全称《鲁相韩敕造孔庙礼器碑》，亦称《韩明府孔子庙碑》《韩敕碑》，建于东汉桓帝永寿二年（156）。该碑颂鲁相韩敕修孔庙、置礼器等功德事，碑侧及碑阴刊刻捐资立石的官吏姓名及钱数。《礼器碑》自宋至今著录最多，其书格调高古，意境幽远，有落落大方之庙堂气息，历代书家皆推崇备至，誉之为汉隶法度规范的经典之作。

【集评】　　［明］郭宗昌《金石史》：其字画之妙，非笔非手，古雅无前，若得之神功，弗由人造，所谓"星流电转，纤逾植发"尚未足形容也。汉诸碑结体命意皆可仿佛，独此碑如河汉，可望不可即也。

[清] 孙承泽《庚子销夏记》：碑完好，所缺不多，而笔法波拂具存，汉碑存世者，不必皆佳，而以遒逸有古致者为上，如此碑者，未易屈指也。书法之美，旧石之完，书家得此与《曹全碑》而从事焉，他可无问矣。

[清] 万经《分隶偶存》：字趣处极丰，而笔画颇细，与《卒史》迥殊。

[清] 王澍《虚舟题跋》：隶法以汉为极，汉隶以孔庙为极，孔庙以《韩敕》为极。此碑极变化，极超妙，又极自然，此隶中之圣也。

[清] 王澍《虚舟题跋补原》：隶而至于《韩敕》，锐如削铁，瘦若绾针，有前一笔不知后笔如何下落，有上一字不知下字如何结构，自有书法以来，变化之妙，无有及者，唯钟太傅《贺捷表》为略得其意。……汉人作字，皆有生趣，此碑意在有无之间，趣出法象之外，有整齐处，有不整齐处。

[清] 牛运震《金石图说》：铭文简质雄劲，与先秦诸石刻伯仲。书法锋铦神浑，苍古温润，无美不备，有汉分隶之独步也。

[清] 方朔《枕经堂金石题跋》：此碑之妙不在整齐而在变化，不在气势充足而在笔力健举。汉碑佳者虽多，由此入手，流丽者可摹，方正者亦可摹，高古者可摹，纵横跌宕者亦无不可摹也。

[清] 郭尚先《芳坚馆题跋》：汉人书以《韩敕造礼器碑》为第一，超迈雍雅，若卿云在空，……在《史晨》《乙瑛》《孔庙》《曹全》诸石上，无论他石也。

[清] 杨守敬《激素飞清阁评碑记》：汉隶如《开通褒

斜道》《杨君石门颂》之类，以性情胜者也；《景君》《鲁峻》《封龙山》之类，以形质胜者也；兼之者惟推此碑。要而论之，寓奇险于平正，寓疏秀于严密，所以难也。《庙堂碑》《醴泉铭》为楷法极则，亦以此。

【题识】　古人云："书贵瘦硬方通神。"在诸多汉碑中，《礼器碑》以瘦硬为一大特色。余20世纪60年代第一次在《汉碑范》中看到《礼器碑》的局部，就深深为其点画刚健笃实的骨力所吸引。该碑用笔以方笔为主，生动虚灵，跌宕起伏，笔画提按变化对比强烈，细则强其筋骨，粗而不失灵动之感。其结体端庄兼具险奇，严谨兼具潇洒，姿态优雅超逸，如阳春枝条新发，柔韧舒展，生机勃勃。碑阴碑侧则更为洒脱。整碑倾注了书家的精神气质，抒情性强，艺术价值高。故临习此碑从碑阳入手，但不可忽略碑阴独特的价值。

临习《礼器碑》着重练习腕力，瘦劲挺拔而不纤弱，清新劲健而笔意飞动。注意波磔提按的轻重变化，使之有气势沉雄之感，但切勿为瘦硬秀逸所拘。

《二六
西岳华山庙碑》

【简介】　　《华山庙碑》全称《西岳华山庙碑》，又称《华山碑》，东汉桓帝延熹八年（165）立于陕西华阴市西岳庙中，反映了当时统治者祭山、修庙、祈天求雨等情况，原石明代损毁，传世拓本以"长垣本""华阴本""四明本""玲珑山馆本"最著。

【集评】　　[明] 郭宗昌《金石史》：结体运意乃是汉隶之壮伟者。割篆未会，时或肉胜，一古一今，遂为隋唐作俑。

　　[清] 朱彝尊《曝书亭金石文字跋尾》：汉隶凡三种，一种方整，《鸿都石经》《尹宙》《鲁峻》《武荣》《郑固》《衡方》《刘熊》《白石神君》诸碑是已；一种流丽，《韩敕》《曹全》《史晨》《乙瑛》《张表》《张迁》《孔

彪》《孔伷》诸碑是已；一种奇古，《夏承》《戚伯著》诸碑是已。惟延熹《华山碑》正变乖合，靡所不有，兼三者之长，当为汉隶第一品。

[清] 朱筠《笥河文钞》：若夫碑字之工为汉隶冠，姑不必论。今窃据六书以考是碑，其可以见篆、隶、楷之递变者有六。一曰本字，二曰古通字，三曰与小篆合，四曰变篆而意则存，五曰变篆作俗书之俑，六曰篆变而楷不从。

[清] 翁方纲《两汉金石记》：朱竹垞于汉隶最推是碑。以愚平心论之，则汉隶自以《礼器碑》为最。此碑上通篆，下亦通楷，借以观前后变割之所以然，则于书道源流是碑为易见也。夫使人易见者非其至者也。

[清] 阮元《南北书派论》：窃谓隶字至汉末，如元所藏汉《华岳庙碑》四明本，"物""亢""之""也"等字，全启真书门径。

[清] 方朔《枕经堂金石题跋》：字字起棱、笔笔如铸，意包千古，势压三峰，竹垞老人谓为汉隶第一，不自禁其惊心动魄也，良无欺哉！

[清] 刘熙载《艺概》：旁礴郁积，浏漓顿挫，意味尤不可穷极。

【题识】 《西岳华山庙碑》为纪功铭德之庙堂文字，整饬端庄。朱彝尊认为该碑兼方整、流丽、奇古三者之长，当为汉隶第一品。清代隶书名家金农曾盛赞："华山片石是吾师。"康有为说："实则汉分佳者绝多，若《华山碑》

实为下乘，淳古之气已灭，姿制之妙无多。"
近代书家王福厂却认为其是汉隶正宗，于初学
入门最为相宜。

　　诸家对该碑的评论不尽相同，甚至存在
天壤之别。仁者见仁，智者见智，对于无量化
标准的书法艺术而言是常态。但时至今日，吾
辈毕竟该有自己的见解。我倒认为金农、王福
厂的评价更接近事物的本质，他们都擅长隶、
篆，对此有深切之实践体验。此碑不仅雍容典
雅有庙堂气息，而且一任自然，有接地气之摇
曳多姿。刘禹锡诗云："自古逢秋悲寂寥，我
言秋日胜春朝。晴空一鹤排云上，便引诗情到
碧霄。"似乎可以表达他的某种心迹。

二七　《衡方碑》

【简介】　　　《衡方碑》全称《汉故卫尉卿衡府君之碑》，东汉灵帝建宁元年（168）刻，系衡方门生为其所立颂德碑。笔画丰腴，章法茂密，为汉隶中方整平正的典型代表，与《曹全碑》《华山庙碑》并称为"东汉三大长碑"。原在山东汶上，后移置泰安岱庙碑廊。

【集评】　　　［清］牛运震《金石图说》：书体端凝，浑厚有风，有则，丰而不侈，方而不倨，殆亦汉碑中一家之制度也。

　　　　　　　［清］翁方纲《两汉金石记》：书体宽绰而阔，密处不甚留隙地，似开后来颜鲁公正书之渐矣。……盖其书势在《景君》《郑固》二碑之间也。

　　　　　　　［清］何绍基《东洲草堂金石跋》：衡府君碑方古中有

倔强气，自是东京杰迹。

[清] 方朔《枕经堂金石题跋》：字体方正浑朴，与《张迁碑》可以伯仲。说者谓近唐隶，非也，乃唐人有学此种者。

[清] 刘熙载《艺概》：汉碑萧散如《韩敕》《孔宙》，严密如《衡方》《张迁》，皆隶之盛也。

[清] 杨守敬《激素飞清阁评碑记》：此碑古健丰腴，北齐人书，多从此出，当不在《华山碑》之下。

[清] 杨守敬《寰宇贞石图》：文中多假借、通转之字，可作校勘古籍、研究训诂音韵之佐证。

[清] 康有为《广艺舟双楫》：凝整则有《衡方》《白石神君》《张迁》。

[清] 姚华《弗堂类稿》：《景君》高古，惟势甚严整，不若《衡方》之变化于平正，从严整中出险峻。

[现当代] 杨震方《碑帖叙录》：北魏太和年间（477—499）洛阳书风，都尚方折，其源出于此。

【题识】　　《衡方碑》作为汉代隶书成熟时期的作品，历代书家评价甚高。

《衡方碑》用笔极为有力，笔画丰润，结体方整严峻。整篇章法紧凑，字与字之间、行与行之间留白很少，似密不透风，但又毫无局促壅塞之感。该碑不求个性张扬，字态平和工稳，端庄古雅，寓变化于方整，不求工而以韵胜，通篇一派天机，有宽博宏大之象。或说洛

阳书风尚方折源于此，或说颜真卿、欧阳询与之有渊源，或说近代吴昌硕、齐白石俱得《衡方碑》之气势，恐怕有牵强附会之嫌。如果硬要找出某些相似之处，也许不难，若必以此为例证，则无须置辩矣。倘说宗法此碑可以心纳万境、拔云摩天，倒有几分道理，关键在取貌又取神。

二八

《封龙山碑》

【简介】　　《封龙山碑》东汉桓帝延熹七年（164）立，宋洪适
《隶释》、郑樵《通志·金石略》和明于奕正《天下金石
志》俱曾见录。封龙山位于河北省石家庄市区西南，清道光
年间元氏知县刘宝楠在山下访得此碑而命移藏。

【集评】　　[明] 杨士奇《东里续集》：石刻虽颇剥蚀，而文字尚
可寻究。

[清] 方朔《枕经堂金石题跋》：字体方正古健，有孔
庙之《乙瑛碑》气魄，文尤雅饬，确是东京人手笔。

[清] 徐树钧《宝鸭斋题跋》：是碑延熹七年十月常
山相蔡𬥿等修缮，故祠请复旧祀所立，出土甚迟，洵汉碑
上品也。

[清] 杨守敬《激素飞清阁评碑记》：雄伟劲健，《鲁峻碑》尚不及也，汉隶气魄之大，无逾于此。

[清] 康有为《广艺舟双楫》：骏爽则有《景君》《封龙山》。

[现当代] 陈振濂《细劲与气魄——〈封龙山颂〉》：笔道细劲、结构平正的《封龙山颂》的确有一种精金美玉的气氛，作为汉碑中之突出者，它的风格卓然，技巧精湛也的确是令人叹为观止。但怎么说它也是属于细劲、沉实、稳健之类，与《张迁碑》《乙瑛碑》甚至嵩山三阙等摩崖书相比，当然不属雄浑强劲的风格。

【题识】　《封龙山碑》出土较晚，故而声名不彰，然岁月并未湮没它的艺术光芒。自清代方朔赞其"有孔庙之《乙瑛碑》气魄"、杨守敬谓其"雄伟劲健，《鲁峻碑》尚不及也，汉隶气魄之大，无逾于此"之后，世人论及汉碑，便不能再置《封龙山碑》于不顾。

《封龙山碑》在众多汉碑中可谓出类拔萃，字形或挺拔毓秀，或敦厚宽博，轻松适意，温情款款，平中出奇，稳中寓险，触动了多少书道同人的心弦。

传世汉隶各有不同特点，一种汉碑不可能集众美于一身，关键是让人心动而结"缘"。当年余初睹此碑，入目撄人，虽不能言其理，

心知于我合也。自认为《封龙山碑》一是伟岸宏大，二是不拘泥于雁尾而有飞动之势。1981年余依此碑笔法创作李白诗《与从侄杭州刺史良游天竺寺》，参加了"晋冀鲁豫四省书法联展"，四省报刊不约而同刊用此作。时山东大学蒋维崧教授曾评曰："行笔自然，点画圆润，紧凑中闪耀着一股灵气，他不用雁尾而能表现出飞动的神态。吸收了汉碑的古朴而不矫揉造作，故为苍老。"深受教益和鼓舞，至今再读此碑仍惊心动魄。曾作诗赞云："不矜不伐只平常，气压汉碑谁得方。四十年来准绳墨，敢云遒劲入堂皇。"自己的隶书这些年尽管一直在变，但《封龙山碑》之影响一刻未曾消弭。

二九 《熹平石经》残石

史载东汉灵帝熹平至光和年间，蔡邕等奉诏规范字法，以隶书书写《周易》《尚书》等儒家经典，立石碑于洛阳太学，世称《熹平石经》，又名《一字（体）石经》《太学石经》。刻石工程耗时数年，开启官方书刻石经之先河，为刻于石碑上最早的官定儒学经本。石经刊成不久即遭逢战火和迁徙，致毁坏散佚不全，宋代以来时有残石被发现搜集，洛阳博物馆、西安碑林和北京图书馆等地分藏有数目不等的残石实物。

【集评】 ［北魏］江式《论书表》：左中郎将陈留蔡邕采李斯、曹喜之法为古今杂形，诏于太学立石碑，刊载《五经》，题书楷法，多是邕书也。

［南朝宋］范晔《后汉书·蔡邕传》：及碑始立，其观

视及摹写者，车乘日千余辆，填塞街陌。

[宋] 黄伯思《东观余论》：鸿都《一字石经》然经各异手书，不必皆蔡邕也，《三字》者不见真刻，独此《一字》者乃当时所刻，字画高古精善，殊可宝重。

[元] 郑杓《衍极》：蔡邕鸿都《石经》，为古今不刊之典，张芝、钟繇，咸得其道。

[清] 方朔《枕经堂金石题跋》：有"珪璋其质，芳丽其华"八字，骈俪大方，当为东京妙手，字亦淳实跌宕，吾乡李博斋广文夙喜临写。

[现当代] 吴白匋《胡小石书法选集·前言》：唯不临《史晨碑》与《熹平石经》，谓其过于平整匀称，为分书之馆阁体也。

【题识】 《熹平石经》多冠以当时善书者蔡邕之名，或以为集体创作，均无从考证。唐张怀瓘对蔡邕尤为推崇，称其"篆隶绝世，尤得八分之精微。体法百变，穷灵尽妙，独步今古"。若赞石经残字"独步古今"，显然不当。其字虽然严谨规范，精熟温雅，但缺少雄奇恣肆之态；点画一丝不苟，中规入矩，却少了自然生动、气韵天成之气象。总之《熹平石经》板滞拘挛多失笔意，整齐有余而变化不足。可以说，仅就残字而言，无不透露出造极之后的熟俗，余以为不宜作为范本。

【简介】　《石门颂》全称《故司隶校尉楗为杨君颂》，又称《杨
孟文颂》《杨厥碑》。东汉桓帝建和二年（148）刻于陕西
褒城古褒斜道西壁悬崖，内容为汉中太守王升撰文表彰杨孟
文等开凿石门通道的功绩。现藏于汉中博物馆。

【集评】　　［清］王昶《金石萃编》：是刻书体劲挺有姿致，与
《开通褒斜道摩崖》隶字疏密不齐者各具深趣，推为东汉人
杰作。

　　［清］翁方纲《两汉金石记》：娄氏摘附字体，谓汉隶
"命"字垂笔有长过一二字者，盖指此颂也。然此处特因石
理剥裂不可接书而垂下耳，非可以律隶法也。

　　［清］张祖翼《〈石门颂〉跋》：然三百年来习汉碑者

不知凡几，竟无人学《石门颂》者，盖其雄厚奔放之气，胆怯者不敢学，力弱者不能学也。

［清］方朔《枕经堂金石题跋》：石门摩崖字大如孔庙《泰山都尉孔宙碑铭》，而纵横劲拔过之。当日摩崖书时亦有界限，每行参差不越二字，而其中"命"字、"升"字、"诵"字、"阳"字下垂之笔皆过长。"诵"字不过长出一字，"命"字之垂直突过二字矣，此风开于西汉《鲁孝王刻石》，"五凤二年""鲁三十四年"二"年"字，东汉之初则《祀三公山碑》，"宁"字、"廷"字、"焉"字似之。后乎此者《李孟初神祠碑》《成阳灵台碑》，二"年"字亦共相仿效，不独《开通褒斜道》一刻之驰骋排宕不拘于格也。

［清］杨守敬《激素飞清阁评碑记》：余所得拓本最精，其"泽南隆八方"等字皆可见，光彩耀目。其行笔真如野鹤闲鸥，飘飘欲仙。六朝疏秀一派，皆从此出。

［清］康有为《广艺舟双楫》：《杨孟文碑》劲挺有姿，与《开通褒斜道》疏密不齐，皆具深趣。

［现当代］李苦禅《论〈石门颂〉》：《石门颂》长画横画要藏锋，先藏后使转，不藏即抹矣，当记之。此碑空处正是字之结体，不可忽视。横画中无排比，竖画中亦为兹是。钩撇皆送到顶端，口无正方，多扁，是口形多左画稍长，右画较短，用力稍轻，斯谓得矣。竖画先藏锋，反下笔而急转正。

【题识】　隶书成熟期的汉碑风格固然各异，若依刻工精粗分类，自然可以分为两类：一类刻工

讲究，字法具有严谨之庙堂气；一类则是具有山野之风的摩崖石刻，以"三颂"和《褒斜道摩崖刻石》为代表。宗法前者众，而师法后者稀，张祖翼归为"盖其雄厚奔放之气，胆怯者不敢学，力弱者不能学也"。愚以为此论失之偏颇。之所以"不敢学"或"不能学"，并不在于《石门颂》雄厚奔放，而在于刻工凿琢时笔画走向的不确定性，使初学者难以透过石刻想象书者原作的本来面目，以致走上歧路。故真正的难点，在于书丹、镌刻之危惧及摩崖石客观造成的预想不到的天趣，天趣只可意会不可言传。陆九渊有"六经注我"之说，加入自己丰富的想象和创造意会是可行的，没有深厚的隶书功底和素养难以有效意会。

《孔彪碑》 三一

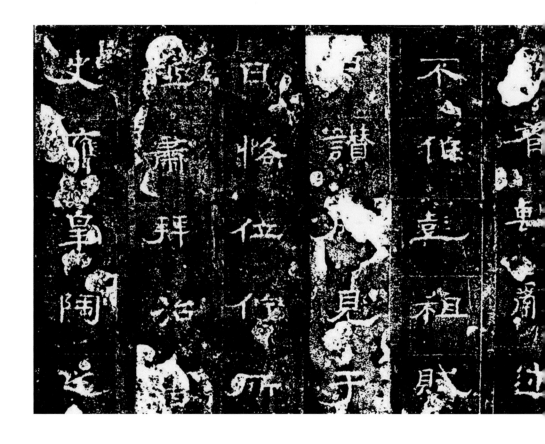

【简介】 《孔彪碑》全称《博陵太守孔彪碑》，立于东汉灵帝建宁四年（171），孔彪字元上，孔子十九世孙，曾任博陵太守。碑文记叙孔彪事迹及其故吏对他的赞词。欧阳修《集古录跋尾》以名字残泐不可读，题为《孔君碑》，《金石录》《隶释》等金石著录多有收录。初立于孔彪墓前，后移置孔庙，现存于曲阜汉魏碑刻陈列馆。

【集评】 ［清］孙承泽《庚子销夏记》：书法娟美，开钟元常法门矣。

［清］翁方纲《两汉金石记》：是碑全似今日正书之法，不特人旁起笔不用逆势也。朱竹垞喜作分隶，而以是碑绝类《曹全碑》，亦未然也。

［清］郭尚先《芳坚馆题跋》：汉碑字之小者，《孔元上》《曹景完》二石也。《曹景完碑》秀逸，此碑淳雅，学书不学此碑，不知今隶源流相通处。惜存字无多，不及《郃阳碑》之完善耳。

［清］杨守敬《激素飞清阁评碑记》：碑字甚小，亦剥落最甚。然笔画精劲，结构谨严，当为颜鲁公所祖。

［清］康有为《广艺舟双楫》：《孔彪碑》亦至近楷书，熟观汉分自得之。

［清］李瑞清《〈孔彪碑〉跋》：此碑用笔沉着飘逸，大得计白当黑之妙，直与《刘熊》抗衡。学者得此，可以尽化板刻，脱尽凡骨矣。

【题识】 《孔彪碑》冲淡静雅，超凡脱俗，尽显汉隶中和宽博之美。李瑞清品鉴谓"沉着飘逸，大得计白当黑之妙"，甚为精当。沉着者，点画凝敛；飘逸者，雁尾舒放；计白当黑者，一敛一放，于无笔处见形势矣。

此碑隶势端庄严谨，故后世论者多与楷书相较，孙承泽言其"开钟元常法门矣"，杨守敬言其"当为颜鲁公所祖"。元常、鲁公以楷立法，得力处难究其源，且造型与此碑相去甚远，孙、杨所说实臆测难信。而康有为《广艺舟双楫》以"本汉"立论，追本溯源，视《孔

彪碑》为"隶中之楷"，从本质上归因隶书和楷书的联系，令人信服且多有启发。

由《孔彪碑》到"钟体"和"颜体"，可视为历代"一厘米"创造叠加后的质变。书法艺术至今篆、隶、楷、行、草大备，五体之外是创新的未知空间。新字体必然从"五体"中来，如果说"一厘米"追求的是有异于传统的个性风格，展示独特的"这一个"，改体则无异于另起炉灶，突破传统造就"这一类"。汉字造型增损与书写如影随形，当代书法环境为历代所难想见，书法"尚技"的全面性和整体性也非前代可比，引领时代的高峰期待有望。

【简介】　　《西狭颂》全称《汉武都太守汉阳阿阳李翕西狭颂》，
简称《李翕碑》《李翕颂》，摩崖濒临黄龙潭故俗称《黄龙
碑》，又以篆额"惠安西表"亦名《惠安西表》。东汉灵
帝建宁四年（171）刻于甘肃成县城西天井山石壁，书丹名
仇靖。《西狭颂》与《石门颂》《郙阁颂》合称"东汉三
颂"。

【集评】　　[清] 方朔《枕经堂金石题跋》：字大纵横不下三寸，
宽博遒古，足称高岩立壁。

　　　　　　[清] 杨守敬《激素飞清阁评碑记》：方整雄伟，首尾无
一字缺失，尤可宝重。

　　　　　　[清] 徐树钧《宝鸭斋题跋》：疏散俊逸，如风吹仙

袂，飘飘云中，非复可以寻常蹊径探者，在汉隶中别饶意趣。

[清] 康有为《广艺舟双楫》：疏宕则有《西狭颂》《孔宙》《张寿》。

[清] 梁启超《碑帖跋》：雄迈而静穆，汉隶正则也。

[清] 章太炎《论碑版法帖》：《石门》《西狭》二颂，点画明审，犹胜《都碑》，然以《石门》之圆劲，方《西狭》之肥滞，其优劣不可同年而语矣！

【题识】 《西狭颂》《石门颂》《郙阁颂》"三颂"，以《西狭颂》保存最为完整，盖得益于其凹进崖壁，较少风雨日晒的侵蚀及人为的破坏。

"三颂"可谓美色不同，各佳于目。《石门颂》劲挺峻峭，宽博伟岸；《西狭颂》抱朴含真，婉美虚和；《郙阁颂》则拙茂浑厚，笃实无华。然由于载体的局限，书刻者难以得心应手，天然造就一种与众不同的别样风采，因非书者主观有意所为，笔意生拙失常，不宜作为初学隶书的范本，以免流于粗陋鄙野，而徒失汉隶之风韵。范本生则有人生初相见之新鲜感，熟则心生定式视而不察，故而作为入门范本也不宜过度熟悉，谨慎选择是不二法门。

【简介】　　《曹全碑》全称《汉郃阳令曹全碑》，又称《曹景完碑》，东汉灵帝中平二年（185）立，明万历初年出土于陕西郃阳，碑文载录了曹全做西域戊部司马和郃阳令时的有关事迹。两面均为隶书铭文，保存较为完好，现藏于西安碑林博物馆。

【集评】　　［清］孙承泽《庚子销夏记》：字法遒秀，逸致翩翩，与《礼器碑》前后辉映，汉石中之至宝也。万历中河南土中并出《尹宙碑》，字不逮此。

　　　　　　［清］万经《分隶偶存》：书法秀美飞动，不束缚，不驰骤，洵神品也。且出土不久，用笔起止，锋芒纤毫毕露，虚心谛观，渐渍久之，一切痴肥方板之病自可尽去矣，何患

字学之不日进哉！

[清] 牛运震《金石图说》：书法遒古，娟娟可畏而亲，良吏风格具是矣。汉人碑如《鲁峻》《孔彪》等皆大概缺灭，而是碑独以后出特完。

[清] 于令淓《方石书画》：《曹全碑》貌似古致，全乏气骨，决非出自汉人手。

[清] 梁巘《评书帖》：学隶初临《曹全》易飘。

[清] 朱履贞《书学捷要》：萧散自适，别具风格，非后人所能仿佛于万一。此盖汉人真面目，壁坼、屋漏，尽在是矣。

[清] 方朔《枕经堂金石题跋》：予玩此碑波磔不异《乙瑛》而沉酣跌宕，直合《韩敕》。正文与阴侧为一手，上接《石鼓》，旁通章草，下开魏、齐、周、隋及欧、褚诸家楷法，实为千古书家一大关键，不解篆籀者不能学此书，不善真草者亦不能学此书也。

[清] 杨守敬《激素飞清阁评碑记》：前人多称其分法之佳，至以之比《韩敕》《娄寿》，恐非其伦。尝以质之孺初，孺初曰"分书之有《曹全》，犹真行之有赵、董"，可谓知言。

[清] 徐树钧《宝鸭斋题跋》：《曹全》晚出，为世推重。余独爱碑阴书，神味渊隽，尤耐玩赏，正不必以"乾"字、"因"字未损为重也。

【题识】　《曹全碑》点画清简，秀润典丽，书刻俱佳，洵汉碑高峰之作。尊碑以来，尚奇崛而黜

雅驯，与唐楷同一遭际，此审美之是非也。审美常有轮回，贬奶油小生，重铁血硬汉，乃至娘炮当时，不过三十年间事，何更易之快也。然余从接触《曹全碑》至今，一直对其情有独钟，不论其间见识过多少汉碑，其超逸多姿、风致翩翩、绰约可人的风采最难忘怀。若无《曹全碑》，我会觉得整个隶书世界空荡。此碑与我当与白乐天诗句相合："相知岂在多，但问同不同。同心一人去，坐觉长安空。"

　　至于梁𪩘说"学隶初临《曹全》易飘"，或于令涝断言《曹全碑》决非出自汉人一说，皆以己意揣度，而未尝有实证，这里不去争论，识者自有公论。

三
四

《张迁碑》

【简介】　　《张迁碑》全称《汉故谷城长荡阴令张君表颂》，亦称《张公方碑》《张迁表颂》。东汉灵帝中平三年（186）刊立，碑文记载张迁的政绩，由其旧部韦萌等人追述其功而捐资立石，具有较高的史料价值。原碑在山东东平，现存于泰安岱庙。此碑明代始见载录，后人亦有质疑其伪托碑刻，然清代以来取法者不乏其人，被视为方正朴茂汉隶的代表。

【集评】　　[明] 王世贞《弇州四部稿》：其书不能工，而典雅饶古意，终非永嘉以后所可及也。

　　[清] 孙承泽《庚子销夏记》：书法方整尔雅，汉石中不多见者。

　　[清] 朱彝尊《曝书亭集》：《张迁碑》不着于欧阳

氏、赵氏、洪氏之录，殆后时而出者，碑额字体在篆隶之间，极其飞动。

　　[清] 万经《分隶偶存》：余玩其字颇佳，惜摹手不工，全无笔法，阴尤不堪。

　　[清] 牛运震《金石图说》：予观《张迁碑》之端直朴茂，与《衡方碑》大相类，其为先汉法物，无可疑者。

　　[清] 方朔《枕经堂金石题跋》：既不寒俭，亦不痴肥，明堂清庙之间仍有夏鼎商彝之气，故可贵耳。

　　[清] 杨守敬《激素飞清阁评碑记》：顾亭林疑后人重刻，而此碑端整雅炼，剥落之痕，亦复天然，的是原石。顾氏善考索而不精鉴赏，故有是说。……碑阴尤明晰，而其用笔已开魏晋风气。此源始于《西狭颂》，流为黄初三碑之折刀头，再变为北魏真书之《始平公》等碑。

　　[清] 徐树钧《宝鸭斋题跋》：此碑在汉人书中坚朴浑厚，当为第一，碑阴尤佳。

　　[清] 康有为《广艺舟双楫》：《张迁表颂》其笔画直可置今真楷中。……隶中之楷也。

　　[清] 梁启超《临〈张迁碑〉跋》：书势雄深浑穆，乃有魔力强吾侪终身钻仰。

【题识】　　《张迁碑》作为东汉隶书的代表，以其敦厚稚拙、古朴苍劲、老辣坚实、摇曳多姿取胜。因《张迁碑》书风奇特，个性十足，近年师法此碑并取得不俗成就者不在少数。学习何种范本，应与自己之审美与内在气质相契合。

且书家之�84弃取舍，皆有所由，因时因地各有不同，其旁观者也不必以子之矛攻子之盾，最终找到合脚的鞋子始可称善。

婚姻中有所谓的"疲惫期"。初两情相悦，如胶似漆，久而久之，新鲜感觉全失，或喻之为"左手握右手"。学书亦有某种相似之处。一种风格的碑帖初甚喜爱，浸注既久，又收获不多，便会喜新厌旧；或为某人宗某碑帖崭露头角者所诱，转而改弦易辙"见贤思齐"，或为流行书风所诱而随波逐流。然曾有一个时期，《张迁碑》为不少初学隶书者的首选，实为不争之事实。

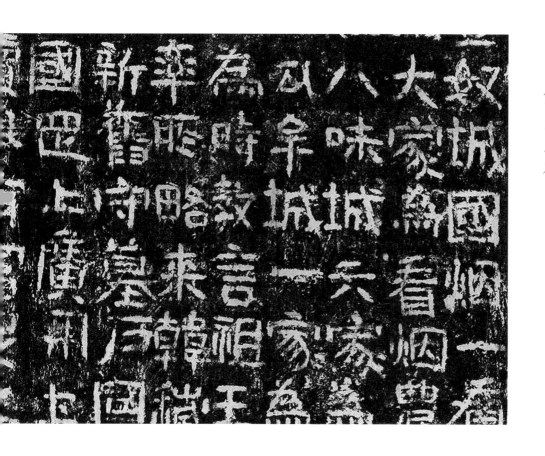

三五
《好大王碑》

【简介】　《好大王碑》为长寿王为其父谈德所立的纪功碑。谈德为高句丽第十九代王，号永乐太王，谥号国冈上广开土境平安好太王，故碑又称《广开土平安好大王碑》《永乐太王碑》《谈德纪勋碑》，立于东晋安帝义熙十年（414），碑身高达六米，为巨制不规则方柱碣状，四面环刻，铭文一千七百余字，被称为"海东第一碑"，与鲜卑石室所刻"祭祖文"合称中国东北地方古文献中的"南碑北石"，清光绪初年被发现于吉林省通化市集安市。

【集评】　[清] 王志修《高句丽永乐太王古碑歌》：大书深刻石四面，千秋风雨莓苔苍。手剔莓苔索点画，追摹秦汉超隋唐。

［清］郑文焯《高（句）丽国永乐太王碑释文纂考》：字体八分遒浑。当为辽东第一古碑。

［清］杨守敬《学书迩言》：《好大王碑》近时出见，醇古整齐。

［清］荣禧《高句丽永乐太王墓碑谳言》：篆隶相羼，兼多省文，古朴可喜，极似魏碑，而书法过之，洵足珍矣。

［清］叶昌炽《语石》：碑字大如碗，方严质厚，在隶楷之间。

［清］康有为《广艺舟双楫》：若高丽古城之刻，新罗巡狩之碑，启自远夷，来从外国，然其高美，已冠古今。

［现当代］梁披云《中国书法大辞典》：书法方整纯厚，遒古朴茂，体在隶楷之间，与《广武将军碑》类近。

【题识】　《好大王碑》字形方正，布局疏朗，厚重生拙，舒简奇逸，隶态犹存而近乎楷。考东晋楷法初立，高句丽偏居海东一隅，或未得晋楷陶染。其书家求严整法度而不得，遂置笔画于方整之内，体貌当隶楷之间，甚至保留有秦篆遗风，浑朴可爱，稚气十足。

临习《好大王碑》其要旨大体有三：一则篆书用笔，藏头护尾；二则巧布空间，构字方整；三则涩笔斑驳，拙茂苍浑。潘天寿曾说过："小技拾人者则易，创造者则难。欲自立成家，至少辛苦半世；拾者至多半年，可得皮

毛也。"学习《好大王碑》欲得其真谛也概如此。

书似看山不喜平，就书法艺术本体而言，唯其变化莫测方能彰显其无穷魅力。汲取《好大王碑》醇古整齐之后，务要生发出活力四射、一派生机之动人景象方可谓之成功。

三六

郑簠《浣溪沙》

【简介】　　郑簠（1622—1693），字汝器，号谷口，一生致力隶书，是清代崇尚碑学的代表人物，参与访碑活动并肆力学习汉碑，对后世影响甚大，与郑燮并称"二郑"。

　　《浣溪沙》书于清康熙二十七年（1688），字态遒媚飘逸，灵动而不失古朴，为其晚年隶书的代表作品之一，现藏于上海博物馆。

【集评】　　［清］王澍《竹云题跋》：郑女器隶书绝有名於时，要只学得《曹全》一碑耳。世人耳食，见女器书竟如伯喈再生，……女器作书多以弱毫描其形貌，其於《曹全》亦但得其皮毛耳。

　　［清］梁巘《评书帖》：郑簠八分书学汉人，间参草

法，为一时名手。王良常不及也，然未得执笔法，虽足跨越时贤，莫由追踪前哲。

［清］桂馥《国朝隶品》：郑谷口如淳于髡、东方曼倩滑稽诙谐，口无庄语。

［清］张廷济《清仪阁金石题识》：郑谷口专学是碑而习气太重，诚有如王虚舟给谏所评比之赵寒山之篆也。

［清］钱泳《书学》：然谷口学汉碑之剥蚀，而妄自挑趯。

［清］包世臣《艺舟双楫》：楚调自歌，不谬风雅，曰逸品。……逸品上十五人，……郑簠分及行书。

［清］梁章钜《退庵随笔》：郑谷口簠，隶书最著，则未免习气太重，闻其时，有戏于黑漆方几上加白粉四点，谓为郑谷口隶书"田"字者，其恶趣可知，不知当日何以浪得名？

［清］方朔《枕经堂金石题跋》：国初郑谷口山人专精此体，足以名家，当其移步换形，觉古趣可掬，至于联扁大书，则又笔墨俱化为烟云矣。

［清］杨守敬《学书迩言》：郑谷口之飘逸，固自可存，然皆未臻极诣。

［清］刘咸炘《弄翰余沈》：然谷口学《曹全》未成，自成别趣，其派下守刘熊而已。未谷矫其拘削，则又肥滞，号称汉法，实并唐人亦不逮。

【题识】 清代初期的书法仍以宗帖为主流，但日渐兴起的金石考据和尊碑之风，使不少书家审美取向发生了变化，开始把重心转向篆隶。乾隆

之后隶书由复苏达到复兴，隶书队伍和隶书水平都得到了空前的壮大和提升。

郑簠作为清初隶书的代表人物之一，潜心汉碑三十余年，其专注程度如孔尚任云："汉碑结癖谷口翁，渡江搜访辨真实。碑亭凉雨取枕眠，抉神剔髓叹唧唧。"

曾国藩曾说过："凡人才高下，视其志趣。卑者安流俗庸陋之规，而日趋污下；高者慕往哲隆盛之轨，而日即高明。"这句话的核心是"规"和"轨"，安于"规"，一生平平安安，但作为不大；若辟新"轨"，虽然会遇到各种困难和挫折，但结果可能大不相同。郑簠专精《曹全碑》，虽"未臻极诣"，然以富有个性的用笔和结构而自成一家，功在开清代崇尚碑学之风。

三七　桂馥《〈文心雕龙〉节录》

【简介】　　桂馥（1736—1805），字未谷，一字冬卉，号雩门，山东曲阜人。乾隆五十五年（1790）进士。工篆刻篆隶，兼能山水，清代书法家、文字训诂学家。精于考证碑版，以分隶篆刻擅名，著有《〈说文解字〉义证》《缪篆分韵》《晚学集》《国朝隶品》等。

　　　　　　桂馥《〈文心雕龙〉节录》，朴茂厚重，宽博雄伟，为其成熟的隶书代表作品。

【集评】　　［清］梁章钜《退庵随笔》：未谷能缩汉隶而小之，愈小愈精。

　　　　　　［清］张维屏《松轩随笔》：百余年来，论天下分书，推桂未谷第一。

　　［清］蒋宝龄《墨林今话》：一枝沉醉羊毫笔，写遍人间两汉碑。

　　［清］包世臣《艺舟双楫》：墨守迹象，雅有门庭，曰佳品。……佳品上二十二人，……桂馥分书。

　　［清］王潜刚《清人书评》：桂未谷隶书能得"朴实"二字，深于《说文》小学，又能以篆势入隶，笔下无俗字讹体，则完白所不及。……《退庵随笔》称"未谷隶书'愈小愈妙'"，亦不尽然。余见大幅多种，朴实中极有纵横者。

　　［现当代］张宗祥《论书绝句》：西岳华山巧莫阶，中郎灵气未全埋。方知清庙明堂作，取法真纯故自佳。

【题识】　　桂馥为清代杰出学者，著名的文字学家、书法家、篆刻家。少承家学，博览典籍，精于金石六书之学，与伊秉绶齐名，或谓"文字学双子星座"。

　　桂馥的隶书工稳淳朴，厚重古拙。他长期浸淫于汉碑，用笔结字以理智忠实于碑刻之貌，可谓尽得汉隶风神，然创新似乎有限。书法不论篆隶，均以情性疏达为要，过分理智和谨严则失之于呆板。对于初学者来说，忠实于原碑只是第一步，最终要在似与不似之间仔细思量。桂馥植根传统，心追手摹，不求张扬个性而契合古人法度，这种与古为徒锲而不舍的精神难能可贵。

三八
金农《〈相鹤经〉节录》

【简介】 金农（1687—1763），浙江仁和人，原名司农，字寿田，后更名农，字寿门，并取唐崔国辅"寂寥抱冬心"诗句，自号冬心先生，又号江湖听雨翁、纸裘老生、稽留山民。康熙、雍正、乾隆三朝名士，一生怀才不遇，无缘仕途。受到金石考据时风影响，他嗜好金石收藏，并在书画中融入金石趣味，为"扬州八怪"中有深远影响的人物。

《〈相鹤经〉节录》为金农七十一岁时所书，为其典型的"漆书"隶书风格，现藏于中国国家博物馆。

【集评】 ［清］桂馥《国朝隶品》：金寿门如孔雀见人著新衣，辄顾其尾。

［清］包世臣《艺舟双楫》：楚调自歌，不谬风雅，曰

逸品。……逸品上十五人，……金农分书。

[清] 蒋宝龄《墨林今话》：书工八分，小变汉人法。后又师《国山》及《天发神谶》两碑，截毫端作擘窠大字，甚奇。

[清] 杨岘《迟鸿轩所见书画录》：工分隶漆书，精绘事，具金石气，不肯寄人篱下。

[清] 杨守敬《学书迩言》：金寿门之分隶，皆不受前人束缚，自辟蹊径。然以之师法后学，则魔道也。

[清] 王瓘《金农〈王秀册〉题跋》：至郑谷口，力求复古，用笔纯师《夏承碑》，深得汉代披法。沿及雍乾之际，善隶者人人宗之矣。能出其范者，冬心先生。始亦从此入步，后见《西岳华山碑》，笔法为一变。

[清] 王潜刚《清人书评》：金冬心分隶用功于《国山碑》《天发神谶》两碑，极力求变。又尝见其临《华山碑》全本，别有意趣，但自谓截毫端作擘窠大字，究不足为法。

[现当代] 张宗祥《论书绝句》：北碑晋隶互相参，侧笔平锋别有妍。自出机杼织云锦，不能成佛但升天。

【题识】 金农作为清初隶书的代表书家，客观地讲，他较之郑簠影响更大，成就更高。其面目独特之"漆书"名扬天下，从而成为清代书道中兴的引领风骚者。

对于任何一个隶书书家，初始走的路并无二致，大都是"墨守汉人绳墨"，稍成之后逐渐思变，因而康有为将汉隶看成后世风格的总

源头。金农也不例外，在用笔、用墨和结构上独辟蹊径，不落窠臼，达到了法无定法、无法之法的"惊世骇俗"境界，留给我们至今难以漠视的创造。

清人李在铣评价金农隶书："笔笔从汉隶中出，意味深长，耐人寻味。世眼以为怪，友以为怪，怪世人以不怪为怪也。"余以为较为贴切。然因其风格过于"鲜明"，虽有人步其后尘，但终难跳出其样式的藩篱而为业内首肯。

三九

邓石如《〈文心雕龙〉节录》

【简介】 　　邓石如隶书集汉碑之长，由篆入隶，展现出汉隶凝重丰伟、恣纵磅礴的艺术精髓。《〈文心雕龙〉节录》笔墨厚重，气势雄浑，是其隶书的代表作之一。现藏于广东省博物馆。

【集评】 　　[清] 何绍基《东洲草堂书论钞》：……书中古劲横逸、前无古人之意，则自谓知之最真。

　　[清] 康有为《广艺舟双楫》：程蘅衫、吴让之为邓之嫡传，然无完白笔力，又无完白新理。真若孟子门人，无任道统者矣。

　　[清] 曾熙《游天戏海室雅言》：笔力豪横，古今无两。然有子路行行之气。

　　[清] 曾熙《农髯论书墨迹》：唐以来，凡为隶分，皆

从楷书蜕，墨卿且不免，惟完白能穷究篆势，其气骨颇厚实。

　　［清］张之屏《书法真诠》：吾友罗颂西谓邓完白书有匠气，是诚不诬。然匠人有规矩准绳，而非野狐禅可比，是亦不容漫视也。

　　［清］李瑞清《清道人论书嘉言录》：……完白下笔驰骋，殊乏醖藉，但瞻魏采，有乖汉制，与正直残石差足相比。

　　［清］赵之谦《邓石如隶书司马温公家仪题记》：国朝人书以山人为第一，山人以隶书为第一，山人篆书笔笔从隶书出，其自谓不及少温当在此，然此正自越过少温，善易者不言易，作诗必是诗，定知非诗人，皆一理。

　　［现当代］沙孟海《近三百年的书学》：清代书人，公推为卓然大家的，不是东阁学士刘墉，也不是内阁学士翁方纲，偏偏是那位藤杖芒鞋的邓石如。

【题识】　　对于邓石如的书法，康有为认为："既以集篆隶之大成，其隶楷专法六朝之碑，古茂浑朴，实与汀州分分、隶之治，而启碑法之门。"充分肯定了邓石如开融合之风气的先行者地位。在几种书体达到相当高度之后，三昧在胸，万取一收，逐渐杂糅蜕变形成自己的书法风格。

　　邓石如固然诸体皆下过精深工夫，前辈书家大都推崇，然平心而论，其书法功力有余而

情趣不足。趣味带有原创性，不是人云亦云、别人指手画脚可以传授的，如奇伟的夏云，一变而成万妙，如一泓清水，一动而成万漪，此乃天趣。而书法中的趣味同理，是书者笔墨的自然流露，是书者情感浑然不觉的非刻意表达。至于邓石如以隶法为篆的创新之路则不容置疑。

四〇 伊秉绶 《隶书镜铭》

尚方作镜真大好 上有仙人不知老 渴饮玉泉饥食枣 寿如金石为国保

嘉庆乙亥年秋七月既望書于
揚州之湖上艸堂默盦伊秉綬

【简介】　　　伊秉绶（1754—1815），字组似，号墨卿，晚年号
默庵，福建汀州人，故又称"伊汀州"，乾隆五十四年
（1789）进士，官至扬州知府。喜绘画、治印，亦工诗文，
著有《留春草堂集》，乾嘉时期重要的碑派书法家。《清史
稿》《清史列传》等载录其生平事迹。
　　　　　《隶书镜铭》作于清嘉庆二十年（1815），内容为
汉、魏间铜镜常用吉语。其结字平稳结实，浑厚恣肆，为伊
秉绶隶书的典型风格代表。

【集评】　　　[清] 梁章钜《退庵随笔》：……伊墨卿、桂未谷出，
始遥接汉隶真传。墨卿能拓汉隶而大之，愈大愈壮。

　　　　　[清] 蒋宝龄《墨林今话》：尤以篆、隶名当代，劲秀

古媚，独创一家。

[清] 杨守敬《学书迩言》：桂未谷馥、伊墨卿秉绶、陈曼生鸿寿、黄小松易四家之分书，皆根底汉人，或变或不变，巧不伤雅，自足超越唐、宋。

[清] 何绍基《东洲草堂诗钞》：丈人八分出二篆，使墨如漆楮如简。行草亦无唐后法，悬崖溜雨驰荒藓。不将俗书薄文清，觑破天真开道眼。

[清] 康有为《广艺舟双楫》：汀州精于八分，以其八分为真书，师仿《吊比干文》，瘦劲独绝。

[清] 吴修《昭代尺牍小传》：墨卿书似李西涯，尤精古隶，独不喜赵文敏。

[清] 王潜刚《清人书评》：墨卿分隶愈大愈佳，愈瘦愈妙。

[现当代] 张宗祥《论书绝句》：毫无不尽力能匀，伊阙张迁暗取神。更有温纯儒者气，不流狂野是全人。

[现当代] 马宗霍《霋岳楼笔谈》：世皆称汀州之隶，以其古拙也，然拙诚有之，古则未能。独其以隶笔作行书，遂入鲁公之室。

【题识】 20世纪80年代初到90年代中期，宗师伊秉绶并为业内认可者以江南书家为最，其影响比学金农者要大得多，尽管二者皆为清代隶书创新大家。

一般来说，创新是从艺术形式的层面上开始的，但仅仅形式新颖还远远不够，必须有

深厚的渊源和丰富的内涵。伊秉绶汲取汉碑神理加以消化融会，自出机杼，别开生面。其书作用笔沉稳，结体宽博雄伟，化繁为简，返璞归真，格调高雅，虽然省简了隶书的典型笔画蚕头雁尾，但仍能表现出其飞扬之势。仅此，没有对隶书神理的深切把握，难以迁想妙得。偶尔借用碑别字，或以篆入隶，也常有意外惊喜。其书愈大愈壮观，小字也虎虎有生气，即令将其置于当代展厅，其视觉冲击力也绝不可小觑。

楷书

四一

钟繇『三表』

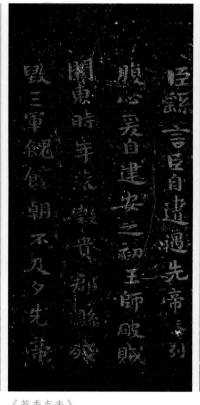

《宣示表》　　　　　《荐季直表》　　　　　《贺捷表》

《宣示表》

【简介】　　钟繇（151—230），字元常，颍川长社（今河南长葛）人。三国魏明帝时封定陵侯，官进太傅，人称"钟太傅"。史载钟繇师承曹喜、蔡邕、刘德昇等人，楷书精美，被誉为"正书之祖"。传世楷书"三表"即《宣示表》《荐季直表》《贺捷表》，为呈给朝廷的奏章文书。

　　《宣示表》始见于宋《淳化阁帖》，或曰据王羲之临本摹刻。字体尚存隶书遗韵，宽博朴茂，俯仰有姿，章法有列无行，自然错落，通篇充盈着浑厚醇古、雍容端庄的典雅之美。现藏于故宫博物院。

【集评】 ［南朝宋］羊欣《采古来能书人名》：钟有三体：一曰铭石之书，最妙者也；二曰章程书，传秘书、教小学者也；三曰行狎书，相闻者也。三法皆世人所善。

［南朝梁］庾肩吾《书品》：钟天然第一，工夫次之，妙尽许昌之碑，穷极邺下之牍。

［南朝梁］袁昂《古今书评》：张芝惊奇，钟繇特绝，逸少鼎能，献之冠世。四贤共类，洪芳不灭。

［唐］唐太宗《王羲之传论》：钟虽擅美一时，亦为迥绝，论其尽善，或有所疑。至于布纤浓，分疏密，霞舒云卷，无所间然。但其体则古而不今，字则长而逾制。

［唐］张怀瓘《书断》：繇善书，师曹喜、蔡邕、刘德昇。真书绝世，刚柔备焉，点画之间，多有异趣，可谓幽深无际，古雅有余，秦、汉以来，一人而已。

［北宋］黄庭坚《山谷题跋》：钟繇书大小世有数种，余特喜此小字，笔法清劲殆欲不可攀也。

［清］张廷济《清仪阁题跋》：清瘦如玉，姿趣横生。绝无平生古肥之诮。

［现当代］王学仲《儒、释、道书家三风辨》：这种表奏文书，实际是当时的一种官书文字，所以要写得工整，到了书家钟繇手中，更为加工美化了，也为后代的官署文书，留下了规范。

《荐季直表》

【简介】 《荐季直表》又称《荐关内侯季直表》，《真赏斋帖》《三希堂》均有收录，存世版本如《宋拓淳熙秘阁续帖本》

《华氏真赏斋火后本》等数种。法度严谨，丽质互现，点画精美，顾盼揖让，起收自然。谋篇布字大小不拘，章法疏朗清爽。

【集评】　〔南朝梁〕萧衍《古今书人优劣评》：钟繇书如云鹄游天，群鸿戏海，行间茂密，实亦难过。

〔唐〕李嗣真《书后品》：元常正隶如郊庙既陈，俎豆斯在；又比寒涧阒豁，秋山嵯峨。

〔明〕孙鑛《书画跋跋》：太傅此表正与《兰亭》绝相似，皆是已退笔于草草不经意处生趣。

〔明〕张丑《清河书画舫》：此帖纸墨奇古，笔法深沉。

〔明〕倪后瞻《倪氏杂著笔法》：钟太傅书，一点一画尚有篆隶之遗，至于结构，不如右军极凤翥龙翔之变。

〔清〕冯班《钝吟书要》：《荐季直表》不必是真迹，亦恐是唐人临本。使转纵横，熟视殆不似正书。

〔清〕王澍《竹云题跋》：此表在《贺捷表》后，益更精微，益更淡古，盖其晚年融释脱落，渣滓尽去，清虚真味有如此也。

〔清〕王澍《论书剩语》：季直乃是伪迹，了乏贺捷胜概，不足观也。

〔清〕杨守敬《学书迩言》：此帖元时始出，《真赏斋》刻之，王良常以史考，殊不合。或以为李伯时作。

《贺捷表》

【简介】　《贺捷表》又名《贺克捷表》《戎路表》，文末署"建

安廿四年（218）闰月九日"，据此当为钟繇六十八岁时书。宋欧阳修疑其伪，黄伯思则信其真。相对《宣示表》《荐季直表》而言，《贺捷表》更显活脱劲健。

【集评】　[北宋]《宣和书谱》：钟繇者乃有《贺克捷表》，备尽法度，为正书之祖。

[元] 郝经《移诸生论书法书》：繇沈鸷威重人也，故其书劲利方重，如画剑累鼎，斩绝深险；又变而为楷，后世亦不可及。

[明] 王世贞《艺苑卮言》：《贺捷表》近佻，《季直表》近媚，《力命》虽似《墓田》，亦弱，然总之比它书却有意，恐后人未必能伪作。

[清] 王澍《竹云题跋》：此表用笔一正一偏，脱然畦径之外，与世所流传本不类，信可谓幽深无际，古雅有余。钟繇隶意未除，此又钟书之最近隶者。

[清] 包世臣《艺舟双楫》：小仲尝言近世书鲜不阅墙操戈者，又言正书惟太傅《贺捷表》、右军《旦极寒》、大令《十三行》是真迹，其结构天成。

[清] 杨守敬《学书迩言》：《贺捷表》，《郁冈斋》刻之，结体虽古，颇嫌有做作气。

[清] 李瑞清《临钟繇〈戎路帖〉》：《宣示》《力命》平实微带隶意，皆右军所临也，无从窥太傅笔意。惟此表可求太傅"隼尾波"。

[现当代] 张宗祥《书学源流论》：《戎路》者，钟书也，波磔尚有隶意，势疾而不滞，纯任自然，不假修饰。

[现当代] 胡小石《书艺略论》：钟书尚翻，真书亦带分势，其用笔尚外拓，故有飞鸟骞腾之姿，所谓钟家隼尾波也。

【题识】 钟繇小楷，开楷法先河，《宣和书谱》谓之"备尽法度，为正书之祖"。钟繇习书勤奋，据其自叙，"坐与人语，以指就座边数步之地书之；卧则书于寝具，具为之穿"。赵之谦《章安杂说》云："求仙有内外功，学书亦有之。内功读书，外功画圈。""画圈"之喻，或取自吴道子画圆光，"立笔挥扫，势若风旋"，实"弯弧挺刃，植柱构梁，不假界笔直尺"功力之概括。学书者必内外兼修，均须臻于极致。

钟繇与"草圣"张芝并称"钟张"，与"书圣"王羲之并称"钟王"。盖以钟繇"既底法"，王羲之"肯堂肯构"，乃"二王"新书体之依傍，直接影响到"二王"小楷之走向及面貌，从而奠定晋、唐楷书繁荣之始基，流风余绪，甚至直接影响及元明清三代之小楷。可以毫不夸张地说，钟繇于中国书法之发展功莫大焉。

四二

王羲之 《黄庭经》

【简介】　　　王羲之（303—361），字逸少。东晋书法家，原籍琅邪（今属山东临沂），后居会稽山阴（今属浙江绍兴），曾任会稽内史、右军将军，故又称王右军。史传王羲之十二岁时经父亲传授笔法，又师从著名的女书法家卫铄，草书师法张芝，正书得力于钟繇，在书法史上被尊为"书圣"。传世楷书刻本有《黄庭经》《乐毅论》《东方朔画赞》等。

　　　　　　　《黄庭经》又名《老子黄庭经》，道教上清派的典籍，据传因王羲之手抄以换鹅，故而又称《换鹅帖》。据传原本为黄素绢本，在宋代曾摹刻上石，后世流传本较多。

【集评】　　　［南朝梁］萧衍《观钟繇书法十二意》：逸少至学钟书，势巧形密。及其独运，意疏字缓。

　　[唐] 李嗣真《书后品》：右军正体如阴阳四时，寒暑调畅，岩廊宏敞，簪裾肃穆。其声鸣也，则铿锵金石；其芬郁也，则氤氲兰麝；其难征也，则缥缈而已仙；其可睹也，则昭彰而在目。可谓书之圣也。

　　[清] 梁巘《承晋斋积闻录》：《黄庭经》字圆厚古茂，多似钟繇，而又偏侧取势，以出丰姿。紧极。……结构之稳适，撇捺之敛放，至《黄庭》已登绝境，任后之穷书能事者，皆无能过。然极圆浑苍劲，又极潇洒生动。

　　[清] 包世臣《艺舟双楫》：秘阁所刻之《黄庭》、南唐所刻之《画赞》，一望唯见其气充满而势俊逸，逐字逐画，衡以近世体势，几不辨为何字。盖其笔力惊绝，能使点画荡漾空际，回互成趣。

　　[清] 何绍基《东洲草堂书论钞》：观此帖横直撇捺，皆首尾直下，此古屋漏痕法也。"二王"虽作草，亦是此意……神虚体直，骨坚韵深。

　　[现当代] 张宗祥《书学源流论》：《黄庭经》者，王书也，神全气清，既异《戎路》之古拙，复非《宣示》之滞重，然以为用笔之法，非出于《宣示》《戎路》不可得也。

　　[现当代] 启功《论书绝句》：琅邪奕代尽工书，真赝同传久不殊。万岁通天留响拓，金轮功绩过天枢。

【题识】　　《黄庭经》为王羲之小楷代表作。欣赏王羲之小楷，可从两个维度加以比较。一是追根溯源。王羲之小楷师法钟繇，又与钟繇不同。钟氏之楷书，常在不经意中流露些许隶意，而

王羲之则基本去除之，结体也一改扁平为修长挺拔，遒劲秀美。二是向下延伸，与唐楷做比较。楷书发展至唐代，可谓高原上矗立之高峰。然而有得有失，较之法度森严之唐楷，王羲之楷书自由舒展，天真烂漫，格外可爱。相互比较之欣赏，更便于把握细微，发现得失，去芜存菁。

人之一生不外乎"加""减"二字，人生旷达者，或"加""减"两相宜。有作为之书家，毕生恪守"合离"两字。"合"即学古而得法、入法，"离"即学古而知变、会变。仅会"合"，难免寄人篱下；未"合"而"离"，则为无源之水，终难修成正果。由是观之，王羲之所以为"书圣"，实善"合离"矣。

四三

王献之《〈洛神赋〉十三行》

【简介】　　　王献之（344—386），字子敬，小字官奴，官至中书令，世称"王大令"，东晋书法家，王羲之第七子，书法幼承学其父，且不为其所囿，博采众家之长，别创新法，自成一家，兼精楷、行、草各体，尤善草书，在书史上与其父并称"二王"。米芾盛赞曰："天真超逸，岂父可比。"

　　　　　　《〈洛神赋〉十三行》为王献之楷书抄录曹植赋文，原本书于麻笺，自宋代以来残存十三行，后世刻于青石，亦称《玉版十三行》，现藏于首都博物馆。

【集评】　　　［南朝梁］袁昂《古今书评》：王子敬书如河、洛间少年，虽皆充悦，而举体沓拖，殊不可耐。

　　　　　　［北宋］董逌《广川书跋》：《晋书》评子敬书，谓笔

力远不及父而有媚趣。逸少作大字壁间，子敬塈之而更为，明日视之，逸少不能辨也。若此则父子间本无分处，纵复有异，岂应其论至此也。当文皇评书，便以子敬"无屈伸放纵"，岂知法度尽处，乃可言笔墨悬解，是不曾于此求也。《晋史》修于唐臣，皆贞观时人，其论宜如此。

〔明〕王世贞《艺苑卮言》：《黄庭》如飞天仙人，《洛神》如凌波神女。

〔明〕倪后瞻《倪氏杂著笔法》：若逸气纵横，则羲谢于献。若簪裾礼乐，献不继羲。虽诸子之法悉殊，而子敬为遒拔。

〔清〕梁巘《评书帖》：缮写卷本，以《乐毅论》为适中，《黄庭》太飘，《十三行》太纵，《闲邪公》结体少懈，《灵飞经》亦嫌过弱。

〔清〕张廷济《清仪阁题识》：风骨凝厚，精采动人。

〔清〕刘熙载《艺概》：大令《洛神十三行》，黄山谷谓："宋宣献公、周膳部少加笔力，亦可及此。"此似言之太易，然正以明大令之书不惟以妍妙胜也。

【题识】　20世纪90年代初，余尝随费新我老杖履赴新加坡讲学，偶然谈及"父子书家"问题，费老以为：若父亲书法水平达到相当高度，子不必勉强业绍箕裘。因为一般情况下，儿子大多难以达到其父水平，即使有些名气，众人也以为得之于荫庇。当然，除此之外，还有诸多客观因素。言谈间，不仅及于同辈书家父子，也

不避讳自家父子。而"二王"父子却是特例。客观地讲，王献之贡献在于草书，比之王羲之更为开放浪漫，时出新致。有人说，若王羲之为"书圣"，王献之当为"书仙"，似乎不无道理。

康有为说："提笔中含，顿笔外拓，中含者浑劲，外拓者雄强。"观王献之《〈洛神赋〉十三行》，对于康氏所论"浑劲"与"雄强"，可有生动、具象之认识。

《〈洛神赋〉十三行》不为钟繇、王羲之小楷书风所囿，给人清爽健利、优雅秀逸之印象。其用笔敛放自如，劲美健朗，奕奕动人；线条不臃不滑，灿若明霞；结字宽绰舒展，灵动多变。今之望子成龙者，不妨从王氏父子轶事中汲取借鉴和启示。

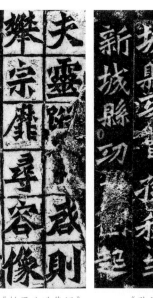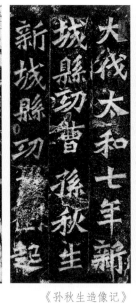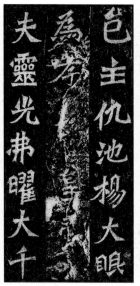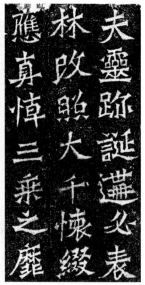

《始平公造像记》　　　　《孙秋生造像记》　　　　《杨大眼造像记》　　　　《魏灵藏造像记》

《始平公造像记》

【简介】　　　北魏佛教盛行，大兴凿岩立像之风，其中以洛阳龙门石窟最为典型。据载，乾隆间黄易于龙门首先访拓《始平公造像记》，之后增加《孙秋生造像记》《杨大眼造像记》《魏灵藏造像记》，后人合称"龙门四品"。清代碑学兴起后龙门造像题记逐渐为世所重，字体被称作"龙门体"，被视为"方笔之极轨"，其中"龙门四品"名声尤为显赫，是"魏碑"书法的代表书刻，清代《中州金石记》《金石萃编》等金石著录均有载录。

　　　　《始平公造像记》全称《比丘慧成为亡父始平公造像题

131

记》，北魏孝文帝太和二十二年（498）刻于古阳洞北壁。题记由孟达撰文、朱义章楷书，界格并用阳刻法，在造像题记中独树一帜。

【集评】　［清］包世臣《艺舟双楫》：《始平公》各造像为一种，皆出《孔羡》，具龙威虎震之规。

　　［清］钱松《〈始平公造像记〉题跋》：此龙门石刻中冠于当世者也。石刻中之阳文，古来只此矣。层崖高峻，极难椎拓，自刘燕庭拓后无复有问津者。仲水于琉璃厂得四本，殆刘氏物，此贻鼻山。戊午七月叔盖记。

　　［清］杨守敬《激素飞清阁评碑记》：《始平公》以宽博胜。

　　［清］康有为《广艺舟双楫》：北碑《杨大眼》《始平公》《郑长猷》《魏灵藏》，气象挥霍，体裁凝重，似《受禅碑》；……遍临诸品，终之《始平公》，极意峻荡，骨格成，体形定，得其势雄力厚，一身无靡弱之病。

　　［清］胡震《跋始平公造像记》：形字大小如星散天，体势顾盼如鱼戏水，方笔雄健，允为北碑第一。

　　［现当代］启功《论书绝句》：龙门造像字势雄，就中尤属《始平公》。

《孙秋生造像记》

【简介】　《孙秋生造像记》全称《孙秋生刘起祖二百人等造像记》，在洛阳龙门石窟古阳洞南壁，刻于北魏宣武帝景明三年（502），孟广达文，萧显庆书。上为题记下为名单，楷书额"邑子像"即指同一佛教团体中人共同出资所造的佛像。

【集评】　　　　〔清〕康有为《广艺舟双楫》：太和以后诸家角出，……庄茂则有若《孙秋生》……又：《龙门二十品》中，……然约而分之，亦有数体，……《孙秋生》《郑长猷》，沉着劲重为一体。

　　　　　　　　〔清〕杨守敬《激素飞清阁评碑记》：《孙秋生》以劲健胜。

《杨大眼造像记》

【简介】　　　　《杨大眼造像记》全称《辅国将军杨大眼为孝文皇帝造像记》，刊刻于龙门古阳洞北壁。该造型题记形制巨大，有楷书题额，题记无纪年，大约是北魏正始三年（506）或稍后所刻。杨大眼是北魏名将，《魏书》有传。

【集评】　　　　〔清〕包世臣《艺舟双楫》：《张公清颂》《贾使君》《魏灵藏》《杨大眼》《始平公》各造像为一种，皆出《孔羡》，具龙威虎震之规。

　　　　　　　　〔清〕康有为《广艺舟双楫》：《杨大眼》骨力峻拔。

　　　　　　　　〔清〕傅增湘《〈杨大眼造像记〉跋》：笔意精鉴，峻健奇绝，高妙古拙，人间至宝耳。

　　　　　　　　〔清〕张伯英《〈杨大眼造像记〉跋》：笔势自然，变化高妙，后世可宝。

　　　　　　　　〔清〕许承尧《〈杨大眼造像记〉跋》：临《杨大眼碑》字，字拟古人，知之矣。笔笔自好，知者益鲜也。不临拟无格，无格不立，无调不成。世人多不杨大眼之高古格调，每每自好，及至法度现前，退舍辟易者众矣。

《魏灵藏造像记》

【简介】　　《魏灵藏造像记》全称《魏灵藏薛法绍造像记》，刻于洛阳龙门古阳洞北壁，无年月和撰刻者姓名。楷书题额分列题刻，乾隆拓本尚全，存二百余字，民国年间损百余字，碑额已仅存"藏迦像薛法绍"。字迹点画清晰，结体俊朗，是魏碑书法经典范本之一。

【集评】　　[清] 包世臣《艺舟双楫》：《张公清颂》《贾使君》《魏灵藏》《杨大眼》《始平公》各造像为一种，皆出《孔羡》，具龙威虎震之规。

　　[清] 康有为《广艺舟双楫》：《魏灵藏》波磔极意骏厉，犹是隶笔。

　　[清] 杨守敬《激素飞清阁评碑记》：《魏灵藏》以灵和胜。

　　[现当代] 欧阳中石《中国名碑珍帖习赏》：此碑应是方笔露锋之典型代表，因此最显见用笔之妙。

【题识】　　"尊碑"是康有为提出的一个重要的书学观点。此观点之产生来自学术语境的深邃思考，对清代书学发展有重大促进作用：宏观上对清以前的书法进行概括和总结，微观上对传世拓本进行梳理考证，客观上为碑学体系的建立奠定了理论基础。

　　"龙门二十品"受到康有为、包世臣极

力推崇，其中《始平公造像记》《孙秋生造像记》《杨大眼造像记》《魏灵藏造像记》四品最为著名。北魏崇尚佛教，凿窟造像之风盛行，这些记录造像的题识，虽然充满宗教迷信色彩，但其一反南朝靡弱书风的阳刚之美为世所重，无论是阴刻还是阳刻同样精彩。

《始平公造像记》变柔为刚，变藏为露，峭拔劲挺；《孙秋生造像记》较《始平公造像记》笔法多变，点画犀利刚劲，力量外拓；《杨大眼造像记》则点画轻重对比明显，沉厚恣肆，即所谓"方笔之极轨"；《魏灵藏造像记》起笔锋颖外露，纵矛横戈，雄踞关隘。总之，"龙门四品"之方笔给人以坚定、刚健、雄浑之力量感，也弥漫着庄严、肃穆之气象。北魏书法之特殊气质与艺术风貌就此铸成。

任何事物都有其两面性。方笔的峻峭带来力量感的同时，也给人以尖锐锋利、缺乏含蓄的视觉感受。师法并刻意模仿刀味而失去书写味，未必高明。启功先生"透过刀锋看笔锋"之说，当为学碑箴言。

四五
郑道昭 《郑文公碑》

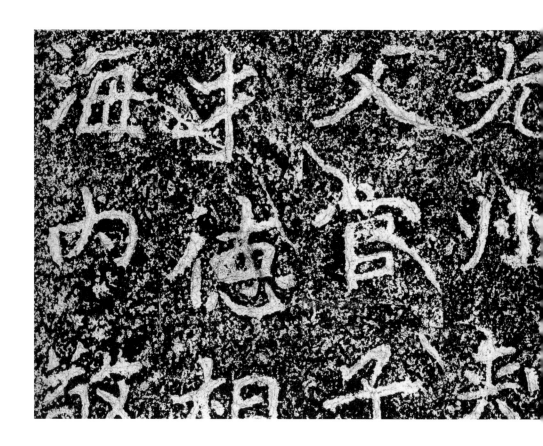

【简介】 郑道昭（455—516），字僖伯，自称中岳先生，河南荥阳人，郑羲之子，世为望族，与孝文帝有姻亲。《郑文公碑》即《魏兖州刺史郑羲碑》，北魏宣武帝永平四年（511）刻，位于山东平度城北天柱山之阳，被称为《郑文公碑》上碑，后再刻于莱州云峰山之阴，称为《郑文公碑》下碑，有"荥阳郑文公之碑"碑额。两碑所书内容大体相同，均为称颂其父郑羲的功德。清代尚魏尊碑，经阮元亲自摹拓推崇，逐渐为人所重，遂显名于世。

【集评】 ［清］包世臣《艺舟双楫》：北碑体多旁出，《郑文公碑》字独真正，而篆势、分韵、草情毕具。……《郑文公碑》……出《乙瑛》，有云鹤海鸥之态。

　　[清] 康有为《广艺舟双楫》：《云峰山石刻》，体高气逸，密致而通理，如仙人啸树，海客泛槎，令人想象无尽。

　　[清] 李瑞清《清道人嘉言录》：《郑文公》祖述《散盘》，下通《五凤》，醇古渊穆，莫可与京。

　　[清] 叶昌炽《语石》：郑道昭《云峰山上下碑》及《论经诗》诸刻，上承分篆，化北方之乔野，如筚路蓝缕进入文明，其笔力之健，可以剚犀兕，搏龙蛇，而游刃于虚，全以神运，唐初欧、虞、褚、薛诸家，皆在笼罩之内，不独北朝书第一，自有真书以来，一人而已。

　　[现当代] 欧阳辅《集古求真》：笔势纵横，而无乔野狞恶之习。

　　[现当代] 张宗祥《书学源流论》：诸种之中，《郑文公上下碑》最俗，然学之者犹有倾侧之病。何也？以其笔画之舒徐也。惟其舒徐，故神全而形似曲，今之学郑文公者有不中曲之画乎？方以为郑文公之画皆中曲也，如此又安能窥其堂奥耶？

【题识】　南有《瘗鹤铭》，北有《郑文公碑》，二者分别是南梁和北魏时的摩崖石刻，世称南北双星。龚自珍诗云："欲与此铭分浩逸，北朝差许郑文公。"

　　《郑文公碑》洋洋千余言，结字雍容大度，依石布字，字字安适。风格厚重朴茂，偶有篆隶意趣，端庄雄强又不失绮丽蕴藉之

美。郑道昭因此或誉为"书中之圣""北派右军"。至于世人是否普遍认可，则另当别论。

丛文俊先生有《从〈广艺舟双楫·碑评〉看康有为倡导及审美之寄兴所在》一文，他认为，由于今天我们已远离古人所处的语言环境和文化氛围，在观念和心理、思维方式和习惯、知识结构和艺术修养上都有很多不同，故也只能作如此评。其实，书法家和书法理论家都会遇到这种纠结和尴尬。

四六
《张猛龙碑》

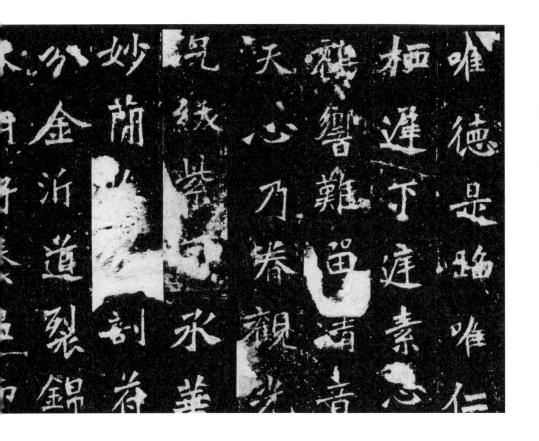

【简介】　《张猛龙碑》立于北魏孝明帝正光三年（522），全称
《魏鲁郡太守张府君清颂之碑》，记颂魏鲁郡太守张猛龙兴
办学校功绩，碑阴为题名，有"魏碑第一"之赞誉。现藏于
山东曲阜孔庙汉魏碑刻陈列馆。

【集评】　［清］杨宾《大瓢偶笔》：曲阜孔庙《张猛龙碑》，笔
意近王僧虔，而坚劲耸拔则过之。六朝正书碑版可得见者，
当以此碑为第一。

　　［清］于令淓《方石书画》：去古未远，险劲瘦削，前
人以为开欧阳法门，信然。

　　［清］杨守敬《激素飞清阁评碑记》：书法潇洒古
淡，奇正相生，六代所以高出唐人者以此。或谓其不佳，

真俗眼也。

[清] 包世臣《艺舟双楫》：《张猛龙》足继大令，《龙藏寺》足继右军，皆于平正通达之中，迷离变化不可思议。

[清] 康有为《广艺舟双楫》：《张猛龙碑》结构为书家之至，而短长俯仰，各随其体。……学《张猛龙》，得其向背往来之法，峻茂之趣。

[清] 李瑞清《清道人论书嘉言录》：自来言北碑者，莫不推崇《张猛龙》，《猛龙》笔法险峭，文章亦尔雅，学士大夫多喜之。

[现当代] 张宗祥《书学源流论》：方笔为六朝特色，亦无庸举其碑名，其殊异而极工者为《张猛龙》，笔势似侧使而锋皆中正，势极峻利而神则回翔。《张猛龙》起笔略带顺势，收笔亦然。六朝书放者如劣马怒奔，几有不可收勒之势；《张猛龙》则放处如神骏，虽绝尘而驰，顾盼周旋，神极闲暇。

[现当代] 启功《题〈张猛龙碑〉》：古之铭石书，多故求方整，以示庄严，遂即形成相传之刊刻体。而简札书中手写体之弹性美，往往不可得见。其方不至于板滞，圆不失其庄严。每笔每字，时方时圆，或方或圆，相辅而成者，惟此碑得其妙。但仍是混合体，而非化合体。

【题识】　我曾在一篇文章中写道：我是喝着伊洛河水、看着龙门石窟长大的。从小就喜欢魏碑，也临过"龙门二十品"。在安阳工作的同事张

之凰之父，看到我临"龙门二十品"且有些模样，便将其珍藏的精拓赠我。或许是缘分未到之故，始终未碰出火花。唯见到《张猛龙碑》则眼前为之一亮，有"蓦然回首，那人却在灯火阑珊处"的惊喜。所喜者何？一则刚健雄迈，秀挺俏丽；二则短长俯仰，工拙不计；三则蕴含丰富，相契相通。余尝有诗："久临廿品疑雕凿，欲取《猛龙》融笔刀。楷则困人难变化，游心神采再攀高。"

《张猛龙碑》集魏碑众美于一身，临习此碑，可谓上上之选。但楷则困人，难于出新，能得其举手投足之神采足矣。习《张猛龙碑》者不计其数，不管各自有何诉求，但只要坚持，总会峰回路转得遇佳境。

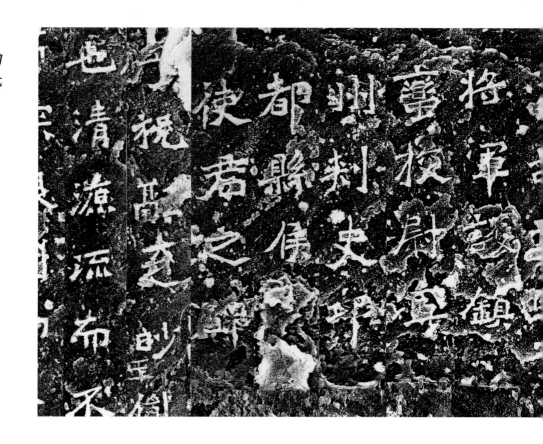

四七

《爨龙颜碑》

【简介】　　《爨龙颜碑》全称《宋故龙骧将军护镇蛮校尉宁州刺史邛都县侯爨使君之碑》，立于南朝宋孝武帝大明二年（458），爨道庆撰文，纪述爨氏家族的渊源及镇压少数民族起义等史实。该碑元、明时地方志书有载，清道光七年（1827）阮元访得后闻名于世。与《爨宝子碑》合称"二爨"，因碑版较大，故被称作"大爨"，现藏云南省曲靖地区陆良县薛官堡斗阁寺。

【集评】　　［清］阮元《〈爨龙颜碑〉跋》：此碑文体书法皆汉晋正传，求之北地亦不可多得，乃云南第一古石。

　　　　　　［清］桂馥《〈爨龙颜碑〉跋》：正书兼用隶法，饶有朴散之趣。

[清] 康有为《广艺舟双楫》：宋碑则有《爨龙颜碑》，下画如昆刀刻玉，但见浑美；布势如精工画人，各有意度，当为隶、楷极则。……《爨龙颜》为雄强茂美之宗。

[清] 杨守敬《学书迩言》：今以晋之《爨宝子》、刘宋之《爨龙颜》、前秦之《邓太尉》《张产碑》，明是由分变楷之渐，而与右军楷书则有古今之别。

[清] 杨守敬《激素飞清阁评碑记》：绝用隶法，极其变化，虽亦兼折刀之笔，而温醇尔雅，绝无寒乞之态。

[清] 范寿铭《循园金石文字跋尾》：盖由分入隶之始，开六朝、唐、宋、无数法门。魏晋以还，此两碑实书家之鼻祖矣。

【题识】　《爨龙颜碑》以方笔为主而能方圆并举，化柔为刚，于端庄质朴中见恣肆。结字纵横欹侧，顾盼生辉，于不经意处见玄机，故内蕴冲和之气，威而不猛，不守故常，变化多端。章法错落有致，首尾呼应，奇趣横生，斜正皆随意而作，令人回味无穷。该碑出现之时，正是隶楷交替之际，楷法之中，仍有浓厚之隶书风韵，遂成由隶入楷之标志性碑刻。康有为赞其"若轩辕古圣，端冕垂裳"，寥寥八字，直击心肺，以黄帝喻其淳古，以"端冕垂裳"喻其浑穆庄严，足当万世楷模。

临习《爨龙颜碑》，须注意于厚重之中增加灵动之姿，既要注意吸收原碑凝重之金石味，又要在书写中适当注入淡淡之书卷气。《爨龙颜碑》与《爨宝子碑》各有其妙处，有志于"二爨"者不妨一试。

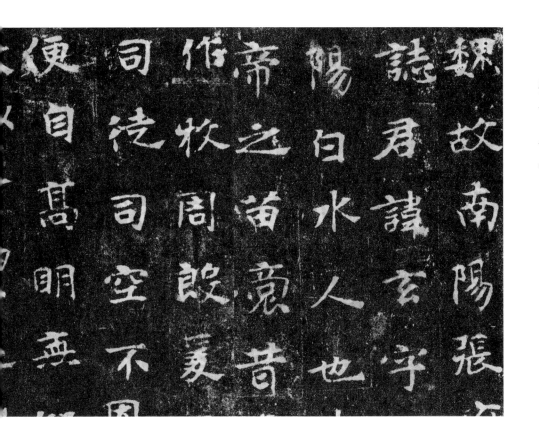

【简介】　　《张玄墓志》全称《魏故南阳张府君墓志》，碑文记载南阳太守张玄的生平事迹，张玄字黑女，清人避康熙帝名讳故多称《张黑女墓志》。墓志刻于北魏节闵帝普泰元年（531），出于山西省永济市，原石散佚，道光年间何绍基访得拓本后渐显名于世，拓本现藏于上海博物馆。

【集评】　　［清］何绍基《东洲草堂书论钞》：化篆分入楷，遂尔无种不妙，无妙不臻。然遒厚精古，未有可比肩黑女者。

　　［清］包世臣《艺舟双楫》：有定法而出之自在，故多变态。

　　［清］沈曾植《海日楼札丛》：笔意风气，略与《刘

玉》《皇甫鳞》相近，溯其渊源，盖中岳北岳二《灵庙碑》之苗裔。

［清］康有为《广艺舟双楫》：《张黑女碑》雄强无匹，然颇带质拙。……《张玄》为质峻偏宕之宗，《马鸣寺》辅之。

［清］李瑞清《跋自临〈黑女志〉》：《黑女志》遒厚精古，北碑之全以神味胜者，由《曹全碑》一派出也。

［现当代］欧阳中石《中国名碑珍帖习赏》：学《张玄》，如用大笔少墨，从容斟酌，轻轻点画，便极易得其面目。

【题识】 21世纪以来，诸多原因所致，魏碑创作风头大有盖过唐碑之势。幕后推手为以"洛阳魏碑圣地""大同魏碑故里"为展览主题的全国性赛事活动，其主旨坚持多年不变，大力倡导魏碑的传承创新。这在国内并不多见，特别是洛阳中国牡丹节期间举办的"魏碑圣地"全国书法赛事，对青少年师法魏碑出类拔萃者给予多样倾斜奖励，后劲不可低估，当下成效已露端倪。

康有为之所以尊碑，实时代之学术风气使然。乾嘉之后金石考据蔚成风气，道光之后碑学中兴，咸同碑学普及，今日尚碑之风已成现

实。其中《张玄墓志》影响广泛，应与其独特风格有关。其一，该墓志为北魏体向工整楷书过渡之标志性作品，俊逸疏朗，自然高雅。其二，长捺含篆隶遗韵。其三，不少用笔带有行书笔意，体态蕴含动势，既承北魏神韵，又开唐楷法则；既有北碑峻迈之气，又含南帖温雅之风。

正书之难，难于平中见奇，拙中见巧，《张玄墓志》二者兼具，乃其受欢迎之原因。若认为可作为从楷书到行书之过渡字帖，余以为难矣！

四九 《龙藏寺碑》

【简介】　　《龙藏寺碑》刻于隋文帝开皇六年（586），无撰书人姓名，碑文载述建造隆兴佛寺之事，位于河北省正定县。碑文别字甚多，然而楷法有则，被誉为"隋碑之冠"。该碑上承六朝下启李唐，故而在书史上地位重要。《集古录》《金石萃编》《常山贞石志》等有录。

【集评】　　［北宋］欧阳修《集古录》：字画遒劲，有欧、虞之体。

［明］赵崡《石墨镌华》：碑书遒劲，亦是欧、虞发源。

［清］孙承泽《庚子销夏记》：其书方整有致，为唐初诸人先锋。

［清］王澍《虚舟题跋》：书法遒劲，无六朝俭陋习气。盖天将开唐室文明之治，故其风气渐归于正。

[清] 包世臣《艺舟双楫》：《龙藏寺》足继右军，皆于平正通达之中迷离变化不可思议……逊其淡远之神，而体势更纯一。

[清] 刘熙载《艺概》：推之隋《龙藏寺碑》，欧阳公以为"字画遒劲，有欧虞之体"。后人或谓出东魏《李仲璇》《敬显俊》二碑，盖犹此意，惜书人不可考耳。

[清] 康有为《广艺舟双楫》：安静浑穆，骨鲠不减曲江（张九龄），而风度端凝，此六朝集成之碑，非独为隋碑第一也。虞、褚、薛、陆传其遗法，唐世惟有此耳。中唐以后，斯派渐泯，后世遂无嗣音者，此则颜、柳丑恶之风败之欤！观此碑真足当古今之变者矣。

[清] 杨守敬《激素飞清阁评碑记》：细玩此碑，平正冲和似永兴，婉丽遒媚似河南，亦无信本险峭之态。

[现当代] 高二适《题〈龙藏寺碑〉》：隋碑峻整，《龙藏寺》应推巨擘。唐初诸臣工正书，均其遗矩也。李唐统一之局，亦可于书道占之。

【题识】　《龙藏寺碑》承前启后之特殊地位毋庸置疑，为隋代"碑帖融合"之代表。质朴而灵秀，蕴藉而俊逸，翩翩有致，铁骨生春，体现出"中和之美"，论者或誉为"隋碑第一"。历史上以"第一"论名次者不胜枚举，我辈不必太当真。此评也一样，不论是否恰切，而纵观其用笔瘦劲沉着，刚柔相济，结体平正安

雅，婉丽疏朗，可谓熔秀雅古拙、宽博疏朗于一炉，隋朝楷书鲜有与之比肩者。且刻工极佳，技巧高超，手法娴熟，忠于原作，少有粗疏。细细玩味，必有斩获。

《龙藏寺碑》之所以被视为隋朝代表作，在于此碑上承六朝之余绪，下开唐碑之先声，具有独特之绰约风姿，得到多数尊碑者乃至崇唐楷者之认可。从另一角度审视，既然是过渡性作品，便不可避免有尚未完善之处。当此魏碑盛极而衰而唐楷未臻成熟之时，故欧、褚能因利乘便，扬之长避之短而成就自我。

【简介】　《董美人墓志》亦称《美人董氏墓志铭》，刻于隋文帝开皇十七年（597），为隋文帝子杨秀撰文，哀悼其早逝侍妃董氏所作志文。清嘉庆年间陕西兴平出土，原石于清咸丰年间毁佚，原拓本甚少，以关中淡墨本最珍贵。

【集评】　［清］汪鋆《十二砚斋金石过眼录》：文体婉妙，是陈隋间手笔，字迹端妍含古意，与欧、虞伯仲。

［清］康有为《广艺舟双楫》：《美人董氏》《开皇八年造像》，娟娟静好，则文衡山之远祖也。

［现当代］王壮弘《增补校碑随笔》：书法妍美，为隋志中所仅见。

［现当代］张彦生《善本碑帖录》：不失肥，不嫌瘦，

修短合度，恰合美人身份。

[现当代] 杨震方《碑帖叙录》：几无剥落，视之如新刻者，因此亦有人疑为伪作。书法整正遒劲，决非后人所能及，为隋代墓志中最上佳品。

【题识】　　隋人书法为南北朝至唐代之过渡。《董美人墓志》承上启下，隶意脱尽，楷法纯一，香艳袭人，清节凌云。罗振玉评该碑云："楷法至隋唐乃大备，近世流传隋刻至《董美人》《尉氏女》《张贵男》三志石，尤称绝诣。"

书法唯气息最难，难在看不见、摸不着，只能靠观者感知。而气息之产生，在于书法之欹正相生，依字之本体，尽其姿态，万千变化，如森林之树木，摇曳多姿，风采尽显，方能暗香浮动，直沁心肺。若以此为标杆审视，此志铭似乎尚欠火候，"绝诣"一说，匹配未必合宜。

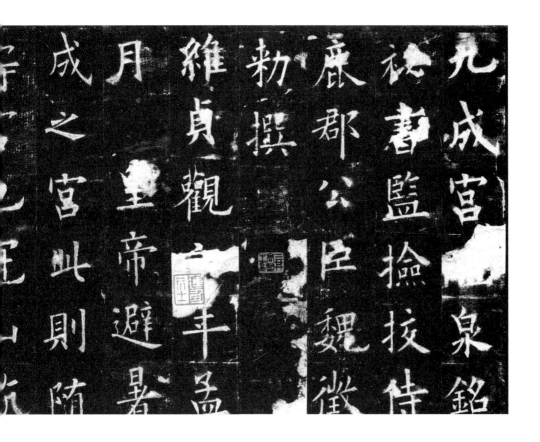

五一

欧阳询《九成宫醴泉铭》

【简介】　　　欧阳询（557—641），字信本，潭州临湘（今湖南长沙）人，"初唐四大家"之一，与其子欧阳通合称"大小欧"。欧阳询八体兼妙，尤善楷书，其字体被称为"欧体"，有《传授诀》《用笔论》《三十六法》等论书著述传世。

　　　　　　《九成宫醴泉铭》立于唐太宗贞观六年（632），为欧阳询七十五岁所书，是其楷书成熟时期的代表作，碑文由魏徵撰写，记载唐太宗在九成宫避暑时发现泉水之事，原碑现在陕西麟游九成宫，惜损泐有失原貌。传世最佳拓本是明代李祺旧藏宋拓本，今藏于故宫博物院。

【集评】　　　［元］虞集《题〈醴泉铭〉》：楷书之盛，肇自李唐，若欧、虞、褚、薛，尤其著者也。余谓欧公为三家之冠，盖

其同得右军运笔之妙谛。观此帖结构谨严，风神遒劲，于右军之神气骨力两不相悖，实世之珍。

[明] 詹景凤《詹东图玄览编》：欧书寒峭，妙在瘦劲而婉。今之学欧者直板硬耳。九成宫醴泉铭，欧率更得意书也。

[明] 陈继儒《陈眉公全集》：此帖如深山至人，瘦硬清寒，而神气充腴，能令王者屈膝，非他刻可方驾也。

[明] 王世贞《弇州四部稿》：然太伤瘦俭，古法小变，独《醴泉铭》遒劲之中不失婉润，犹为合。

[明] 赵崡《石墨镌华》：此碑婉润，允为正书第一。

[清] 王澍《竹云题跋》：《醴泉铭》乃其奉诏所作，尤是绝用意书。比于《邕师塔铭》肃括处同，而此更朗畅矣。

[清] 梁巘《评书帖》：欧阳询险劲遒刻，锋骨凛凛，特辟门径，独步一时，然无永师之韵，永兴之和，又其次矣。

[清] 郭尚先《芳坚馆题跋》：高华浑朴，法方笔圆，此汉之分隶，魏晋之真楷合并酝酿而成者，伯施以外，谁可抗衡。

[清] 康有为《广艺舟双楫》：《九成》结构，参于隋世规模，观于《李璇仲》《高贞》《龙藏寺》《龙华寺》《舍利塔》《仲思那造像》，莫不皆然。实则筋气疏缓，不及《张猛龙》等远甚矣。

[现当代] 欧阳辅《集古求真》：此碑最为世重，历代评者，俱称为楷法第一，故椎拓无虚日，而石渐剥落，今石虽存，字似魂影。

【题识】　　唐人尚"法"，乃唐代书法审美趋向之高度概括。《九成宫醴泉铭》其经典品质，迄今至将来永远无法撼动。是碑充分体现了欧阳询书法结构严谨、圆润秀劲之特点，用笔方整、紧凑，结体精严。字与字之间上承下覆，左揖右让，看似平稳端正，又使人感到险峻欹斜，风骨凛凛，在精整规则中见灵巧生动。这种稳中寓险、险中求稳的结构特点，正是欧书之鲜明个性，也是高于同类碑帖被多数初学者偏爱之处。

　　康有为评其"筋气疏缓，不及《张猛龙》等远甚矣"，实在有点苛刻而有失公允。二者如环肥燕瘦，各擅其美。诸位"欧粉"或非"欧粉"，"龙粉"或非"龙粉"，有机会移步西安碑林，卧碑前一日，自然会分辨出是非曲直。

五二

虞世南《孔子庙堂碑》

【简介】　　虞世南（558—638），字伯施，越州余姚（今属浙江）人，由陈、隋入唐即已暮年，唐太宗时官至弘文馆学士，受封永兴县公，故称虞永兴。唐初书法家、文学家，书承智永传授得"二王"家法，有《书旨述》《笔髓论》等论书文章传世。与欧阳询、褚遂良、薛稷合称"初唐四大家"。

　　《孔子庙堂碑》又称《夫子庙堂碑》，唐武德九年（626）李渊下诏重修孔庙，敕立此碑。贞观七年（633）立石于长安，碑文记载封孔子二十三世后裔孔德伦为"褒圣侯"，及修缮孔庙之事。该碑贞观间损毁，武周时李旦重刻，并增书碑额。传世翻刻本有宋初王彦超刻"陕本"和山东"城武本"，另有清代李宗瀚藏唐拓本流落日本。

【集评】　　[北宋] 黄庭坚《山谷论书》：顷年观《庙堂碑》摹本，窃怪虞永兴名浮于实，及见旧刻，乃知永兴得智永笔法为多。又知蔡君谟真、行简札，能入永兴之室也。

　　[清] 冯班《钝吟书要》：虞世南《庙堂碑》全是王法，最可师。

　　[清] 王澍《虚舟题跋》：昔人称欧书"外露筋骨"，虞书"内含刚柔"，君子藏器，以虞为优。此碑重刻于宋初，盖已失其本真矣。而清和圆劲，不使气质，不立间架，虚而委蛇，行所无事，尚足照映一世，欻流百代。

　　[清] 蒋衡《拙存堂题跋》：此碑圆劲秀润，内含刚柔，与永师千文故是渊源吻合。

　　[清] 刘熙载《艺概》：学永兴书，第一要识其筋骨胜肉。综昔人所以称《庙堂碑》者，是何精神！而辗转翻刻，往往入于肤烂，在今日则转不如学《昭仁寺碑》矣。

　　[清] 杨守敬《学书迩言》：至若虞之《庙堂》……遂为楷法极则。……虞永兴之《庙堂碑》风神凝远，惟原拓久已失传。

　　[现当代] 张宗祥《书学源流论》：世南厚重，有穆穆之象。

【题识】　　虞世南曾言："欲书之时，当收视反听，绝虑凝神，心正气和，则契于妙。心神不正，书则欹斜；志气不和，字则颠仆。其道同鲁庙之器，虚则欹，满则覆，中则正，正者冲和之谓也。"此碑当是实践这一主张的结果，有

一种深谷幽芳、香溢四海、隽永悠长之意味。不见浓墨重彩、波涛汹涌，没有一招一式特别惹人注意和令人惊奇，以含蓄胜，以宁静胜。诚如宋人包恢所喻："犹之花焉，凡其华彩光焰，漏泄呈露，烨然尽发于表，而其里索然绝无余蕴者，浅也。若其意味风韵，含蓄蕴藉，隐然潜寓于里，而其表淡然若无外饰者，深也。"虞世南书法正是含蓄蕴藉者。

书法绝非大众眼里署名记事一笔好字而已，若以书艺之"道"为终极目标，则须心气平和，无意乃佳，虽绝非容易达到的创作心态但必然选择。然而除了某些极端方式，故弄玄虚蛊惑观者，书写者内心的激情也是不可忽视的，每次引笔铺纸都应是一次独特的心理体验。"郁勃胸中气百旋，纵心奔放道兼权。萦纤转蠖轻兵逐，放纵攒提须两全。"唯其此情此景，才可能巧在笔墨之中，妙在笔墨之外。

五三

褚遂良《倪宽赞》

【简介】　　褚遂良（596—658或659），字登善，钱塘（今浙江杭州）人，祖籍阳翟（今河南禹州），官至礼部尚书，封河南郡公，世称"褚河南"。其书法初学欧阳询、虞世南，后取法晋人，师法多家，书风典雅，有"字里金生，行间玉润"之誉。

　　《倪宽赞》，墨迹本，素笺乌丝界栏，传为褚遂良晚年作品，后有赵孟坚、邓文原、柳贯、杨士奇等人跋记，或曰为宋人临本，现藏于台北故宫博物院。

【集评】　　［北宋］《宣和书谱》：遂良初师世南，晚造羲之。正书尤得媚趣，论者比之"瑶台青琐，窅映春林；婵娟美女，不胜罗绮"。……盖状其丰艳雕刻过之，而殊乏自然耳。

　　［南宋］赵孟坚《〈倪宽赞〉题跋》：此《倪宽赞》与《房碑记序》用笔同，晚年书也。容夷婉畅，如得道之士，世尘不能一毫婴之。

　　［明］胡广《褚登善〈倪宽赞〉》题跋：今观此书笔势翩翩神爽超越，大胜《家侄帖》诸刻，诚可为希世之玩也。

　　［明］王世贞《弇州四部稿》：清润有秀气，转折毫芒备尽。又：一钩一捺有千钧之力，虽外拓取姿，而中擫有法。

　　［明］詹景凤《詹东图玄览编》：褚河南书《倪宽赞》墨迹一卷，赵子固、邓文原、柳贯、杨士奇题，皆极赞叹，以为真迹。予却疑焉，以其笔燥而不润，乏天趣，笔似清劲而实单弱。

　　［明］安世凤《墨林快事》：此赞用意细贴，运笔轻活，而一种老成尤自不可及，盖褚书中之最合作者。

　　［清］王澍《论书剩语》：褚河南书，陶铸有唐一代，稍险劲则为薛曜，稍痛快则为颜真卿，稍坚卓则为柳公权，稍纤媚则为钟绍京，稍腴润则为吕向，稍纵逸则为魏栖梧，步趋不失尺寸，则为薛稷。

　　［清］蒋衡《拙存堂题跋》：大约横画发笔以重取势，其收处轻圆意足，钩俱藏锋若垂露，捺则用全力直出若刀削，不使轻扬拖沓，亦多躁笔。至其点画，时带隶意，或细若丝发而不弱，或肥似肉胜而不滞，应推河南第一奇迹。

　　［清］梁巘《评书帖》：褚书提笔空，运笔灵，瘦硬清挺，自是绝品。然轻浮少沉著，故昔人有浮薄后学之议。

　　［清］汪沄《书法管见》：褚河南秀润，已开后世软媚法门。

【题识】　　综观欧、虞、褚，欧书如直人快语，虞书清虚静泰，褚书则似冷香晚艳。欧、虞一生历经风云变幻，人生阅历博赡，书法气度自然高远辽阔。相比之下，褚遂良以书得宠而平步青云，因此书法在他的生活里也就具有完全不同于欧、虞的角色和意义。马新宇在《图说中国书法》中认为："如果说，书生意气、浪漫情怀是他有别于欧、虞的个性本色，那么，其书增华绰约的丰艳姿态则兼有悦己怡人的双重属性。"

　　褚书《倪宽赞》笔法多变，起笔灵动轻捷，行笔凝注，一丝不苟。结构灵活自然，化隶入楷，带有钟、王遗风。线细而不弱，粗而不笨。用墨讲究燥润对立统一，似燥还润、似润却燥的微妙，使线条的质地感格外丰富。苏东坡评其"清远萧散"，可谓一语道出褚遂良书风特点。褚遂良眼力极高，辨识力超强，唐太宗所收王羲之书迹，赖其辨别真伪而少有失误，可见其博学广识，非同寻常。

　　许多人喜欢写诗却写不好，何故？或功利或平庸。太即兴而流于俗，太刻意而呆板僵死，本质上是没有处理好悦己怡人。既悦己又怡人，远比悦己不怡人、既不悦己又不怡人的任性表达要好；书法亦然。

五四

薛稷 《信行禅师碑》

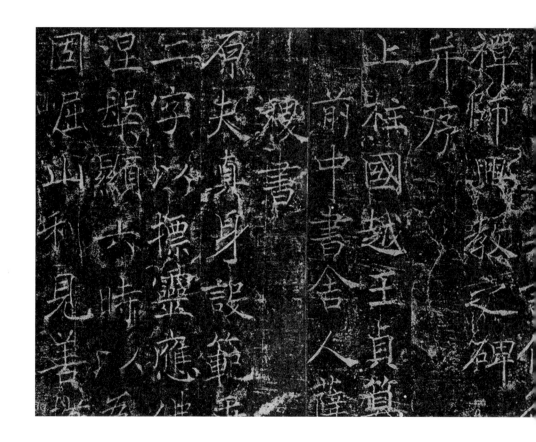

【简介】　　薛稷（649—713），字嗣通，蒲州汾阴（今山西万荣西南）人，武周时进士，累迁中书侍郎，工部、礼部尚书，封晋国公，加赠太子少保，人称"薛少保"。外祖魏徵多藏虞、褚墨迹，薛稷勤加练习终成一代名家。书法得于褚为多，故曰"买褚得薛，不失其节"。

　　《信行禅师碑》又名《隋大善知识信行禅师兴教之碑》，越王李贞撰文，唐中宗神龙二年（706）立碑，记述隋代高僧信行禅师之兴佛教事迹。此碑为薛稷楷书代表作，碑石早佚，有何绍基藏宋拓剪裱本和翁同龢藏本传世。

【集评】　　［唐］窦臮《述书赋》：束之效虞，疏薄不逮。少保学褚，菁华却倍。

[唐] 张怀瓘《书断》：书学褚公，尤尚绮丽媚好，肤肉得师之半，可谓河南公之高足，甚为时所珍尚。

[北宋] 董逌《广川书跋》：薛稷于书，得欧、虞、褚、陆遗墨至备，故于法可据，然其师承血脉，则于褚为近。至于用笔纤瘦，结字疏通，又自别为一家。

[明] 陶宗仪《书史会要》：结体遒丽，遂以书名天下，评其书者以谓如风惊苑花，雪惹山柏。

[清] 王铎《〈信行禅师碑〉跋》：览《信行禅师碑》，用笔浑融静逸，焕然古质，无后代习气。

[清] 吴荣光《〈信行禅师碑〉跋》：用笔之妙，虽青琐瑶台合意之作亦不是过。

【题识】　后人列欧、虞、褚、薛为"初唐四家"，薛氏虽然居其末，然时称"买褚得薛，不失其节"。张怀瓘《书断》说："书学褚公，尤尚绮丽媚好，肤肉得师之半，可谓河南公之高足，甚为时所珍尚。"不过与褚字晚期婀娜多姿相比，薛稷走的却是"疏瘦劲炼"一路。《信行禅师碑》通篇典雅华丽，结体疏通，残存隶书宽博之势。线条瘦劲却不干枯，圆润富有弹性。若追根溯源，或许宋徽宗瘦金书也渊源于此碑。

杜甫对薛稷所题"普赞寺"题额有赞云：

"仰看垂露姿，不崩亦不骞。郁郁三大字，蛟龙发相缠。"然而也有论者认为，薛稷之书法出自褚氏，最终未能尽脱褚氏规模。所以学书者眼界务要宽，笔头务要勤，思维务要敏，兼容诸家，方能闯出自己的路。若总为前人所笼罩，终难自立门户。

<div style="text-align:right">

五五

张旭《严仁墓志》

</div>

【简介】　　张旭，字伯高，一字季明，苏州吴县（今属江苏苏州）人，唐代书法家，官至金吾长史，故称"张长史"。史载张旭性好酒，醉后挥毫作草书，甚至以发或手染墨作书，人称"张颠"，与李白、贺知章等人共列"饮中八仙"。草书与怀素齐名，时唐文宗御封"张旭草书""李白诗歌""裴旻舞剑"为"三绝"，其书法对后世影响深远。

　　　　　　《严仁墓志》刻于唐玄宗天宝元年（742），志题为"唐故绛州龙门县尉严府君墓志铭并序"，落款为"前邓川内乡县令吴郡张万顷撰，吴郡张旭书"，1992年于河南洛阳偃师出土，现藏于洛阳偃师商城博物馆，为张旭少见的楷书作品。

【集评】　　　［唐］颜真卿《怀素上人草书歌·序》：羲、献兹降，

虞、陆相承，口诀手授，以至于吴郡张旭长史，虽姿性颠逸，超绝古今，而楷法精详，特为真正。

[唐] 李肇《唐国史补》：后辈言笔札者，欧、虞、褚、薛，或有异论，至张长史，无间言矣。

[北宋] 曾巩《元丰类稿》：张颠草书见于世者，其纵放可怪，近世未有。而此序（《尚书省郎官石记序》）独楷字，精劲严重，出于自然，如动容周旋中礼，非强为者。

[北宋] 董逌《广川书跋》：备尽楷法，隐约深严，筋脉结密，毫发不失。

[明] 赵崡《石墨镌华》：笔法出欧阳率更，兼永兴、河南，虽骨力不逮而法度森然。

[清] 刘墉《论书绝句》：长史真书绝不传，纵横使转尽天然。要将伯仲分专博，一派终输纳百川。

【题识】　张旭为草圣，知其楷书者鲜，盖张旭传世之楷书仅《郎官石柱记》。20世纪90年代初，余家乡偃师出土《严仁墓志》，使人们得以看到张旭书法另一面：楷书功底同样了得。其于书学史之价值不可谓不巨。

《严仁墓志》现藏于洛阳偃师商城博物馆。《郎官石柱记》与《严仁墓志》相比较，差异较大，不唯字形结体不同，气格和风神也相去甚远。字里行间，《郎官石柱记》多晋人楷书风范，《严仁墓志》则别具气象。

《书法正传》载《古今传授笔法》云："欧阳询传张旭，旭传李阳冰，阳冰传徐浩，浩传颜真卿。"按诸楷书之变，或属不诬。余摩挲此拓，有会心焉。

二者风格殊别，或因作者书写时心态不同。《郎官石柱记》乃张旭应尚书省所请而书，书写时必然恭谨有加；《严仁墓志》为品级低下之县丞书写，多些自然随意，也在情理之中。历代书家所书皆会因题材、用途不同而有些许差异。

墓志石上虽有界格，但格中之字大小有异，书丹只是基本守着界格，运笔时并不为其所束缚，灵活如其草书。总之，在张旭笔下，文字或雄健，或饱满，或瘦硬，笔法多变，全篇精气神却始终如一。

《颜勤礼碑》

《颜氏家庙碑》

五六
颜真卿
《颜勤礼碑》《颜氏家庙碑》

《颜勤礼碑》

【简介】　颜真卿（708—784），字清臣，唐京兆万年（今陕西西安）人，唐中期杰出书法家。开元间进士，曾被贬黜到平原（今属山东陵城区）任太守，人称"颜平原"。代宗时官至吏部尚书、太子太师，封鲁郡公，故称"颜鲁公"。初学褚遂良，后曾师张旭。颜真卿与柳公权、欧阳询、赵孟頫并称"楷书四大家"。

　　《颜勤礼碑》立于唐代宗大历十四年（779），全称《唐故秘书省著作郎夔州都督府长史上护军颜君神道碑》，该碑为颜真卿晚年所撰且书丹，四面刻字，内容为追述曾祖

168

父颜勤礼先辈功德，叙述后世子孙的业绩。此碑出土较晚，保存较为完好，是颜楷的代表作品，现藏于西安碑林博物馆。

【集评】 [唐] 陆羽《论徐颜二家书》：徐吏部不受右军笔法，而体裁似右军。颜太保受右军笔法，而点画不似，何也？有博识君子曰：盖以徐得右军皮肤眼鼻，所以似之。颜得右军筋骨心肺，所以不似。

[北宋] 苏轼《论书》：颜鲁公书雄秀独出，一变古法，如杜子美诗，格力天纵，奄有汉魏晋唐以来风流，后之作者，殆难复措手。

[北宋] 朱长文《续书断》：鲁公可谓忠烈之臣也，而不居庙堂宰天下，唐之中叶卒多故而不克兴，惜哉！其发于笔翰，则刚毅雄特，体严法备，如忠臣义士，正色立朝，临大节而不可夺也。

[北宋] 米芾《宝晋英光集》：颜柳挑踢，为后世丑怪恶札之祖，从此古法荡无遗矣。

[明] 项穆《书法雅言》：颜清臣虽以真楷知名，实过厚重。

[明] 赵宧光《金石林绪录》：颜真卿严整第一，稍有一分俗气，唐人独推此公，亦以品第增重耳。

[清] 冯班《钝吟书要》：鲁公书如正人君子，冠佩而立，望之俨然，即之也温。米元章以为恶俗，妄也，欺人之谈也。

[清] 王澍《论书剩语》：学颜公书，不难于整齐，难于骀宕；不难于沉劲，难于自然。以自然骀宕求颜书，即可得其门而入矣。

[清] 刘熙载《艺概》：颜鲁公正书，或谓出于北魏

《高植墓志》及穆子容所书《太公吕望表》，又谓其行书与《张猛龙碑》后行书数行相似，此皆近之。然鲁公之学古，何尝不多连博贯哉！

［清］宋伯鲁《〈颜勤礼碑〉题跋》：欧公尝云："颜书如忠臣烈士、道德君子，其端庄尊重，人初见而畏之，然愈久愈可爱。"山谷亦云："鲁公书奇伟秀拔，奄有魏晋隋唐以来风流气骨，宜为后人所宝也。"客星酷嗜金石，得此喜而不寐，拓以见示，属识颠末其旁，以见神物之出，初非偶然也。

《颜氏家庙碑》

【简介】　《颜氏家庙碑》全称《唐故通议大夫行薛王友柱国赠秘书少监国子祭酒太子少保颜君碑铭并序》，唐德宗建中元年（780）立，为颜真卿晚年为纪念其父颜惟贞而书丹刻立，李阳冰篆书额。螭首龟趺，四面环刻，为颜体楷书另一代表作品，碑现存于西安碑林博物馆。

【集评】　［北宋］朱长文《续书断》：观《家庙碑》，则庄重笃实，见夫承家之谨。

［明］杨慎《墨池琐录》：书法之坏自颜真卿始，自颜而下，终晚唐无晋韵矣。至五代，李后主始知病之，谓"颜书有楷法而无佳处，正如叉手并足如田舍郎翁耳"。李之论一出，至宋米元章评之曰："颜书笔头如蒸饼，大丑恶可厌。"又曰："颜行书可观，真便入俗品。"米之言虽近风，不为无理，然能言而行不逮。

［明］王世贞《弇州四部稿》：（《家庙碑》）结法与

《东方画像》相类，而石独完善少残缺者。览之风棱秀出，精彩注射，劲节直气隐隐笔画间。吁，可重也。又：余尝评颜鲁公《家庙碑》，以为今隶中之有玉箸体者，风华骨格，庄密挺秀，其书家至宝。

[明] 孙鑛《书画跋跋》：此碑不但有玉箸笔，其结构取外满，亦是篆法。跋谓"与《画赞》相类"，殊不然。此书锋芒最厉，点画间笔笔生峭，想平原忠直气似之。此法在前鲜有，是鲁公创出者。《画赞》笔固圆，与此正不同，若《麻姑碑》或犹稍近。

[清] 王澍《虚舟题跋》：评者议鲁公书"真不及草，草不及稿"，以太方严为鲁公病，岂知宁朴无华，宁拙无巧，故是篆籀正法。此《家庙碑》乃公用力深之作。……年高笔老，风力遒厚，又为家庙立碑，挟泰山岩岩气象，加以俎豆肃穆之意，故其为书，庄严端悫，如商周彝鼎，不可逼视。

[清] 阮元《挈经室集》：鲁公楷法，亦从欧、褚北派而来，其源皆出于北朝，而非南朝二王派也。

[现当代] 丁文隽《书法精论》：至颜真卿出，陶熔分篆，以作真书，大气磅礴，雄伟绝伦。

【题识】　《颜勤礼碑》是唐颜真卿七十一岁时为曾祖父颜勤礼书写的神道碑，既异于《多宝塔》之方正谨严、秀丽俊雅，又异于《麻姑仙坛记》之古拙壮美，"鸿文钜笔，阐发性灵"，给人以庄重浑厚之感。

《颜勤礼碑》的结构特点一是大巧为拙，神采焕发；二是独具匠心，灵活多变；三是雍容大度，宽博敦厚；四是字势挺拔，气势逼人，历来被认为是学颜的优秀范本。其典型的"三长"，即长捺、长竖、长撇，虽然易上手逼真，但又往往为其规模所囿，而失之呆板。论者云："点不变谓之布棋，画不变为之布算。方不变谓之布斗，圆不变谓之环。"楷书就是戴着镣铐的舞蹈，守变互掣，想变也难，小变脱不了藩篱，大变则有不似之嫌，如何在小变与大变中找到平衡点，是楷书能否出新且得到业界认可的分水岭。

《颜氏家庙碑》是唐楷又一巅峰之作，被誉为"楷书之丰碑"毫不为过。颜真卿晚年人书俱老，笔力雄强稳健，并将篆籀笔法娴熟结合于楷书。结字随形造势，富有节奏，险峻中求平正，化险为夷，归于均衡。书法佳作，绝非仅止于易于辨认之工整好字，就艺术而言，必以多变彰显其无穷魅力。颜楷之森严法度，正寓于千变万化而中规应矩之中。

陆游诗云："学书当学颜。""颜"有真、草和稿，究竟学哪一种，要由自己独立选择了。

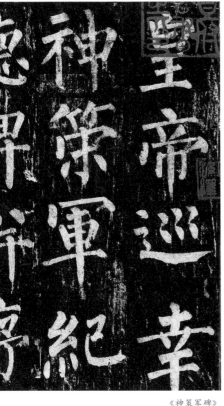

《神策军碑》

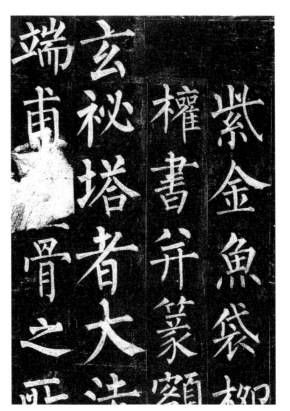

《玄秘塔碑》

《神策军碑》

【简介】　　柳公权（778—865），字诚悬。唐代著名书法家，京兆华原（今陕西铜川市）人，曾任太子少师，世称"柳少师"。书法初学王羲之，后遍观唐代名家书法，吸取诸家之长，自成一家，与颜真卿齐名，世谓"颜筋柳骨"。

　　《神策军碑》全称《皇帝巡幸左神策军纪圣德碑并序》，唐武宗会昌三年（843）刊立，内容为颂扬唐武宗视察神策军军营一事，文七百余字，崔铉撰文，柳公权六十六岁时所书，为柳体楷书的代表作，今存宋拓孤本藏于国家图书馆。

【集评】　　　［北宋］苏轼《东坡评书》：柳少师书本出于颜，而能自出新意。一字千金，非虚语也。

　　　［北宋］岑宗旦《书评》：柳公权得其劲，故如辕门列兵，森然环卫。

　　　［北宋］朱长文《续书断》：公权博贯经术，正书及行，皆妙品之最，草不失能。盖其法出于颜，而加以遒劲丰润，自名一家，而不及颜之体局宽裕也。虽惊鸿避弋、饥鹰下構，不足以喻其骛急云。

　　　［明］项穆《书法雅言》：柳诚悬骨鲠气刚，耿介特立，然严厉不温和矣。

　　　［清］孙承泽《庚子销夏记》：书法端劲中带有温恭之致，乃其最得意之笔。

　　　［清］安岐《墨缘汇观》：其碑微有剥落，然字画中锋芒棱角俨然如新，盖当时刻于禁中，少经捶拓也。

　　　［清］梁巘《承晋斋积闻录》：欧字健劲，其势紧，柳字健劲，其势松。欧字横处略轻，颜字横处全轻，至柳字只求健劲，笔笔用力，虽横处亦与竖同重，此世所谓"颜筋柳骨"也。

　　　［清］康有为《广艺舟双楫》：诚悬则欧之变格者，然清劲峻拔，与沈传师、裴休等出于齐碑为多。

《玄秘塔碑》

【简介】　　　《玄秘塔碑》全称《唐故左街僧录内供奉三教谈论引驾大德安国寺上座赐紫大达法师玄秘塔碑铭并序》，唐武宗会昌元年（841）刊立，碑文一千二百余字，记述了天水大达

法师端甫事迹。由裴休撰文，柳公权书丹，为柳公权晚年的楷书代表作之一，现藏于西安碑林博物馆。

【集评】 ［明］王世贞《弇州四部稿》：此碑柳书中之最露筋骨者，遒媚劲健固不乏，要之，晋法一大变耳。

［明］孙鑛《书画跋跋》：柳书惟此碑盛行，结体若甚苦者，然其实是纵笔，盖肆意出之，略不粘带，故不觉其锋棱太厉也。全是祖鲁公《家庙碑》来，久之熟而浑化，亦遂自成家矣。此碑刻手甚工，并其运笔意俱刻出，纤毫无失。今唐碑存世能具笔法者，当以此为第一。

［明］郭宗昌《金石史》：余谓柳如赵王敦剑，垂冠曼胡之缨，短后之衣，瞋目而语难；颜如龙泉太阿，登高临渊，巍巍翼翼；褚如公孙盛年舞剑器，波澜蔚跂，玉貌锦衣；欧、虞法圆法方，则固诸侯之剑也，若夫见影不见光，其在晋法乎。

［明］赵宧光《金石林绪录》：柳公权专事波折，大去唐法，过于流转，后世能事，此其滥觞也。《玄秘塔铭》亦无所取。

［明］赵崡《石墨镌华》：书虽极劲健，而不免脱巾露肘之病，大都源出鲁公而多疏，此碑是其尤甚者。

［清］孙承泽《庚子销夏记》：诚悬《玄秘塔碑》，最为世所矜式，然筋骨稍露，不及《圣德》及《崔太师碑》。

［清］梁同书《频罗庵论书》：柳诚悬《玄秘塔碑》是极软笔所写，米公斥为恶札，过也。笔愈软愈要掇得直，提得起。故每画起处用凝笔。

［清］康有为《广艺舟双楫》：元和后沈传师、柳公权出矫肥厚之病，专尚清劲，然骨存肉削，天下病矣。

【题识】 　　柳公权一生写碑不少，各碑小异而大同，人们熟知之楷书为《神策军碑》和《玄秘塔碑》，前者书刻俱佳。《神策军碑》写出了动态之美，如同风中之竹，铮铮挺拔。点画凝练劲健，出锋爽利；结构左紧右舒，于浑厚中见开阔；运笔方圆兼施，怡然自如，充分体现了柳体楷书骨力遒劲之特点。正如岑宗旦《书评》云，观《神策军碑》"如辕门列兵，森然环卫"。读此碑可加深对"颜筋柳骨"的体会和理解。

　　一般认为，柳虽初学"二王"，但主要得力于颜真卿，其表现为颜体之"三长"印迹明显，又取法欧阳询之方劲挺拔，最终形成个人鲜明风格。而评者对《玄秘塔》不乏贬抑之辞，有的尚平和公允，有的却粗暴武断。米芾则将柳字贬之为恶札，未免太过。对前人之书法，不应以一己之见，草率臧否，评论可以各有见解，但必须建立在客观、理性之上，才能得出经得起辩诘之结论，自以为是的批评是扼杀创造力的毒剑。

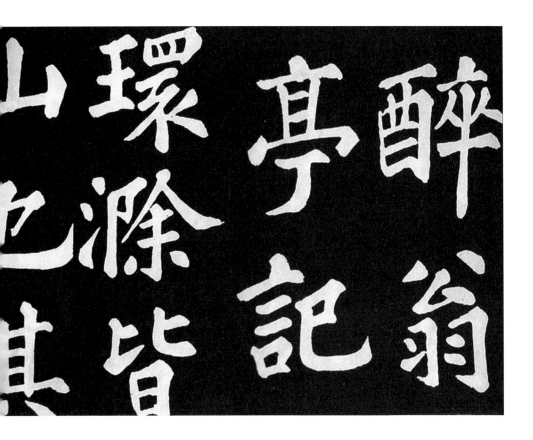

五八　苏轼《醉翁亭记》

【简介】　　苏轼（1037—1101），字子瞻，号东坡居士，四川眉州眉山（今四川省眉山市）人。北宋文坛领袖，著名文学家、书法家、画家，擅长行书、楷书，与黄庭坚、米芾、蔡襄并称为"宋四家"。

　　《醉翁亭记》为欧阳修于庆历六年（1046）所作散文，史载宋哲宗元祐六年（1091）苏轼出知颍州（今安徽阜阳），应滁州太守王诏所书大字楷书。原石宋时已毁，明嘉靖间曾重刊，有宋、明刻本。

【集评】　　［元］赵孟頫《松雪斋书论》：余观此帖潇洒纵横，虽肥而无墨猪之状，外柔内刚，真所谓绵裹铁也。

　　［明］王世贞《弇州四部稿》：又：坡公所书《醉翁》

《丰乐》二亭记，擘窠书，法出颜尚书、徐吏侍，结体虽小散缓而遒伟俊迈，自是当家。《醉翁》一记偶创新黷，翩翩动人，无取大雅。苏书《醉翁亭记》，今刻之石，结法遒美，气韵生动，极有旭、素屋漏痕意。

［明］董其昌《画禅室随笔》：东坡书笔俱重落，米襄阳谓之画字，此言有信笔处耳。……坡公书多偃笔，亦是一病。

［明］项穆《书法雅言》：苏似肥艳美婢，抬作夫人，举止邪陋而大足，当令掩口。

［清］梁巘《评书帖》：东坡楷书《丰乐》《醉翁》二碑，大书深刻劈实劲健，今惟《丰乐亭》尚清白。

［清］吴德璇《初月楼论书随笔》：东坡笔力雄放，逸气横霄，故肥而不俗。

［清］李瑞清《清道人论书嘉言录》：蔡本学鲁公。而不能变化，故书碑尚不出范围。至东坡之雄伟，书碑则嫌欠庄重，不免纵横习气。

【题识】　苏轼《醉翁亭记》书于欧阳修去世后近二十年，后人称"欧文苏字，珠联璧合"，视为稀世珍品。明代冯若愚云："宋碑文字最著者莫如欧公滁二碑。"《醉翁亭记》洒脱飘逸，撇捺舒展，沉着宽厚，缜密潇洒，无一笔松懈，无一字不缜密。创作态度之严谨，无可挑剔。

刘熙载语："学书者始由不工求工，继由工求不工，不工者，工之极也。"不工求工是基本技法修炼；由工求不工，则是艺术层面上之修养与升华。这种从实用到艺术上的自觉，让文人书法成为主流的艺术形态。苏轼作为一个时代无法超越之大文豪，其书法不仅集大成、求变化，而且他清醒地意识到其书法的艺术价值。据传其常于作品之后剩有空白，留给后人题写品鉴。

苏轼自谓"自出新意，不践古人"，这种自信能及者几人！

五九 蔡襄《谢赐御书诗》

宸毫灑落奎鉤文
精神高遠照日月
勢力雄健生風雲
混然器質不可寫乃知學

其鄰吁俞敕戒成典要垂
覆後世如穹昊
陛下仁明加舜禹豪英進
用司鴻鈞臣襄材智寂驚
下豈有志業通經綸獨是
丹誠抱忠朴常欲贊奏上古

【简介】　　　蔡襄（1012—1067），字君谟，兴化仙游（今福建省仙游县）人，宋仁宗天圣八年（1030）进士，官至端明殿学士，故又称"蔡端明"。宋孝宗乾道年间，追谥"忠惠"，故亦称"蔡忠惠"。宋四家之一，其书学虞世南、颜真卿，又多取法晋人，四体皆善，楷书尤精，或曰"宋代楷书第一人"。

　　　《谢赐御书诗》作于宋仁宗皇祐四年（1052），亦称《自书表并诗》《进诗帖》，蔡襄因宋仁宗帝御赐"君谟"而作诗谢恩。现藏于日本东京台东区立书道博物馆。

【集评】　　　[北宋] 苏轼《苏轼集》：独蔡君谟书，天资既高，积学深至，心手相应，变态无穷，遂为本朝第一。然行书最胜，小楷次之，草书又次之。

［北宋］米芾《书评》：蔡襄如少年女子，体态娇娆，行步缓慢，多饰繁华。

［北宋］黄庭坚《山谷题跋》：君谟书如蔡琰《胡笳十八拍》，虽清壮顿挫，时有闺房态度。

［明］詹景凤《詹东图玄览编》：蔡忠惠《谢赐御笔表》……盖宗法鲁公《多宝佛塔感应碑》文，间入虞永兴。其纸墨如新，笔法匀净停妥。但乏高趣，笔笔字字咸似作意矜持写成，岂奉君敬谨之至心然耶。

［明］董其昌《〈谢赐御书诗〉跋》：此书学欧阳率更《化度碑》及徐季海《三藏和尚碑》。古人书法无一笔无来处，不独君谟也。

［明］顾复《平生壮观》：白纸，正书，无板实之痕，容夷婉畅。此公第一楷书也。

［清］李瑞清《清道人论书嘉言录》：无一笔不从鲁公出，无一笔似鲁公。

［现当代］马宗霍《书林藻鉴》：君谟书宋人皆奉为第一，行墨迟重，措笔安和，如养勇之士，入定之僧，使人不畏而敬，不狎而近。

【题识】　　"苏黄米蔡"，可谓有宋一代书家之冠冕。"蔡"则有蔡襄或蔡京两说。愚以为后者较牵强，似有倡导某种理念之嫌。但蔡距前三家似相去甚远，好事者强为凑数亦未可知。

《谢赐御书诗》为蔡襄答谢仁宗赐御书之笔札。仁宗深爱其书，尝"御笔赐字君谟"

以宠之，为报答皇恩，蔡襄恭作表文并七绝一首献上，即"谢赐御书诗表卷"。其行墨持重，措笔安和，但个性远无法与"苏黄米"同日而语。《宋史》称："襄工于书，为当时第一。"苏轼《苏轼集》称："欧阳文忠论书云：'蔡君谟独步当世。'此为至言。君谟行书第一，小楷第二，草书第三。就其所长求其所短，大字为少疏也。"黄庭坚称："君谟真行简札，能入永兴之室。"余对于"独步当世""当时第一"诸溢美，概不敢苟同。

宋代诗人陆游于《书巢记》结尾尝言："天下之事，闻者不如见者知之为详，见者不如居者知之为尽。吾侪未造夫道之堂奥，自藩篱之外而妄议之，可乎？"

六〇
赵孟頫《湖州妙严寺记》

诚睽山徐兴妙
一带西林郡嚴
方清傍城寺
膝流洪東本趙泰中少前
境而澤接七名孟州順卿朝
也離北烏十書頫尹大车奉
先絕戌為里東煩薫夫懺大
是頤臨戍南際篆楊記夫
宗塵洪對近距額州路大
城涵日吴事理

湖州妙嚴寺記

【简介】　　赵孟頫（1254—1322），字子昂，号雪松、鸥波、水精宫道人等，湖州（今浙江吴兴）人，宋代皇室后裔。由宋入元后累官至翰林学士承旨、荣禄大夫，谥文敏。一生"被遇五朝，官居一品，名满天下"。赵孟頫博学多才，能诗善文，以书画领袖当时，被称为"元人冠冕"。书法四体兼善，尤以楷、行书著称于世。

　　《湖州妙严寺记》，元代牟巘撰写，赵孟頫书并篆额。墨迹现藏于美国普林斯顿大学博物馆。

【集评】　　[明] 解缙《春雨杂述》：独吴兴赵文敏公孟頫始事张即之，得南宫之传。而天姿英迈，积学功深，尽掩前人，超入魏、晋，当时翕然师之。

　　[明] 汪砢玉《珊瑚网》: 端雅而有雄逸之气, 在其意欲托之金石, 故不草草。

　　[明] 张震《〈妙严寺〉题跋》: 观此书, 端妙严重, 知为松雪心中所见之事相焉。

　　[清] 王文治《快雨堂题跋》: 书法至宋人可谓尽其变矣。然末流所届, 不无狂怪怒张之弊。元子昂出, 一洗旧习, 独领清新。

　　[清] 朱和羹《临池心解》: 子昂得《黄庭》《乐毅》法居多。邢子愿谓右军以后惟赵吴兴得正衣钵, 唐、宋人皆不及也。

　　[清] 杨守敬《邻苏老人题跋》: 此卷不署年月, 当在书《胆巴碑》之前, ……书法亦差, 不及《胆巴碑》之老健。因年而进, 虽大家亦然。然无一稚笔, 所以独有千古也。

　　[清] 阮元《北碑南帖论》: 元赵孟頫楷书摹拟李邕。

【题识】　　幼时习楷, 老师言必"颜柳欧赵"。此说自赵以后为金科玉律。世人对前三位多无异议, 对赵孟頫则有不同看法, 其中傅山较为典型。傅山尝云: "学赵孟頫书, 如与匪人游, 神情不觉其日亲, 缘心术坏而手随之也。"傅山之论, 难以认同。多数论者以为赵孟頫书远在傅山之上, 也有人同意傅山之观点, 这恰能证明"五分之一法则"的普遍正确性, 即任何

谬论都会有大约五分之一的人盲目认同。至于有人说"学赵易生媚骨"，其板子不好打在赵身上，让赵背此黑锅，学赵而成气候者又当做何解释！

《湖州妙严寺记》点画精妙，使转灵活，兼具北碑笔意，于庄严规整中见潇洒俊逸，具有很高的书法造诣，是后人学习赵氏楷书之范本。此卷为赵孟頫五十六七岁时所书，信笔写来，流畅自如。

处世之道，在"熟人生处"，即不管老朋友抑或陌生人，都应以礼相待，表示尊重，始见君子风范；做事亦应"熟事生做"，唯其如此，才有可能做到"信笔写来"，彰显大家本色。

六一 赵孟頫 《汲黯传》

【简介】　　赵孟頫《汲黯传》小楷册页，写于元仁宗延祐七年（1320），内容为《史记·汲黯传》抄录，后有款识曰："此刻有唐人之遗风，余仿佛得其笔意如此。"可见此册为赵氏得意之作。墨迹现藏于日本东京细川家永青文库。

【集评】　　［明］文徵明《〈汲黯传〉题跋》：楷法精绝，或疑其轨方峻劲，不类公书。

［明］董其昌《容台文集》：赵文敏书《汲黯传》小楷，特为遒媚，与本家笔不类。

［清］笪重光《〈汲黯传〉题跋》：松雪此册，字形大小，无不峭拔，云唐人遗风，其源乃出山阴耳。

［清］安岐《墨缘汇观》：楷书法唐人，清劲秀逸，超

然绝俗，公书之最佳者。

[清] 顾复《平生壮观》：《汲黯传》，楷书，稍肥，甚精。董文敏云：小楷特为遒媚，与本家笔不类。

[现当代] 欧阳中石《中国书法史鉴》：书画皆精，其楷书流美生动，容或有行书的笔意，然不失规矩，……其小楷亦极精到，其中《汉汲黯传》尤为可喜，既严谨，又娟秀。

【题识】　《汲黯传》是赵孟頫著名小楷作品，自称得唐人遗风笔意。文徵明称其"楷法精绝"。而清代冯源深评云："此书方峻，虽据欧体，其用笔之快利秀逸，仍从《画赞》《乐毅》诸书得来。"倪瓒也说："子昂小楷，结体妍丽，用笔遒劲，真无愧隋唐间人。"以上品评，均属妥当。

观此书从容不迫，提按使转，方圆兼施，风骨秀逸，平和简静，其点有画龙点睛之妙。赵能臻此境，并无什么秘方，秘诀之类绝不可信，即令有些小技巧，也是长期实践之结果。如果说有秘方的话，唯一可信者终身勤奋而已。赵诸体皆精，不唯用功之勤，且极具天赋，其书作往往一气呵成，了无滞碍，既重骨力，复加遒劲，尽其所为力求解人意、近人情，可谓百变不失古意而尽合法度，风采自在其中矣。

六二

文徵明《太上老君说常清静经》

> 老君曰大道無形生育天地大道無情運行日
> 月大道無名長養萬物吾不知其名強名曰道
> 夫道者有清有濁有動有靜天清地濁天動地靜
> 男清女濁男動女靜降本流末而生萬物清
> 者濁之源動者靜之基人能常清靜天地悉皆
> 歸夫人神好清而心擾之人心好靜而欲牽之常
> 能遣其欲而心自靜澄其心而神自清自然六
> 欲不生三毒消滅所以不能者為心未澄欲未
> 遣也能遣之者內觀其心心無其心外觀其形
> 形無其形遠觀其物物無其物三者既悟唯見
> 於空觀空亦空空無所空所空既無無無亦無
> 無無既無湛然常寂寂無所寂欲豈能生欲既
> 不生即是真靜真常應物真常得性常應常靜
> 常清靜矣如此清靜漸入真道既入真道名為
> 得道雖名得道實無所得為化眾生名為得道
> 能悟之者可傳聖道
> 老君曰上士不爭下士好爭上德不德下德執
> 德執著之者不名道德眾生所以不得真道者
> 為有妄心既有妄心即驚其神既驚其神即著
> 萬物既著萬物即生貪求既生貪求即是煩惱
> 煩惱妄想憂苦身心便遭濁辱流浪生死常沉

【简介】　　　文徵明（1470—1559），原名壁，字徵明，中年后以字行，更字徵仲。因先世衡山人，故号"衡山居士"，世称"文衡山"，江苏长洲（今苏州）人。诗、文、书、画无一不精，是人称"四绝"的全才。书法初学李应桢，后广泛取法，以行书和小楷最善。

　　　　　　《太上老君说常清静经》自署嘉靖戊戌六月，即明嘉靖十七年（1538），时年六十九岁，笔致劲健稳妥，是文徵明小楷经典之作。

【集评】　　　［明］王世贞《弇州四部稿》：书法无所不规，仿欧阳率更、眉山、豫章、海岳，抵掌睥睨。而小楷尤精绝，在山阴父子间。八分入钟太傅室，韩、李而下所不论也。

[明] 王世贞《艺苑卮言》：待诏小楷师二王，精工之甚，惟少尖耳。亦有作率更者。

[明] 王世懋《王奉常集》：公作小楷多偏锋，而锋颖太露。……年九十时，犹作蝇头书，人以为仙。然运笔未免强涩，其最合作者五六十时也。

[明] 谢肇淛《五杂俎》：至国朝文徵仲先生始极意结构，疏密匀称，位置适宜，如八面观音，色相俱足。于书苑中亦盖代之一人也。

[明] 詹景凤《书旨》：文徵仲小字，肩齐唐雅，宋、元，未有其俦。

[明] 倪后瞻《倪氏杂著笔法》：其书学赵子昂《归田赋》，用笔虽劲，所乏者变化生动之气。

[清] 梁巘《评书帖》：衡山小楷初年学欧，力趋劲健，而板滞未化。

[清] 朱和羹《临池心解》：明楷以文衡山为第一。

【题识】　　在明代书法家中，文徵明为寿数最长的一位。长寿对于一个书法家而言，意味着可以在更长的时间长河中拥有更深刻的人生体验，书艺可以在更漫长的过程中获得更多的滋养和磨炼，个人书史得以在更从容的时段里发育成长而臻于完美。当代书家朱关田在不同场合说过，欲成为大书家，高寿是因素之一。遗憾的是，同时代的诸多吴中才子，天不假年，

在艺术的道路上，他们或只拥有辉煌的序曲，或只是走了一半或大半的旅程，很难说臻于完美。文徵明则苍天眷顾，十分幸运，《四友斋丛说》说他"年至九十，而聪明强健，如少壮人。方与人书墓志，甫半篇，投笔而逝"。

我偏爱文徵明之小楷，书写稳定而精妙，有落笔之后一气呵成之感。我喜欢其中和之美，俏丽不乏精劲，严谨不乏随意，字法奇而不怪，累累乎端若贯珠，率以典雅为尚。20世纪80年代初，我曾在《书法》杂志上发表一篇小楷作品，内容为李白文、沙曼翁老赞誉有加。遗憾的是，自90年代初，我即专注于小字行草，于小楷未更用力。如此做也有另一个原因，当代写小楷之书家众，不想往一条道上挤。

六三 王宠《游包山集》

游包山集

旦發胥口經湖中瞻眺三首

瀛壖委蛇藪地嶮隘山川渾沌自太古

決漭開吳天仰飲咸池津俯灌東南偏

龍宮嵽嵲瑰麗鮫室閟幽玄孕化晨陽吐

涵虛霄象懸洪流湔沛列嶂亦廻延

雲標海上闥石秀鏡中蓮開冬春肅氣

落木浩無邊黃鵠有奇翼六表恣周旋

儻遇浮丘公炊忽蓬萊巔

二

鳳有丘壑尚絪緼懷鸞鶴縱揚帆忽天矯

六水驪虯龍五湖鴻杯掌三州溫雲骨

金屛匝地軸玉鏡開天容袄則四瀆亞浸

維百谷空丹丘駐日月瑤卅連春冬絳氣

恣縈薄青霞何複重僊人蛻化處千載

【简介】　　王宠（1494—1533），字履仁、履吉，号雅宜山人，人称"王雅宜"，吴县（今属江苏苏州）人，明代书法家。仕途不顺，屡试皆不第，壮岁即殁。

《游包山集》为王宠三十四岁时所书，内容为抄录青年时游包山所作二十五首诗，为其楷书精品力作，墨迹现藏于上海博物馆。

【集评】　　［明］文彭《〈游包山记〉题跋》：此卷乃其游包山诸作，生平所作行草小楷散落人间不下数本，然而精工超诣莫过于此卷。

［明］王世贞《弇州四部稿》：文以法胜，王以韵胜，不可优劣等也。

[明] 王世贞《吴中往哲像赞》：书始摹永兴、大令，晚节稍稍出己意，以拙取巧，婉丽遒逸，为时所趋，几夺京兆价。

[明] 何良俊《四友斋丛说》：衡山之后，书法当以雅宜为第一。盖其书本于大令，兼之人品高旷，故神韵超逸，迥出诸人之上。

[清] 冯班《钝吟书要》：学古人书，不可失其本趣。近代王履吉书，行草学孙过庭，全失过庭意；正书学虞，全不得虞笔。虞云："先临《告誓》，后写《黄庭》。"《夫子庙堂碑》全似《黄庭》，履吉不知也。

[清] 陈奕禧《绿阴亭集》：王履吉小楷，为前明第一，其用笔全学《黄庭》，兼以《遗教》法，汋穆古雅，后人总不及也。

【题识】

王宠一生困顿科场，其友人求取功名而屡踬者，有的放浪形骸，有的心灰意冷。唯王宠选择隐居，潜心诗书，二十年无间寒暑，自云："独此一事慰怀耳。"

王宠小楷书法美感或源自恬淡自适之生活，结体疏淡，姿态百变，点画简约瘦劲，这正是王宠书法美妙动人之处。

或曰文徵明《离骚经》"笔气生尖，殊乏蕴致"，而读王宠《游包山集》，想必不会有这种感受。正书之难，难在平正中见险，巧

中见拙，茂密中见疏淡，整齐中见奇崛。可惜他英年早逝，昙花一现，瞬间归于沉寂。所书《游包山集》长卷为书法史上一件赏心悦目之佳品。

六四

沈尹默《孙蕉轩九十大寿册》

中華民國三十
五年八月二十
九日實夏正丙

戌八月初三日
為我誕先府君
九十誕日不肖
男忠本率子信

【简介】 沈尹默（1883—1971），原名君默，字中，号秋明，别号鬼谷子，祖籍浙江吴兴（今湖州），生于陕西兴安府汉阴县（今陕西安康市汉阴县），著名学者、诗人、书法家、教育家。民国书坛有"南沈北于"之说，分别引领晋唐和北碑书风，沈尹默在书法理论上亦有建树，有《书法论丛》《学书丛话》等著述，在近代书法史上是极负盛名的领袖人物。

沈尹默楷书结构严谨，楷法精到，对隋唐碑版有深入研习，所书《孙蕉轩九十大寿册》显示其深厚的楷书功力。

【集评】 ［现当代］章士钊《临米南宫摹右军〈兰亭序〉》：匏瓜庵主到圣处，笔法直迈褚与虞。

［现当代］萧培金《近现代书论精选》：数百年来，书

家林立，盖无人出其右者。（谢稚柳语）

［现当代］萧培金《近现代书论精选》：超越元、明、清，直入宋四家而无愧。（徐平羽语）

［现当代］傅申《民初帖学书家沈尹默》：楷书中我认为适合他书写的，还是细笔的褚楷，真是清隽秀朗，风度翩翩，在赵孟頫后，难得一睹。

［现当代］章用秀《民国书法鉴藏录》：沈书之境界、趣味、笔法写到宋代，一般人只能上追清代，写到明代，已为数不多。（陆维钊语）

［现当代］陈振濂《现代中国书法史》：在行、楷中，他又主要以小字为胜，大字气单力薄，亦无足观。

【题识】　沈尹默先生青年时代书不甚佳，陈独秀有言："诗很好，但字则其俗在骨。"后发奋研习。故思前人所言"人奇字自古""腹有诗书气自华"，字外功夫重要程度不必赘述，然断不能替代临池。荀子曰："吾尝终日而思矣，不若须臾之所学也。"就书法而言，同样，没有扎实的"一万个小时"临池功夫，想形成个人风格是无源之水。沈尹默先生之脱胎换骨，为书法成功一代表实例。

如何对待书法批评，余曾有诗云："曾喜褒扬厌贬声，年来心气转和平。见仁见智寻常事，书史几家无别评？"艺术作品一经问世，

总会有不同声音。喜褒厌贬人之常情，古今中外艺术家概莫能外。沈尹默先生对陈独秀之苛评，坦然面对，反躬自省，从头再来，最终形成典雅清丽、气厚神和的个人风格，真乃大格局也。苏格兰阿伯丁的马歇尔学院大门上刻有三句铭文："他们说""他们说啥""让他们去说吧"。这也是一种绅士风度。对那些无厘头的批评若能如此对待，也不失为一种妙方。

六五

王学仲《『五洲四海』联》

【简介】　　王学仲（1925—2013），笔名夜泊，号黾翁，又号黾子，山东滕州人。他是我国当代著名的思想家、教育家、书画家、诗人，"黾学"创始人，首倡"欧风汉骨，东学西渐"之理念。曾赴日筑波大学传授书法艺术，影响深远，对日本书法史有深入研究。出版有《夜泊画集》《中国画学谱》《王学仲书法论集》《书法举要》《王学仲诗词选》及《黾勉集》《黾园论丛》等著述。

　　　　《"五洲四海"联》取法北碑，沉着厚重中富律动活泼趣味，质朴稳健中避免板滞生硬势态。

【集评】　　［现当代］黄绮《字必己出立新风》：呼延生方在少年，其书得如是造诣，禀赋不凡，盖由天授。方之古人，在

197

唐则近于北海，宋则山谷，明则倪文正、王觉斯，而非赵、董世俗之姿可相并论也。（徐悲鸿语）

［现当代］王玉池《王学仲的书法理论和创作成就》：王学仲能写很秀美的字，尤其是小字，但他多数字却比较凝重、苍浑，甚至粗犷、奇崛。他曾遍师古代碑帖，但以北碑特别是摩崖石经对他影响最大。

［现当代］文怀沙《黾园书简·序》：徐公悲鸿亦屡次为余赞誉学仲书艺脱俗，具不羁之势。

［现当代］王全聚《天心不负人心苦，孤诣崛奇有大成》：王先生的书法结体多变，用笔灵活，每当纵墨，如醉如痴，好像在尽情发挥不受外界束缚的活泼泼的生命创造力。所以笔墨不时轶出常轨，超越凡流，呈现出怪异之美。这就是"初看不好气""愈看愈觉隽永有味"、充满"内美"的艺术。这是他风格的底色和灵魂。

【题识】　先师黾翁王学仲先生，家邻"四山摩崖"，少年时攀登扪拓，其后遍访徂徕石刻，对碑情有所钟，楷书多取法北碑，气象宏阔。后得遇徐悲鸿先生，先生看过其诗书画之后，颇为赞赏，称其为"三怪"。小小年纪何以给专家"怪"印象？或以自幼喜欢庄子、屈原、李贺之诗文，徐青藤、郑板桥之书画，诸般才艺皆有别调之故。及长，入徐悲鸿先生主持之北平艺专墨画班，曾有"美专三度""刺骨十

年"闲印，概括青年经历。后历二十年面壁探索之苦行僧艺术生涯，最终修成正果。国画山水人物无不精能，书法四体皆风格独具。真则古拙朴茂，草则凌云纵横，隶则老道生辣，篆则浑厚高迈。提出"碑帖经书分三派论"，引起理论界广泛关注。奈老天无情，未及古稀，突染沉疴，其艺其论未能更加辉煌，令人扼腕不已。

20世纪80年代初，王学仲先生日本讲学归，旋即应邀来河南，下火车，拎包袱，徒步一二公里到安阳市群众艺术馆。一歌唱演员误认为推销毛笔者而将他冷落个把小时，这一时传为美谈。在教学中，以"坚于志、苦于艺、恒于心"勉励学员，此虽不起眼之小事，足证教授不忘初心。

王学仲先生曾数次东渡日本传播书法文化，并较早系统地介绍日本书法史，为现代中日书法交流使者。文化无国界，艺术无国籍，开放包容即"美美与共"。中华传统书法无疑为吾之所美，乃文化自信之重要内容。外交有"小球转动大球"先例，书法参与性广泛，亦大有用武之地。余在郑州大学书法学院倡导建立国际书学交流部，意即在此。

第四部分

行草

六六

张芝《冠军帖》

【简介】　　张芝，字伯英，敦煌渊泉（今属甘肃省）人，生年不详，大约生活于东汉桓、灵时期，出身于官宦家庭。所创"今草"省减章草点画、波磔，连绵不绝，对后世草书影响深远，被人尊称为"草圣"。

　　《冠军帖》传为张芝草书遗迹，收入《淳化阁帖》《大观帖》等刻帖。历代对该帖作者归属存疑，而且就其分段亦存争议。

【集评】　　［晋］卫恒《四体书势》：弘农张伯英因而转精其巧，凡家之衣帛，必先书而后练之。临池学书，池水尽墨。

　　［南朝齐］王僧虔《论书》：伯英之笔，穷神静思。

　　［南朝梁］萧衍《古今书人优劣评》：张芝书如汉武爱

道，凭虚欲仙。

［南朝梁］袁昂《古今书评》：张芝惊奇，钟繇特绝，逸少鼎能，献之冠世，四贤共类，洪芳不灭。

［唐］张怀瓘《书断》：草之书，字字区别，张芝变为今草，如流水速，拔茅连茹，上下牵连，或借上字之下而为下字之上，奇形离合，数意兼包，若悬猿饮涧之象，钩锁连环之状，神化自若，变态不穷。

［唐］李嗣真《书后品》：伯英章草似春虹饮涧，落霞浮浦；又似沃雾沾濡，繁霜摇落。

［唐］孙过庭《书谱》：张芝草圣，此乃专精一体，以致绝伦。

［北宋］蔡襄《论书》：其雄逸不常者，皆本张也，旭、素尽出此流。

［明］孙鑛《书画跋跋》：《知汝》及大令诸帖，虽过纵肆，却俱是晋人笔法，秀媚有姿。

［清］王澍《淳化秘阁法帖考正》：但此数帖狂纵不伦，与献之《托桓江州助汝》等帖，同是一手伪书。

【题识】　刘熙载云："书家无篆圣、隶圣，而有草圣。盖草之道千变万化，执持寻逐，失之愈远，非神明自得者，孰能止于至善耶？"尤其狂草，虽不易辨识，而以变化万千引人入胜。张芝乃书法史上第一位草圣，后世师法者多。

唐太宗时言"伯英临池之妙，无复余踪"，故多言《冠军帖》为唐代以后仿本。该

帖笔法妙参造化，新奇古瘦，一笔而成，偶有不连处，而神融笔畅，全然超乎技巧层面。通篇清新活泼，赏心悦目，轻重缓急节奏明朗，收放开合修短相宜，造型极富形式美感，第五行字形首位相属，一气呵成，酣畅淋漓。费新我先生所书陕西民歌《天上没有玉皇》，最后三字"我来了"，不知受此启发否？

狂草书法艺术抒发性情，极具表现力和丰富性。或认为草书最难，关键于"识草"外，还需"散草"，即如何借助草书符号，以最大自由度散诸怀抱，表情达意。其实任何一种书体，都有其法，法易学，妙难得。学书者仅知其法而不能臻其妙，不可能成为大家。

六七 皇象《急就章》

第一点犹奇纸又宗奘

第一急就奇觚与众异

诸物名姓字分别部居

洪物名姓字分勿部尼

庼用日约

房用日约

之必有憙请道其章宋

之必多憙清遘邑已享宋

才衛益壽史步昌周千

方衛益壽硏专笻

展世高硏长笋

【简介】　皇象，字休明，生卒年不详，广陵江都（今江苏扬州市西南）人，三国吴书法家，官至侍中。善八分、小篆，尤善章草，其章草妙入神品。

　　《急就章》因篇首"急就"而具名，是西汉时官方编订的蒙学读物。从汉至唐一直是社会流传的主要识字教材，加之名手抄写的示范性，也有作为临书范本者。其中皇象写本最早，明代据宋人本摹刻"松江本"最著名，现立于上海松江博物馆院内的碑亭。

【集评】　[东晋] 羊欣《采古来能书人名》：皇象能草，世称"沉着痛快"。

　　[南朝梁] 袁昂《古今书评》：皇象书如歌声绕梁，琴

人舍徽。

[唐] 窦臮《述书赋》：吴则广陵休明，朴质古情，难以穷真，非可学成。似龙蠖蛰启，伸盘复行。

[唐] 张怀瓘《书断》：休明章草虽相众而形一，万字皆同，各造其极。

[北宋] 叶梦得《〈急就章〉跋》：此书规模简古，气象沈远，犹有蔡邕、钟繇用笔意，虽不可定为象书，决非近世所能伪为者。

[清] 包世臣《艺舟双楫》：草书唯皇象、索靖鼓荡而势峻密，殆右军所不及。

[清] 沈曾植《海日楼札丛》：细玩此书，笔势全注波发，而波发纯是八分笔势，但是唐人八分，非汉人八分耳。

[现当代] 启功《启功丛稿》：言章草者，首推《急就章》，世行惟松江碑本、《玉烟堂帖》本最著。……其草体结构，固犹足考镜，学者模临，能参汉晋草书简牍笔法，则休明矩矱，庶几不远矣。

【题识】　章草兴于汉而未臻极盛，洎于魏晋，乃得"百官毕修，事业并丽"。今草起而代之，后世涉足章草者甚少，偶有文人墨客耽玩其中。近代一些书家如王世镗、郑诵先、王蘧常、谢瑞阶等，精研章草，成就斐然，在书坛各占一席之地。

皇象《急就章》为章草之典型，时人赞

曰：“中国善书者不能及也。”《急就章》浑穆与天趣、庄严与空灵相辅相生，兼具隶楷之方折与篆草之圆润，筋节矫健，形骸放浪。而作为启蒙读本，唐之后，亦渐为《千字文》《三字经》《百家姓》所替代，“中国书流尚皇象”早已不复存在，这也是时代发展之必然结果。一切艺术样式既有其内在发展规律，又受制于政治经济等诸多因素，偶然性中显示着必然性。

六八

索靖《月仪帖》

【简介】　　索靖（239—303），字幼安，敦煌（今属甘肃）人，历官尚书郎、酒泉太守等。曾为晋征西司马，故人称"索征西"。年轻时就洛阳太学，博通经史，与潘岳、顾荣等同僚一道，为时人所尊敬。索靖善章草，传张芝法，险峻坚劲，自成一家。

　　《月仪帖》传为索靖所书，该帖为按月令书写的书信文例，存世拓本已缺四至六月，刻本见录于《淳熙续法帖》《汝帖》《星凤楼帖》《郁冈斋帖》《邻苏园帖》。

【集评】　　［南朝齐］王僧虔《论书》：索靖字幼安，敦煌人，散骑常侍张芝姊之孙也。传芝草而形异，甚矜其书，名其字势曰"银钩虿尾"。

[南朝梁] 萧衍《古今书人优劣评》：如飘风忽举，鸷鸟乍飞。

[唐] 李嗣真《书后品》：索有《月仪》三章，观其趣况，大力遒竦，无愧珪璋特达。犹夫聂政、相如千载凛凛，为不亡矣。

[唐] 张怀瓘《书断》：幼安善章草，书出于韦诞，峻险过之，有若山形中裂，水势悬流，雪岭孤松，冰河危石，其坚劲则古今不逮。或云楷法则过于瓘，然穷兵极势，扬威耀武，观其雄勇欲陵于张，何但于卫。王隐云："靖草绝世，学者如云，是知趣皆自然，劝不用赏。"时人云："精熟至极，索不及张；妙有余姿，张不及索。"

[宋] 董逌《广川书跋》：今《月仪》不止三章，或谓昔人离析，然书无断裂，固自完善。殆唐人效靖书临写近似，故其书剞劂迳出法度外，有可贵者。

【题识】　若品味和领悟索靖《月仪帖》，当想象"飘飞忽举，鸷鸟乍飞"之状。《月仪帖》内容为古代书信文例，言词雅正。对于章草，孙过庭曾说"章务检而便"，"检"即当守其法，"便"即书写灵便简洁。写章草不能仅仅依照程式，缺乏个性之自然书写，必然形态单调和缺少情趣。索靖《月仪帖》较之皇象《急就章》，艺术境界显然更进一层。索靖笔下富有轻盈流动之趣，又尽合章草规范，既有法则

依凭，又有趣味抒发，宜于临习。

　　一位音乐家在安徒生逝世前，要为他写一首葬礼进行曲，问他有何要求，安徒生说："我写了一辈子童话，给我送葬的人，多数会是小孩子。所以你写的这首进行曲，节拍最好能够配合小孩子那种细碎的脚步。"这个细节之所以被后人传为美谈，在于一个人要做成一件事，其精神世界的每一个角落都是这件事。由此可以想见，索靖能创作出《月仪帖》，大概与终其一生专注于章草有关。

【简介】　　陆机（261—303），字士衡，吴郡吴县华亭（今上海市松江区）人，祖陆逊、父陆抗均为三国吴名将。陆机"少有异才，文章冠世"，入晋时官至平原内史，故后世亦称"陆平原"，后为成都王司马颖陷害殒命。

　　《平复帖》是陆机问候友人的信札，以其中有"恐难平复"句故名《平复帖》，此书札历代递相传跋，被认为是可靠的传世文人墨迹。通篇逸笔草草，高古苍茫，是章草向今草过渡的经典作品，有"法帖之祖""中华第一帖"之誉，现藏于故宫博物院。

【集评】　　［南朝齐］王僧虔《论书》：吴士书也，无以校其多少。

[唐] 李嗣真《书后品》：陆平原、李夫人犹带古风。

[北宋]《宣和书谱》：虽能章草，以才长见掩耳。

[明] 董其昌《〈平复帖〉跋》：右军以前，元常以后，唯存此数行，为希代宝。

[明] 张丑《清河书画舫》：平复帖最奇古，与索幼安《出师颂》齐名，惜剥蚀太甚，不入俗子眼，然笔法圆浑，正如太羹玄酒，断非中古人所能下手。

[清] 安岐《墨缘汇观》：相传平原精于章草，然此帖大非章草，运笔犹存篆法。

[清] 吴升《大观录》：内史此书与淳化所摹晋帖妍媚近情者不同，然此等纸色笔法决非晋后人所能办。

[清] 杨守敬《激素飞清阁评帖记》：系秃颖劲毫所书，无一笔姿媚气，亦无一笔粗犷气，所以为高。

[清] 顾复《平生壮观》：墨色微绿，古意斑驳，而字奇幻不可读。

[现当代] 启功《论书绝句》：十年校遍流沙简，《平复》无惭署墨皇。

【题识】　陆机之《平复帖》为存世最早之名人法书，有"法帖之祖""天下第一帖"之美誉。

尺牍书法在古代文人书法创作中占有重要位置。东晋王、郗、谢诸名门士族，皆以往返书札传世。欧阳修云："法帖者，其事率皆吊哀候病，叙暌离，通讯问，施于家人朋友

之间，不过数行而已。"而风气之所尚，虽数行，以之角胜负也。孙过庭《书谱》云："谢安素善尺牍，而轻子敬之书。子敬尝作佳书与之，谓必存录，安辄题后答之，甚以为恨。"其作书之用心，不亚于今之展览投稿。在此情境下，有刻意求工者；有不经意之间，忽有神助，不可复制者；亦有率尔为之，偶然传世者。对于《平复帖》，我做第三种观。陆机章草，书不到位，功力不深，技巧也非高妙，只唯信笔书写而已。若作为文字演变过程中不多见之类型，其价值或许更为重要。

当今帅男倩女之审美，偶尔也有很不同者，使人以眼前一亮。同一模式之美会使人久而生厌，另类之美也会受到青睐。吴冠中讲，中国的文盲不多了，但美盲很多。就艺术而言，文盲不可怕，美盲最可怕。但愿我这番言论非美盲所云。

七〇

王羲之 《兰亭序》

【简介】　　《兰亭序》又名《兰亭集序》《临河序》《禊帖》等。
东晋穆帝永和九年（353）三月，王羲之与谢安、孙绰等四十
余位文人雅集山阴（今浙江绍兴）的兰亭修禊，曲水流觞，
饮酒赋诗，并结集为《兰亭集》，由王羲之撰写题序。

　　　　　　《兰亭序》后世极为推崇，被视为王羲之的代表作，
宋代米芾称其为"行书第一帖"。据传真迹伴唐太宗陪葬昭
陵，传世临摹本众多，其中冯承素摹本"神龙本"书风最为
精美。现藏于故宫博物院。

【集评】　　［南朝梁］萧衍《古今书人优劣评》：王羲之书字势雄
逸，如龙跳天门，虎卧凤阙。

　　　　　　［南朝梁］袁昂《古今书评》：王右军书如谢家子弟，

纵复不端正者，爽爽有一种风气。

　　［唐］欧阳询《用笔论》：至于尽妙穷神，作范垂代，腾芳飞誉，冠绝古今，惟右军王逸少一人而已。

　　［唐］韩愈《石鼓歌》：羲之俗书趁姿媚，数纸尚可博白鹅。

　　［唐］张怀瓘《书断》：右军开凿通津，神模天巧，故能增损古法，裁成今体，进退宪章，耀文含质，推方履度，动必中庸，英气绝伦，妙节孤峙。

　　［元］赵孟頫《兰亭十三跋》：右军字势，古法一变，其雄秀之气出于天然，故古今以为师法。

　　［清］朱履贞《书学捷要》：草书必宗右军，然古拓难得，今之传世者，转辗摹刻，仅存形体，笔画已失。

　　［清］王澍《竹云题跋》：承素临本他无所见，惟见家损庵先生《郁冈帖》中，变化倜诡，如千丈游丝，独袅空际，顷刻百变。……然《兰亭》清和醇粹，风韵宜人，学之为易，及既入手，却不许人容易写得，非整束精神，皎然如日初出，却无一笔是处。

　　［清］包世臣《艺舟双楫》：《兰亭》神理在"似奇反正，若断还连"八字，是以一望宜人，而究其结字序画之故，则奇怪幻化，不可方物。

　　［清］朱和羹《临池心解》：王羲之书《兰亭》，取妍处时带侧笔。余每见秋鹰搏兔，先于空际盘旋，然后侧翅一掠，翩然下攫，悟作书一味执笔直下，断不能因势取妍也。所以论右军书者，每称其鸾翔凤翥。

【题识】　　王羲之有"书圣"之称，为历史上最负盛名之书法家，是过去、现在和将来难以逾越之高峰。尽管张怀瓘、韩愈等或持异议，而见仁见智，亦无足奇。

　　王羲之书，确如项穆所言："穷变化，集大成。"李世民尤为推崇："所以详察古今，研精篆素，尽善尽美，其惟王逸少乎！观其点曳之工，裁成之妙，烟霏露结，状若断而还连，凤翥龙蟠，势如斜而反直。玩之不觉为倦，览之莫识其端。心摹手追，此人而已。其余区区之类，何足论哉！"唐太宗以王者之尊，将王羲之推上神坛。用今天的话说，在对的时候遇到了对的人，做对了事，历史之特例永远不可能复制。时至今日，仍有"书不临王终属野"之说，虽仅指真行草，而如何真有所得，却并不容易。王羲之所冠"书圣"也遇到挑战，从手札文稿到中堂挂轴，从实用到纯艺术创作，从书斋把玩到展厅效应，如何使当代书法真正回归"二王"，殊非易事。一味追求形式不是倒退，但并无出路。回归"二王"乃精神回归，独木不成林，若千百年只有"二

王"，哪有今日书坛之精彩。一个有作为的书家，无论宗法何家何派都可以成就自我。余谓："许身何必效羲献，朴茂雄强亦可宗。"

《兰亭序》被誉为"天下第一行书"，还在于其文采四射。一句"后之视今，亦犹今之视昔"，道出人世更迭真谛，令人心生无限感慨。吾辈只有仰视，岂有他哉？但我对黄庭坚所论"《兰亭》虽真行书之宗，然不必一笔一画为准。譬如周公、孔子不能无小过，过而不害其聪明睿圣，所以为圣人。不善学者，即圣人之过处而学之，故蔽于一曲"，倒生出许多感慨来。

七一
王献之《鸭头丸帖》

【简介】　王献之《鸭头丸帖》是一则简短的便札，首见录于《宣和书谱》，初刻于《淳化阁帖》，后收入《大观帖》《玉烟堂》等刻帖。此札虽寥寥两行，却展现出笔墨技法的娴熟和性情的洒脱，被视为王献之行书代表作。此帖曾先后入北宋宣和御府和元文宗内府，后为柯九思、虞集所藏，明代复入御府为万历皇帝赏玩，其后为项元汴、吴廷等人所递藏。现藏于上海博物馆。

【集评】　［唐］张怀瓘《书议》：子敬之法，非草非行，流便于草，开张于行，草又处其中间。无藉因循，宁拘制则；挺然秀出，务于简易；情驰神纵，超逸优游；临事制宜，从意适便。有若风行雨散，润色开花，笔法体势之中，最为风流者也。

[唐] 陆羽《僧怀素传》：草书古势多矣，惟太宗以献之书如隆冬枯树，寒寂劲硬，不置枝叶。

[北宋] 黄庭坚《山谷题跋》：大令草法，殊迫伯英，淳古少可恨，弥觉成就尔。所以中间论书者，以右军草入能品，而大令草入神品也。余尝以右军父子草书比之文章，右军似左氏，大令似庄周也。由晋以来，难得脱然都无风尘气似"二王"者。

[明] 安世凤《墨林快事》：笔画劲利，态致萧疏，无一点尘土气，无一分桎梏束缚。

[清] 吴其贞《书画记》：书法雅正，雄秀惊人，得天然妙趣，为无上神品也。

[清] 杨守敬《激素飞清阁评帖记》：前人亦有谓此为右军书者，细审之，自是大令之笔，与《中秋帖》貌异而中同也。

[现当代] 徐邦达《古书画伪讹考辨》：此帖所用笔较柔软，亦不似晋唐人书中习见者。又绢地气色、质地均欠沈古……《苦笋》精厚，《鸭头》粗疏，时代显出在怀素之后。

【题识】　父子皆为千古书法大家，以"二王"最为著名。王羲之、王献之父子书法之孰高孰低，历代说法不一。谢安曾问王献之："君书何如君家尊？"答曰："故当胜。"安曰："物论殊不尔。"答曰："人哪得知。"据传，由晋末至于梁，"小王"之影响尚超其父，直至唐太宗

褒羲之而抑献之，书坛天下始归"大王"。此亦姑且听之而已。《鸭头丸帖》虽仅两行，却将"小王"包罗万象之胸怀、逸气逐风云之气势、法度韵味相融合之鲜明个性充分展现，从而成为晋人倾泻情感之书法美学实践先行者。

王献之学习其父，既有得天独厚之条件，又易笼罩其中。书迹《〈洛神赋〉十三行》《鸭头丸帖》《廿九日帖》等，却并未为其父所囿，敢于另辟蹊径，皆有自己之独特面目，就此意义上讲，深使我辈学"二王"者自愧不如。

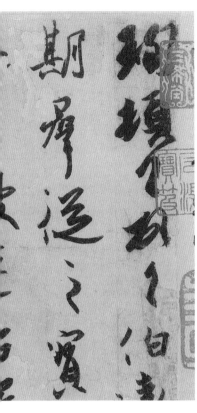

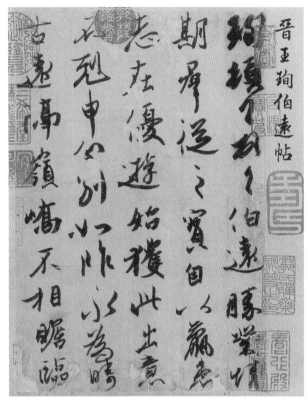

七二

王珣《伯远帖》

【简介】　　王珣（350—401），字元琳，琅琊临沂(今山东省临沂市)人，官至尚书令，东晋王氏望族出身，王导之孙，王洽之子，王羲之之侄，其弟王珉亦有书名，三代以书法见称。

王珣《伯远帖》是致从弟王穆的信札，为传世的东晋名家法书真迹。《宣和书谱》有录，原藏内府，后流落民间，董其昌、吴新宇、安岐等递藏。清高宗乾隆皇帝将《伯远帖》列入"三希"之一，现藏于故宫博物院。

【集评】　　[北宋]《宣和书谱》：珣之所以见知者不在书，盖其家范世学，乃晋室之所慕者，此珣之草圣亦有传焉。

[明] 董其昌《画禅室随笔》：此王珣书，潇洒古淡，东晋风流，宛然在眼。

[明] 董其昌《〈伯远帖〉题跋》：既幸予得见王珣，又幸珣书不尽湮没，得见吾也。长安所逢墨迹，此为尤物。

[明] 王肯堂《〈伯远帖〉题跋》：笔法遒逸，古色照人。

[清] 顾复《平生壮观》：纸坚洁而笔飞扬，脱尽王氏习气，且非唐世勾摹，可宝也。

[清] 安岐《墨缘汇观》：牙色纸本，行草五行字，大寸许有自然沉着之气，非唐模双钩者。

[现当代] 启功《论书绝句》：王帖惟余《伯远》真，非摹是写最精神。临窗映日分明见，转折毫芒墨若新。

【题识】 《书谱》云："东晋士人，互相陶染。"王珣行书面貌与时风相合，所谓魏晋笔法风神，尽显于笔墨。20世纪"中原书风"惊艳书坛，即立足于中原碑版粗犷雄浑之艺术气象，而"广西现象"也证实书写氛围对于书法艺术之影响。每一时代在特定历史文化背景下均有可能产生代表性风格，成为历史印记。时过境迁，后继者往往刻意模仿而不可得，原因即在于生活环境之改变，后人无其氛围，亦少其气象。故善于学书者深入其理，不善于学书者仅得其皮，徘徊讲求，书奴而已，终不能登堂入室。当思敏锐捕捉时代风尚，植根传统，提炼

升华，方有机缘创造时代经典之作。

观王珣《伯远帖》可见晋人高格，若阵风之过竹，偃仰披靡，摇曳多姿。与"二王"相比，更具野逸激荡之态。

七三
张旭 《肚痛帖》

【简介】　　《肚痛帖》为张旭草书代表作，真迹现已不存，宋仁宗
嘉祐三年（1058）摹入刻石。全篇六行，每行字数不等，
对比强烈，狂放大胆，惊涛骇浪，变化万千，有动人心魄的
艺术魅力。现藏于西安碑林博物馆。

【集评】　　［唐］杜甫《饮中八仙歌》：张旭三杯草圣传，脱帽露
顶王公前，挥毫落纸如云烟。

　　　　　［唐］吕总《续书评》：张旭笔锋诡怪，点画生意。
又：立性颠逸，超绝古今。

　　　　　［北宋］苏轼《评书》：张长史草书颓然天放，略有
点画处而意态自足，号称神逸。今世称善草书者，或不能真
行，此大妄也。真生行，行生草，真如立，行如行，草如

走；未有未能行立，而能走者也。

[北宋] 蔡襄《论书》：长史笔势，其妙入神，岂俗物可近哉？怀素处其侧，直有仆奴之态，况他人所可拟议。

[北宋]《宣和书谱》：其草字虽奇怪百出，而其源流无一点不该规矩者。

[明] 王世贞《〈肚痛帖〉跋》：张长史《肚痛帖》及《千字文》数行，出鬼入神，倘恍不可测。

【题识】　《肚痛帖》仅三十字，肚痛，不知缘故，欲服大黄汤如何？语未尽却戛然而止。后人常以其文遐思其作书情态，颇见肚痛焦躁。初尚极力稳定情绪，起始三个字还较规整，从第四字起，越写越快，肚痛难忍，字也越来越纵横豪放，张扬恣肆，一片惊心动魄之象，真可谓"喜怒、窘穷、忧悲、愉佚、怨恨、思慕、酣醉、无聊、不平，有动于心，必于草书焉发之"。其实，这为此后有志于学书者道出了书法艺术的本旨与创造诉求：不拘小节，直指心灵。

张旭以草书成就为最，《肚痛帖》以不可遏制之激情、天马行空之想象力，实属唐代草书巅峰之作。至于说"张旭三杯草圣传，脱帽露顶王公前，挥毫落纸如云烟"

如此之类或不必当真，更不可效颦而贻笑后人，茶余饭后之谈资而已。"前不见古人，后不见来者。念天地之悠悠，独怆然而涕下。"张旭终生孤独寂寞，或许只有在酒醉时才能到达自由自在的审美彼岸。

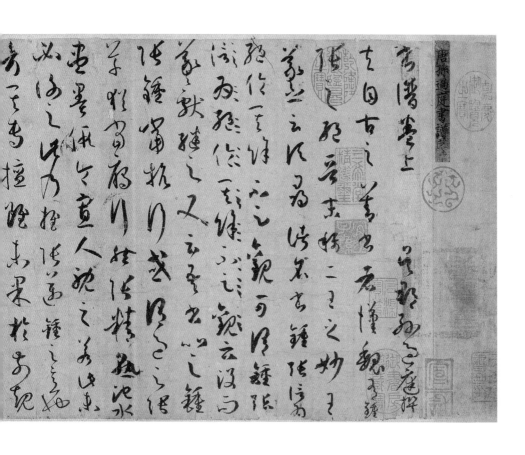

七四

孙过庭《书谱》

【简介】　　　孙过庭（646—691），名虔礼，字过庭，吴郡富阳（今
浙江富阳）人，一作陈留（今河南开封）人，卒于洛阳，友
人陈子昂题墓志铭谓其遗翰"旷代同仙"。

　　　　　　　《书谱》成于唐武后垂拱三年（687），全篇近四千
言，是一篇立论宏阔缜密的书法理论文章，又是导源"二
王"笔法的经典法帖，后世传颂摹习甚广。纸本墨迹藏于
台北故宫博物院。

【集评】　　　［唐］吕总《续书评》：孙过庭丹崖绝壑，笔势坚劲。

　　　　　　　［唐］窦臮《述书赋》：虔礼凡草，闾阎之风。千纸一
类，一字万同。

　　　　　　　［北宋］米芾《书史》：过庭草书《书谱》，甚有右军

227

法。作字落脚差近前而直，此乃过庭法。凡世称右军书有此等字，皆孙笔也。凡唐草得"二王"法，无出其右。

[清] 孙承泽《庚子销夏记》：唐初诸人，无一不摹右军，然皆有蹊径可寻。孙虔礼之《书谱》，天真潇洒，掉臂独行，无意求合，而无不宛合，此有唐第一妙腕。

[清] 陈奕禧《绿阴亭集》：所著《书谱序》上卷，凡四千言，缵述作字之旨。溯古迈今，追微阐妙，穷极论议，体势、笔法，发露殆无遗蕴。

[清] 王澍《竹云题跋》：《书谱》之不及右军，不过少其变化耳，若其步趋山阴，则俨然登堂矣。观其前半，笔力专谨，直亦自拟右军嫡嗣；后势益纵逸，韵益古雅，岂惟渴骥游龙，直亦商彝周鼎矣。

[清] 朱履贞《书学捷要》：惟孙虔礼草书《书谱》，全法右军，而三千七百余言，一气贯注，笔致具存，实为草书至宝。

[清] 包世臣《艺舟双楫》：《书谱》守法颇严而苦于雕疏，……篇端七八百言，遵规矩而弊于拘束，雕疏为甚；"而东晋士人"以下千余言，渐会佳境；"然消息多方"以下七八百言，乃有思逸神飞之乐，至为合作；"闻夫家有南威"以至篇末，则穷变态，合情调，心手双畅。然手敏有余，心闲不足，赏会既极，略近烂漫。

[清] 刘熙载《艺概》：孙过庭草书，在唐为善宗晋法。其所书《书谱》，用笔破而愈完，纷而愈治，飘逸而愈沉着，婀娜愈刚健。

【题识】　　一部《书谱》让孙过庭流芳百世。全文既是绝佳之书法理论论著，又是一流之草书名作，历史上没有第二位如此之理论家兼书法家。

《书谱》阐释了书法诸多本质问题，被后代研究书法者奉为圭臬。孙过庭草书一改东晋手札寥寥数字之格局，而以集群式长篇呈现，数千言一泻而下，众星丽天，绮霞散锦，风致翩然。

这就不难理解，20世纪90年代中期，蔓延全国之"《书谱》风"，使小字草书一时成为展览之高光点。而事物之普遍共性，一面过于光亮，另一面必然阴暗。回顾当年以《书谱》风格成名者，至今或销声匿迹或走向左道，固然不能犯心智层面之障碍，看不到"病树的败絮"却归咎于啄木鸟，但由《书谱》一条道路走下去，能否到达理想彼岸，值得商榷与研讨。

七五 李邕 《麓山寺碑》

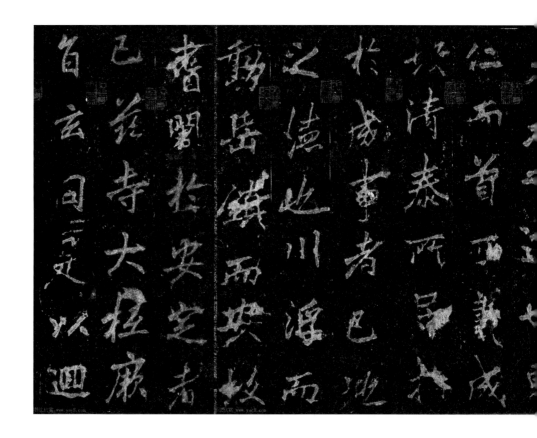

【简介】　　李邕（678—747），字泰和，扬州江都（今江苏扬州）人。李邕少年即成名，后召为左拾遗，曾任户部员外郎、括州刺史、北海太守等职，人称"李北海"。其工文、善书，尤善行楷，时称"书中仙手"。李邕所书碑记甚多，如《云麾将军李思训碑》《叶有道先生碑》《端州石室记》《东林寺碑》《法华寺碑》等。

　　《麓山寺碑》亦称《岳麓寺碑》，李邕五十三岁时撰文并书，立于唐玄宗开元十八年（730），圆顶上饰龙纹浮雕，有阳文篆书"麓山寺碑"四字。该碑记录了麓山寺的沿革以及历代传教等情况，现存于湖南长沙岳麓山岳麓书院。

【集评】　　［南唐］李煜《评书》：李邕得其气，而失于体格。

　　［北宋］朱长文《续书断》：邕书如宽大长者，逶迤自肆，而终归于法度，能品之优者也。

　　［北宋］《宣和书谱》：邕初学，变右军行法，顿挫起伏，既得其妙，复乃摆脱旧习，笔力一新。李阳冰谓之"书中仙手"，裴休见其碑云："观北海书，想见其风采。"

　　［北宋］米芾《海岳名言》：李邕脱子敬体，乏纤浓。

　　［元］刘有定《衍极注》：初行草之书，自魏晋以来，惟用简札，至铭刻必正书之。故钟繇正书谓之铭石，虞、褚诸公，守而勿失。至邕始变右军行法，劲拙起伏，自矜其能，铭石悉以行狎书之，而后世多效尤矣。

　　［明］项穆《书法雅言》：逸少一出，会通古今，……李邕得其豪挺之气，而失之竦窘。

　　［清］冯班《钝吟书要》：董宗伯云王右军如龙，李北海如象；不如云王右军如凤，李北海如俊鹰。

　　［清］朱履贞《书学捷要》：历观古帖，凡长画皆平，是以行间整齐，无倾侧之患。惟李北海行书，横画不平，斯盖英迈超妙，不拘形体耳。

　　［清］阮元《南北书派论》：李邕、苏灵芝等，亦皆北派，故与魏、刘诸碑相似也。

　　［清］包世臣《艺舟双楫》：北海如熊肥而更捷。

　　［清］刘熙载《艺概》：李北海书气体高异，所难尤在一点一画皆如抛砖落地，使人不敢以虚恢之意拟之。李北海书以拗峭胜，而落落不涉作为。昧其解者，有意低昂，走入佻巧一路，此北海所谓"似我者俗，学我者死"也。

【题识】　　清人钱泳说："古来书碑者，在汉、魏必以隶书，在晋、宋、六朝必以真书，以行书而书碑者，始于唐太宗之《晋祠铭》，李北海继之。"唐代盛行以行书入碑，除李世民和李邕之外，武则天、苏灵芝等俱有行书碑刻存世。李邕行书结字雍容磅礴，气息豪迈，一往无前，具大唐雄浑气象。其书法为时人所爱，史载所制碑记数百篇，受纳馈送，亦至巨万。

　　李邕才艺出众，其父李善注《文选》，邕能补益其意，"附事见义，善以其不可夺，故两书并行"。李邕刚正不阿，秉性耿直，《唐语林》载录其"立阶下大言"，直陈武后纳谏，不惧忤旨不测。卢藏用谓其文如"干将莫邪，难与争锋"，观其书直率果敢，与情性相合辙。尝云："似我者俗，学我者死。"所谓"不可似""不可学"亦不可全信，学书在于悟，领会书理方为善学者。初能"学"且"似"，之后当融汇诸体，思成自家面目。

七六

怀素《自叙帖》

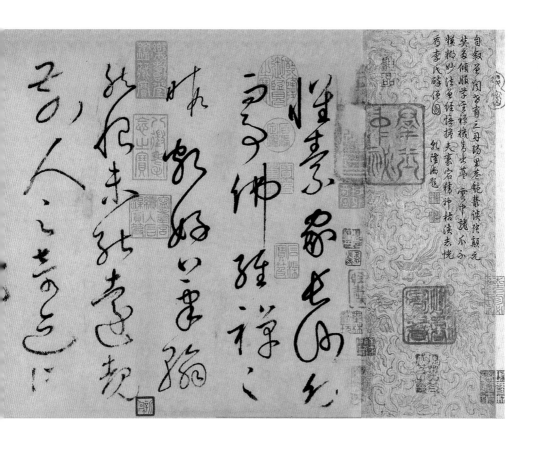

【简介】　　怀素（725—785，一说737—799），俗姓钱，字藏真，唐零陵（今湖南长沙）人，被称为"零陵僧"或"释长沙"，以善"狂草"名世。史载曾拜访邬彤、颜真卿，与陆羽交好，和张旭并称为"颠张醉素"。

　　《自叙帖》为怀素晚年草书墨迹，书于唐代宗大历十二年（777），通篇用笔风驰电掣、神采飞扬，极富动感，为世学草书者取法范本，现藏于台北故宫博物院。

【集评】　　［唐］李白《草书歌行》：少年上人号怀素，草书天下称独步。墨池飞出北溟鱼，笔锋杀尽中山兔。……吾师醉后倚绳床，须臾扫尽数千张。飘风骤雨惊飒飒，落花飞雪何茫茫。起来向壁不停手，一行数字大如斗。恍恍如闻神鬼惊，

时时只见龙蛇走。左盘右蹙如惊电，状同楚汉相攻战。

[唐] 韦续《墨薮》：释怀素援毫掣电，随身万变。

[北宋] 苏轼《跋怀素帖》：怀素书极不佳，用笔意趣，乃似周越之险劣。此近世小人所作也，而尧夫不能辨，亦可怪矣。

[明] 安岐《评〈自叙帖〉》：墨气纸色精彩动人，其中纵横变化发于毫端，奥妙绝伦有不可形容之势。

[明] 项穆《书法雅言》：世传《自叙帖》殊过枯诞，不足法也。

[明] 赵宧光《寒山帚谈》：怀素自叙妙在骨力，是以人不可到，若但取狂荡，真野狐矣。

[明] 孙鑛《书画跋跋》：文徵仲跋此帖"毫发无遗恨"，恐未然。中间讹笔尚多，可恨者不止毫发也。

[清] 吴其贞《书画记》：书法秀健，结构飘逸，深得大令意趣，为素师生平得意之笔。

[清] 张延济《清仪阁题跋》：颠、素皆善草书，颠以《肚痛帖》为最，素以《圣母帖》为最。势欲断而还连，迹似奇而反正，犹有山阴矩矱，非他书纠缠萦绕、俗气满纸，但可悬之酒肆也。

[清] 何绍基《跋板桥书〈道情词〉》：山谷草法源于怀素，怀素得法于张长史，其妙处在不见起止之痕。前张后黄，皆当让素师独步。

【题识】 狂草之流传，始于张旭，玩其墨迹，狂放而有度，不失笔法，不尽东坡所讦也。怀素草

书，玉箸铁线，回环遒劲，行笔迅疾。《自叙帖》中，亦借他人之评，自负疾速，然怀素绝精熟，确有"诡形怪状翻合宜"之妙，开此后狂草之风气。

说起《自叙帖》，有一段往事记忆犹新。1974年，我在荣宝斋跟张贵桐师傅学习装裱。张师傅得知我在艺术馆工作，主要负责书法组织和创作，故凡遇到名碑帖或名人墨迹，总先让我一睹为快。一日，张师傅神秘地让我看了一本水印线装《自叙帖》，不仅精美，且有数套。他悄悄告诉我，这是中央一位大领导作为国礼送友人的。后来才得知毛泽东主席平生特别喜欢怀素的草书，拟将水印本赠送给日本首相。"四海翻腾云水怒，五洲震荡风雷激"，透过毛泽东晚年发表的诸多自作诗词书作，可以看出怀素书法的影子。这是我第一次接触到怀素草书，直到80年代，才认真去研习它，自信自己的某些内在气质与之相匹配，故至今尚能背临。然自己书法风格的形成，并未止于《自叙帖》，这大致与其他人学书道路并无二致。

高二适赠费在山怀素《自叙帖》云："怀素《自叙》何足道，千年书人不识草。将渠悬之酒肆间，即许醉僧亦不晓。我本主草出于章，张芝皇象皆典常。余之自信固如此，持此教尔休张皇。"在高二适眼里，《自叙帖》不值一论，千年习草者皆不识草书真脉，误尊怀素，怀素草书只配悬于下九流酒肆之中。高二适对怀素《自叙帖》的言论乃一家之言，识者自有判断。

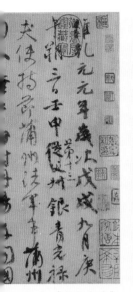
《祭侄文稿》

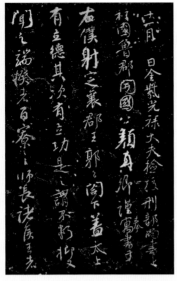
《争座位帖》

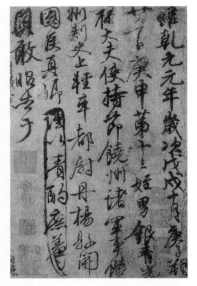
《祭伯父文稿》

七七 颜真卿『三稿』

《祭侄文稿》

【简介】　　《祭侄文稿》《争座位帖》《祭伯父文稿》是颜真卿行书代表作，"三稿"均为日常随意书写的草稿文书，在随性书写过程中流露出高超的技艺和深厚的书法修养，是"名书妙在不经意"的例证。颜真卿刚正不阿，人品极高，是书以人贵的典型。

　　《祭侄文稿》全称《祭侄季明文稿》，又名《祭侄帖》，是颜真卿悼念其侄子颜季明所书祭文，从内容到书艺都动人心魄，堪称书法史上一篇旷世之作，有"天下第二行书"之赞誉，现藏于台北故宫博物院。

【集评】　　　［南宋］陈深《〈祭侄文稿〉跋》：一纸详玩，此帖纵笔浩放，一泻千里，时出遒劲，杂以流丽。或若篆籀，或若镌刻，其妙解处殆出天造。岂非当公注思为文，而于字画无意于工，而反极其工邪！

　　　　　　［元］鲜于枢《〈祭侄文稿〉跋》：唐太师鲁公颜真卿书《祭侄季明文稿》，天下行书第二，余家法书第一。

　　　　　　［明］项穆《书法雅言》：行草如《争座》《祭侄帖》，又舒和遒劲，丰丽超动，上拟逸少，下追伯施，固出欧、李辈也。

　　　　　　［明］杨慎《墨池琐录》：书法之坏，自颜真卿始。自颜而下，终晚唐无晋韵矣。

　　　　　　［清］王顼龄《〈祭侄文稿〉跋》：鲁公忠义光日月，书法冠唐贤。片纸只字足为传世之宝，况《祭侄文》尤为忠愤所激发，至性所郁结，岂止笔精墨妙可以震烁千古者乎？

　　　　　　［清］吴德璇《初月楼论书随笔》：慎伯谓平原《祭侄稿》更胜《座位帖》，论亦有理，《座位帖》尚带矜怒之气，《祭侄稿》有柔思焉，藏愤激于悲痛之中，所谓言哀已叹者也。

　　　　　　［现当代］范文澜《中国通史简编》：初唐的欧、虞、褚、薛，只是二王书体的继承人。盛唐的颜真卿，才是唐朝新书体的创造者。

《争座位帖》

【简介】　　　《争座位帖》又称《论座位帖》《与郭仆射书》《与郭英乂书》，为颜真卿行草书精品，书于唐代宗广德二年

（764），内容是争论文武百官在朝廷宴会中的座次问题。原迹已佚，此稿真迹传有七纸，宋时归长安安师文，安氏摹勒上石，刻石现藏于西安碑林博物馆。

【集评】

　　[北宋] 米芾《书史》：此帖在颜最为杰思，想其忠义愤发，顿挫郁屈，意不在字，天真罄露在于此书。

　　[北宋] 黄庭坚《山谷题跋》：观鲁公其帖，奇伟秀拔，奄有魏晋隋唐以来风流气骨，回视欧、虞、褚、薛、徐、沈辈，皆为法度所窘，岂如鲁公肃然出于绳墨之外，而卒与之合哉！盖自"二王"后能臻书法之极者，惟张长史与鲁公二人。

　　[清] 王澍《竹云题跋》：东坡称其"信手自然，动有姿态，比公他书尤为奇特"。山谷亦云"奇伟秀拔，奄有魏、晋、隋、唐以来风流气骨"。米元章云："《争座位帖》为颜书第一，字相连属，诡异飞动，得于意外。"盖由当时义愤勃发，意不在书，故天真烂漫，自合矩度。

　　[清] 蒋衡《拙存堂题跋》：颜公《论坐书》，意法兼到，所谓从心不逾矩，即论书法已直逼"二王"，况忠义大节，明并日月。此书尤理正辞严，雷霆斧钺，凛然不可犯。其落笔则风驰雨骤，全以神行，临模家求其形似，希矣，况骨力耶？

　　[清] 阮元《跋〈争座位帖〉》：如熔金出冶，随地流走，元气浑然，不复以姿媚为念者，其品乃高。

　　[清] 包世臣《艺舟双楫》：唯《争座位》至易滑手，一入方便门，难为出路。

　　[清] 苏惇元《论书浅语》：《争座帖》乃真楷行草之关键，尤宜深于此，必学此有骨力，然后可临诸家，不然临

诸家只能学其皮毛其。

[清] 刘熙载《艺概》：《坐位帖》学者苟得其意，则自运而辄与之合，故评家谓之方便法门。然必胸中具旁礴之气，腕间赡真实之力，乃可语庶乎之诣。

[清] 杨守敬《学书迩言》：行书自右军后，以鲁公此帖为创格。绝去姿媚，独标古劲，何子贞至推之出《兰亭》上。

《祭伯父文稿》

【简介】　《祭伯父文稿》又称《告伯父文稿》，全称《祭伯父濠州刺史文》，自署书于唐肃宗乾元元年（758），文稿全文四百余字，为颜真卿赴任饶州刺史途经洛阳所作，内容为祭扫伯父颜元孙的悼文。叙述了伯父去世二十多年来，颜杲卿、颜真卿、颜季明以及后世子孙功绩等情况。原稿早佚，现有刻本传世，最早见宋《甲秀堂帖》拓本，现藏于故宫博物院。

【集评】　[北宋] 黄庭坚《山谷题跋》：余尝评鲁公书独得右军父子超轶绝尘处，书家未必谓然，惟翰林苏公见许。

[元] 郑杓《衍极》：颜真卿含弘光大，为书统宗，其气象足以仪表衰俗。

[明] 王世贞《弇州四部稿续稿》：此帖与《祭季明侄稿》法同，而顿挫郁勃少似逊之；然风神奕奕，则《祭季明侄稿》小似不及也。

[清] 卞永誉《式古堂书画汇考》：此则小行书也，刚劲而圆熟，与《争坐位帖》大略相似，予未敢以伯仲评之也。争坐石刻，此则墨迹，尤为可宝。（陈敬宗题）

　　[清] 王澍《论书剩语》：颜公书绝变化，然比于右军犹觉有意。然不始于有意，安能至于无迹？乃知龙跳虎卧，正是规矩之至。

　　[清] 吴德璇《初月楼论书随笔》：鲁公书结字用河南法，而加以纵逸。

　　[清] 冯班《钝吟书要》：宋人行书多出颜鲁公。

　　[现当代] 丁文隽《书法精论》：所作行草尤有浓云郁起，雷霆俱发之势。南朝之浮艳，初唐之凋疏，至此一变。

【题识】　　清人王澍云："评者议鲁公书'真不及草，草不及稿'。"此说或有异议，而《祭侄文稿》《争座位帖》《祭伯父文稿》，皆颜鲁公书法之杰出代表。

　　安史之乱，颜真卿兄、侄惨死，《祭侄文稿》乃悼念之作、宣泄之作、倾诉之作。处如此心境，以文抒情，文以情行，字因情出，无意于书，皆真性情之自然流露，所谓随心所欲而不逾矩，构成此独一无二之书法佳作。谈及灵感，总会给人一种含糊不清，但又十分神秘之感，然而在反复修炼、基本功扎实的基础上偶尔迸发的灵感，却拥有一般科学无法解释的合理性、正确性，从而彰显出平日修炼的宝贵价值。我们可否用灵感来解释《祭侄文稿》之

类佳作产生的原因呢？

《祭侄文稿》《争座位帖》《祭伯父文稿》因内容与撰写时心境不同，各有特色，唯《祭侄文稿》被冠以"天下第二行书"。关于天下第一、第二排名之说，不知始于何时，出于何人之口，既然人云众云，也无人去深究，也不必去争论。约翰·密尔有句名言："论战中最坏的行为是把持相反意见的人诋毁为坏人和不道德的人。"其实把谁排在第一、第二并非出于恶意，而持不同意见也很正常，第一、第二都是后世无法撼动的登峰造极之作。

现存台北故宫博物院的《祭侄文稿》，己亥初在日本东京国立博物馆展出。殷全增君有幸前往参观，当时发回之感受云："颜公果大匠，胸襟开阔书自不凡。或曰超过'大王'者当非是，即'小王'亦不谢颜，其别实用笔之异耳：子敬锋芒毕露，平原则含蓄沉稳，以开合、轻重胜，且不失细节之精。真迹年久楮墨色光隐退，然气势不减，见真身方识全像。摹拓本咄咄逼人，雅致远逊墨痕；向所见影印版虽无真迹古韵，然虚实毕现亦今人眼福。与所

见仿品相较，此本墨色笔致俱轻松自然，鲜有污墨死笔者，可想新硎之杲辉也。"我们还有什么理由再去说什么呢？只有崇拜感恩。假若第一行书《兰亭序》能够重见天日，展出又是什么景象，只有天知道了。

七八

柳公权
《蒙诏帖》

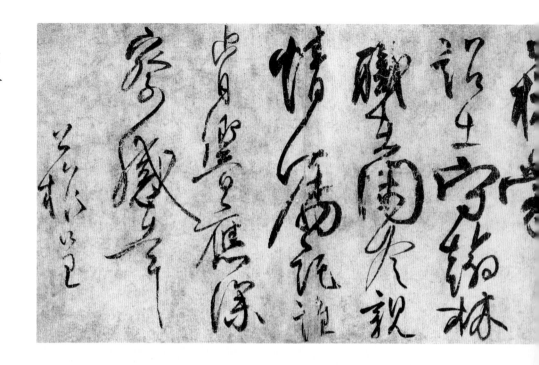

【简介】　　《蒙诏帖》亦称《翰林帖》，白麻纸行草墨迹，书于唐穆宗长庆元年（821），为著名行草法帖，传为柳公权所书，或曰宋人仿本。南宋时曾入绍兴内府，钤有"绍兴""瑞文图书""赵氏子昂""韩世能印""安岐之印"等鉴藏印，收入《快雪堂帖》《三希堂帖》等，现藏于故宫博物院。

【集评】　　［后晋］刘昫《旧唐书》：公权初学王书，遍阅近代笔法，体势劲媚，自成一家。当时公卿大臣家碑版，不得公权手书者，人以为不孝。外夷入贡，皆别署货贝，曰此购柳书。

　　［明］詹景凤《詹东图玄览编》：柳诚悬墨迹帖一卷，

是真。笔法劲爽而纵横悉如意旨，盖自文皇、大令入而自成家，奇妙，竟日玩之不倦。

[清] 爱新觉罗·弘历《〈蒙诏帖〉跋》：险中生态，力变右军。

[现当代] 启功《启功丛稿》：乃知今传墨迹本是他人放笔临写者，且删节文字，以致不辞。

[现当代] 谢稚柳《鉴余杂稿》：意态雄豪，气势豪迈，不仅为柳书的杰构，也为唐代法书中的典范风格。

【题识】　柳公权之楷书造诣不容置疑，而《蒙诏帖》之真伪一直存疑。近代学者张伯英发端，继者有徐邦达、曹宝麟之辩，皆认为非真，学界迄无更新发现与进展。其实，传世作品或真或伪，何止《蒙诏帖》。对于这些争论，纵然不能达成共识，也有助认识之深化，学术之争有比没有好。反观当前，有关争论不是太多而是太少。倘若双方都有扎实之理论功底，深入探讨，钩玄发微，言必有据，在理性客观前提下展开论辩，便有可能相互弥补，相互完善，某些新颖观点从而相继问世，最终梳理出一些未必是结论之结论，有益于学术深入发展。

《蒙诏帖》气势威猛，霜菊绽金，与同时代行草相比确有不落窠臼之处，而与柳公权楷书成就相比，却并非伯仲间之差距。

七九

杨凝式 《韭花帖》

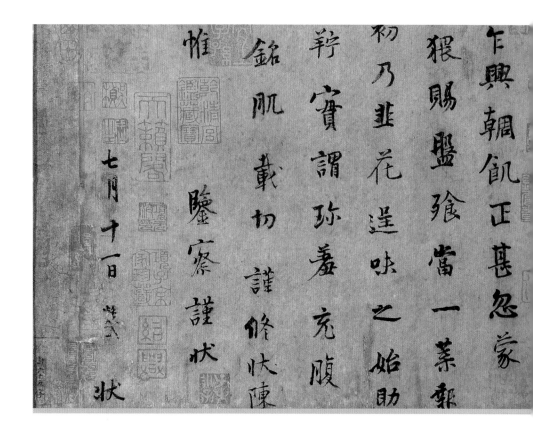

【简介】　　　杨凝式（873—954），字景度，号虚白，陕西华阴人，隋功臣杨素之后，唐末宰相杨涉之子。唐昭宗时登进士第，官至太子少帅，世称"杨少师"，历仕唐代和五代政权，在当时政治变乱中佯疯自晦，时称"杨风子"。

　　　　　　　杨凝式《韭花帖》为一则答谢信札，字体潇洒简远，古茂道丽，恬淡逸雅，其章法布白尤具匠心，可谓奇特之极。通篇字法亦多变，泯然无迹，顾盼生情，气脉贯通，奇趣盎然，得《兰亭序》之妙理，为历代所激赏，被誉为"天下第五行书"。

【集评】　　　〔北宋〕苏轼《东坡志林》：唐末五代文章藻丽，字画随之，而杨公凝式笔迹独雄强，往往与颜柳相上下，甚

可怪也。

[北宋] 黄庭坚《跋杨凝式帖后》：世人尽学《兰亭》面，欲换凡骨无金丹。谁知洛阳杨风子，下笔便到乌丝阑。

[北宋] 米芾《书史》：杨凝式字景度，书天真烂漫，纵逸类颜鲁公《争座位帖》。

[北宋]《宣和书谱》：挥洒之际，纵放不羁，或有狂者之目。

[明] 董其昌《容台集》：略带行体，萧散有致，比杨少师他书攲侧取态者有殊。然攲侧取态，故是少师佳处。

[清] 王文治《论书绝句》：韭花一帖重璆琳，千古华亭最赏音。想见昼眠人乍起，麦光铺案写秋阴。

[清] 王澍《竹云题跋》：余窃谓景度险劲有余，鲜明和悦畅之气，盖其生当乱世，气习纤仄，未暇仰观先圣典型，但以其资质所近，笔力所到，走入狭小一路，故仅可比之散僧入圣。至于典谟训诰，清庙明堂气象，则未或有。

[清] 杨宾《大瓢偶笔》：杨少师《韭花帖》亦无足取，但比《神仙起居法》为差胜耳。

[清] 李瑞清《清道人论书嘉言录》：杨景度为由唐入宋一大枢纽。此书笔笔敛锋入纸，《兰亭》法也。思翁以景度津逮平原，化其顿挫之迹，然终身不出范围。

【题识】　公元900年到960年数十年间，进入我们视野的书法家似乎只有杨凝式。

苏轼曾云："魏晋人字，潇洒简远，妙在笔墨之外。"依我之见，杨凝式的《韭花帖》

独占秋芳，卓尔不群，妙在笔墨之中。好事者称其为"天下第五行书"，亦说明对其宠爱有加。用笔、章法虽与《兰亭序》有所不同，但神韵却与之有异曲同工之妙。

时代变了，人的审美自然也会发生变化。后人固然可以在前人的范本中获得技巧和笔法，却不会甘心在前人走过的道路上亦步亦趋。杨凝式显然有自己的审美趋向，当然不会止步于与王羲之的相似。

董其昌说："少师《韭花帖》略带行体，萧散有致。"他道出了《韭花帖》与《兰亭序》之异同，看到了字里行间的简净萧疏，给欣赏者开拓出旷远幽深的天际，一如勒马缓行，悠闲自在。

《韭花帖》消解了人世间一些浮躁，少了些暴戾之气，多了温馨祥和之风。天台上看似无路可走的峭壁悬崖，机缘到时也有可能酝酿出瞬时的反转，但前提是读万卷书，行万里路，时时照古观今。

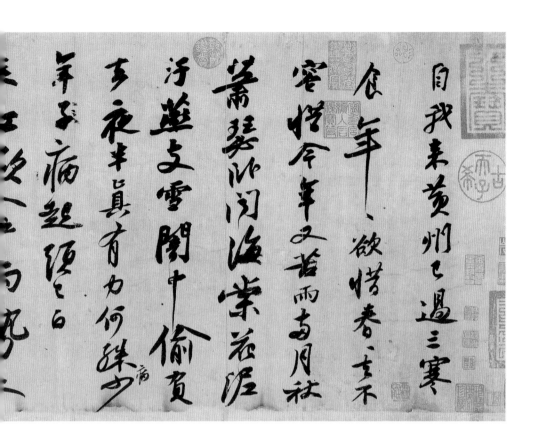

<div style="text-align: right">

八〇

苏轼《寒食诗帖》

</div>

【简介】　《寒食诗帖》简称《寒食帖》，又名《黄州寒食诗帖》，墨迹素笺本，为苏轼于宋神宗元丰五年（1082）所作，时年四十八岁。苏轼因"乌台诗案"被贬为黄州团练副使，时值寒食节，触景生情，于孤寂愤懑中作咏怀五言诗二首。《寒食帖》是书法与诗歌珠联璧合的名作，元代鲜于枢称之为"天下第三行书"，现藏于台北故宫博物院。

【集评】　［北宋］黄庭坚《〈黄州寒食诗〉跋》：此书兼颜鲁公、杨少师、李西台笔意，试使东坡复为之，未必及此。

　　［北宋］李之仪《姑溪居士集》：东坡每属辞，研墨几如糊方染笔。又握笔近下，而行之迟，然未尝停缀，涣涣如流水，逡巡盈纸。

[明] 董其昌《〈黄州寒食诗〉跋》：余生平见东坡先生真迹不下三十余卷，必以此为甲观。

[清] 爱新觉罗·弘历《〈黄州寒食诗〉跋》：东坡书豪宕秀逸，为颜、杨后一人。

[清] 王澍《论书剩语》：宋四家书，皆出鲁公，而东坡得之为甚。姿态艳逸，得鲁公之腴，然喜用偃笔，无古人清迥拔俗之趣，在宋四家中故当小劣耳。

[现当代] 张宗祥《书学源流论》：苏之法颜，墨过而力不殆，韵过而拙不殆，姿态过而神气不殆，然能得颜之衣钵者，东坡一人而已。

[现当代] 马宗霍《书林藻鉴》：东坡自谓"我书意造本无法"，实则本之平原以树其骨，酌之少师以发其姿，参之北海以峻其势。阔步高瞻，无意于世俗之名，而能自成其我。或以握笔为病，不知笔虽偃而锋自立也；或以墨猪为诮，不知墨虽留而气自流也。但执点画求之而遗其神理，故有此论。

【题识】　苏轼真旷世奇才，文学成就毋庸赘述，书法被列为宋代第一也无可厚非。苏轼曾云："吾虽不善书，晓书莫如我。"既善书又晓书者，信哉非苏轼莫属。古人多言笔法而少言墨法，事实上，笔墨相生才能变化万端。苏轼与众不同，讲笔法、墨法、结体造型，以为书必神、气、骨、肉、血俱全。凡涉及书法本体

者力求与古人不同而出以己意：字形你方正我则扁平；用墨你适中我则超浓；法度你严谨我则意造。在执笔上也与他人不同，正是如此，他才能自诩"识浅、见狭、学不足，三者终不能尽妙，我则心目手俱得之矣"。无论是《寒食诗帖》《洞庭春色赋》，还是《醉翁亭记》，无不表现出清远高妙之意境。苏东坡曾云："貌妍容有顰，璧美何妨椭。""茶苦患不美，酒美患不辣。万事无不然，可一大笑也。"这实际上是他自己的审美观。世上万事万物难以尽善尽美，故亦不应作完美想，得必有失，失必有得，今之所谓没有缺点，正是缺点。东坡真知书者也。

苏东坡一生崇尚清旷之美，以老庄释子浑超物我之定力，化解人生之忧患，以儒家于逆境中完善自我，追求人格之挺立。这一切的汇合凝聚，正是苏东坡挫折中赖以立足的强大精神之源。

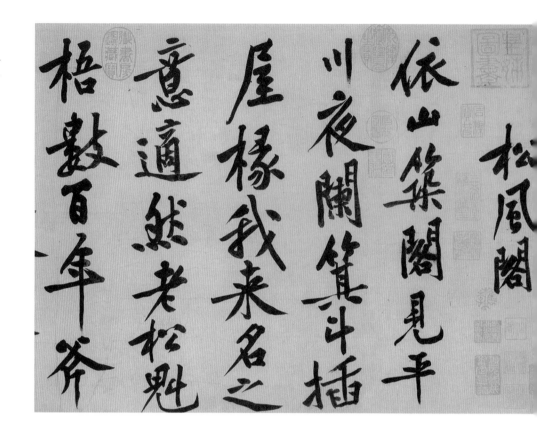

八一 黄庭坚《松风阁》

【简介】　黄庭坚（1045—1105），字鲁直，号山谷道人、涪翁，洪州分宁（今江西修水）人，北宋文学家、书法家。"苏门四学士"之一，与苏轼并称"苏黄"。书法以行草书见长，行书传承帖学一脉，又受时代"尚意"书风影响。草书师承张旭、怀素，而又自出机杼。

　　《松风阁》作于宋徽宗崇宁元年（1102），为黄庭坚游览湖北樊山时所作七言诗。通篇大气磅礴，劲健奇崛，是其最负盛名的行书精品，现藏于台北故宫博物院。

【集评】　［北宋］袁文《瓮牖闲评》：黄太史三点多不作挑起，其体更遒丽，信一代奇书也。

　　［南宋］张孝祥《跋山谷帖》：豫章先生孝友文章，师

表一世，咳唾之余，闻者兴起，况其书又入神品，宜其传宝百世。恭闻徽宗皇帝评公之书，谓如抱道足学之士，坐高车驷马之上，横斜高下，无不如意。

[明] 徐渭《徐文长逸稿》：黄山谷书，如剑戟构密是其所长，潇散是其所短。

[明] 王世贞《弇州续稿》：生平见山谷书，以侧险为势，以横逸为功，老骨颠态，种种槎出。

[明] 李日华《竹懒书论》：山谷擘窠书学瘗鹤铭，瘦劲清栗，真出铁石手腕；其行狎书，亦有透绢帖，沉鸷痛快，墨汁透入绢背，即衬纸亦可装潢作玩也。

[明] 安世凤《墨林快事》：字乃娟秀柔腻，另亦风流，然开朗雅邑。

[清] 王澍《论书剩语》：山谷老人书多战掣笔，亦甚有习气，然超超玄著比于东坡，则格律清迥矣，故当在东坡上。

[清] 康有为《广艺舟双楫》：宋人书以山谷为最，变化无端，深得《兰亭》三昧。至于神韵绝俗，出于《瘗鹤铭》而加新理，则以篆笔为之。吾目之曰"行篆"，以配颜、杨焉。

[清] 李瑞清《清道人论书嘉言录》：山谷全是纵横习气，本不能书碑也。

【题识】　黄庭坚自云："余学草书三十余年，初以周越为师，故二十年抖擞俗气不脱。晚得苏才翁、子美书观之，乃得古人笔意。其后又得张旭、怀素、高闲墨迹，乃窥笔法之妙。"以此

为据，可以把黄庭坚学书分为三个阶段，后十年为第二、三阶段，摆脱了之前的俗气，实现了质的飞跃。

黄庭坚一生创作了不少行书精品，最负盛名者莫过于《松风阁》。其神游物外，思逐风云，点画一波三折，若横戈跃马，若静影摇波，多姿多彩。章法或高路入云，或曲径通幽，让人目不暇接，浮想联翩，莫测其妙。

作为"苏门四学士"之一，能与"大苏"伯仲之间，且不论其诗其书，俱能妙造自然威震八极，实属难得。但愿当今类"沈门七子"者以"苏门四学士"为范，也能各自闯出一片天地。

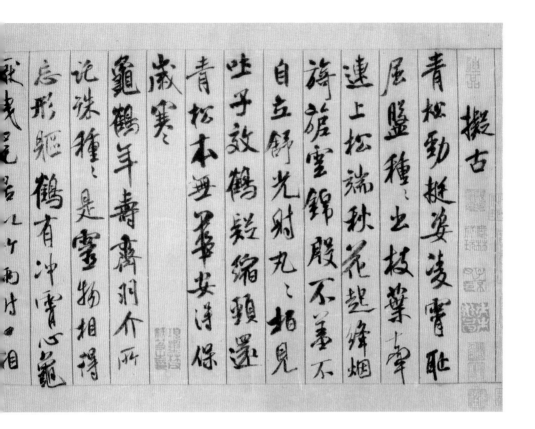

【简介】　　　米芾（1052—1108），名黻，后改芾，字元章，号襄
阳漫士、海岳外史等，襄阳（今属湖北）人。北宋书法家、
画家，曾任书画学博士、礼部员外郎。其书艺超群，八面出
锋，与苏轼、黄庭坚、蔡襄并列为"宋四家"。

　　　《蜀素帖》又名《诸体诗卷》《拟古诗帖》，书于北宋哲
宗元祐三年（1088），所用"蜀素"为当时四川所产绢帛，
并织有乌丝界栏，方便书写。米芾以此抄录自作诗八首，笔
致灵动，墨色丰富，因绢面涩滞多有渴笔，是米芾传世仅存
的绢本书作。该帖由项元汴、董其昌、吴廷、高士奇、王鸿
绪、傅恒等收藏家递相收藏，现藏于台北故宫博物院。

【集评】　　　[北宋] 苏轼《东坡集》：风樯阵马，沉着痛快，当与

钟、王并行，非但不愧而已。

[北宋] 黄庭坚《山谷题跋》：余尝评米元章书如快剑斫阵，强弩射千里所当穿彻。书家笔势亦穷于此。然似仲由未见孔子时风气耳。

[明] 董其昌《〈蜀素帖〉跋》：此卷如狮子搏象，以全力赴之，当为生平合作。

[明] 项穆《书法雅言》：米若风流公子，染患痈疽，驰马试剑而叫笑，旁若无人。

[清] 高士奇《题米芾〈蜀素帖〉》：蜀缣织素乌丝界，米颠书迈欧虞派。出入魏晋酣天真，风樯阵马绝痛快。

[清] 王澍《竹云题跋》：风神秀拔，仙姿绝世，去戏鸿堂本万倍，为米老行书第一。

[清] 梁巘《评书帖》：元章书，空处本褚用软笔书，落笔过细，钩剔过粗，放轶诡怪，实肇恶派。……勿早学米书，恐结体离奇，坠入恶道。

[清] 刘熙载《艺概》：米元章书脱落凡近，虽时有谐气，而谐不伤雅，故高流鲜或訾之。

[清] 李瑞清《清道人论书嘉言录》：米南宫为有宋大家，而以行草书碑，此则碑学之野狐禅也。

[现当代] 张宗祥《书学源流论》：米南宫虽名宗王，实不能望见北海。

【题识】 在诸多评价米芾之论书诗中，王文治云："天姿凌轹未须夸，集古终能自立家。一扫'二王'非妄语，只应酿蜜不留花。"余以为

此论最为恰切，不仅道出了米芾可贵之处，也为后人学书指出"只应酿蜜不留花"之正确途径。用米芾的话来说："人谓吾书为集古字，盖取诸长处，总而成之。既老始自成家，人见之，不知以何为祖也。"在同时代书家中，米芾师古而不泥古，循法而不为法缚，"要之皆一戏，不当问拙工"，为后世所推崇。

《蜀素帖》是米芾的精心之作，和米芾的许多简短手札飞动轻巧不同，此帖沉着大度，雄奇痛快，点画间显示出驰骋激越、超凡脱俗之个性。尽管有乌丝栏的约束，但仍然展现纯任自然的高超技巧。可以设想，若非囿于界栏分隔，米芾用笔或许更为恣肆不羁。人们总是对米芾的癫狂津津乐道，似乎他的作品都处于癫狂状态，《蜀素帖》可证其非。

古之成大事者，一般有两种：一是循规蹈矩，遵守各种规则，把各种关系都处理得妥帖得当；另一种则相反，处处走极端，本身又有超常能力，遇到合适环境，必成大气候，即所谓"非常之功必待非常之人"。米芾想必就是非常之人，一生所为惊世骇俗，流芳青史。

八三

赵孟頫《后赤壁赋》

【简介】　　赵孟頫行书风格典雅清丽，平和静穆，纯正娴熟，自然散脱，体现出温润秀逸的晋代书风，可谓"二王"正传。《后赤壁赋》绢本册页，书于元成宗大德五年（1301），据落款可知，此乃因明远弟索书苏轼"《赤壁赋》二赋"所作，并于卷首画苏轼肖像。此卷体现了赵氏行书的大体风貌。

【集评】　　[明] 项穆《书法雅言》：若夫赵孟頫之书，温润娴雅，似接右军正脉之传，妍媚纤柔，殊乏大节不夺之气。

[明] 孙鑛《书画跋跋》：大不如小，楷不如行，丰碑大碣不如闲窗散笔，以此评赵松雪最为确论。

[清] 冯班《钝吟书要》：赵松雪书出入古人，无所不学，贯穿斟酌，自成一家，当时诚为独绝也。自近代李桢伯

创"奴书"之论，后生耻以为师。甫习执笔，便羞言模仿古人，晋唐旧法于今扫地矣！松雪正是子孙之守家法者尔。诋之以奴，不已过乎！

［清］傅山《霜红龛集》：予极不喜赵子昂，薄其人遂恶其书。近细视之，亦未可厚非，熟媚绰约自是贱态，润秀圆转，尚属正脉，盖自《兰亭》内稍变而至此。与时高下亦由气运，不独文章然也。

［清］吴德璇《初月楼论书随笔》：赵松雪一味纯熟，遂成俗派。

［清］王澍《虚舟题跋》：子昂以有宋宗臣，失身事元，可谓悖矣。后世以其楷法之佳，而不忍斥去，节取何所不可？李斯之篆法，至今重之，得谓以此而宥其亡秦之罪乎？子昂书法自佳，身自失节，当分别观之，不可牵此盖彼也。

［清］王澍《论书剩语》：子昂天才超逸不及"宋四家"，而工夫为胜。晚岁成名后，困于简对，不免浮滑，甚有习气。

［清］梁巘《评书帖》：子昂书俗，香光书弱，衡山书单。……学董不及学赵，有墙壁，盖赵谨于结构，而董多率意也。

［清］朱履贞《书学捷要》：至如赵文敏书法，虽上追"二王"，为有元一代书法之冠，然风格已谢宋人。

【题识】　在书法史上，对于赵孟頫是溢美者多，贬损者亦众，旁观者或是此或是彼，极其相左之

观点并存，争论永难消歇，然其书史之地位终难动摇，个中原因自然永远说不清道不明。时至今日，似乎更多的人倾向专注于书法本体。张宗祥对赵孟頫之评价是："赵之弊在魄力略薄，亦非法之不合也。其魄力所以薄者，赵氏一生集王书之大成，意在去拙存巧，巧多拙少故薄也。"当更为客观。

赵孟頫诸多书作，的确笔精墨妙，婉美虚和。《后赤壁赋》以纯美的笔致款款写来，既展示了对"二王"书法的心领神会，又充分呈现了自己的别致风格。优美绰约的字姿，珠圆玉润的用笔，疏密有致的布局，都不能不让人为之激赏，钦佩其高超的技巧和非凡的表现力。

当代理论家熊秉明说："赵孟頫的字像雨后的兰花修竹，给人一种少女鲜美的诱力。他用最好的笔写在最好的纸上，凡手腕手指的敏感都通过尖利的软毫传达到纸上。"后人学赵书者无以计数，但绝大多数无法达到赵书的造诣和境界。至于后人对赵孟頫书法的某些苛

评，具有特定的历史语境因素，而真正的艺术生命将是永恒的。

八四 祝允明《秋兴诗》

【简介】　　祝允明（1460—1526），字希哲，号枝山、枝指生，长洲（今江苏省苏州市郊）人，明代著名书家，与唐寅、文徵明、徐祯卿并称"吴中四才子"。书法以行草为著，主要师法怀素、米芾、黄庭坚。

　　祝允明所录杜甫《秋兴诗》通篇任情恣性，感情充沛，章法自由奔放。释文曰："昆明池水汉时功，武帝旌旗在眼中。织女机丝虚夜月，石鲸鳞甲动秋风。波漂菰米沉云黑，露冷莲房坠粉红。关塞极天惟鸟道，江湖满地一渔翁。枝山。"作品现藏于辽宁省博物馆。

【集评】　　[明] 朱谋垔《续书史会要》：书学自《急就章》以至羲、献、怀素，无不淹贯，而狂草为本朝第一。当时评者

云，其书法顿挫雄逸，放而不野，如鹤在鸡群，风格迥绝。然真不如行，行不如草，以豪纵者胜。又云，枝山真行有天马行空之态，第入能品。

[明] 王世贞《弇州四部稿》：行草则大令、永师、河南、狂素、颠旭、北海、眉山、豫章、襄阳，靡不临写工绝。晚节变化出入，不可端倪，风骨烂漫，天真纵逸，真足上配吴兴，它所不论也。

[明] 文彭《跋〈祝枝山书东坡记游卷〉》：我朝善书者不可胜数，而人各一家，家各一意，惟祝京兆为集众长，盖其少时于书无所不学，学亦无所不精。

[明] 邢侗《来禽馆集》：京兆资才迈世，第颓然自放，不无野狐。

[明] 项穆《书法雅言》：希哲、存理，资学相等，初范晋、唐，晚归怪俗，竟为恶态，骇诸凡夫。所谓居夏而变夷，弃陈而学许者也。然令后学知宗晋、唐，其功岂少补邪？

[清] 王澍《竹云题跋》：他人书千纸一同，惟祝京兆纸各异态，字各异势，平生无有同者。仆推京兆书为有明第一，为此也。然往往纵逸处多，肃括处少。

[清] 朱和羹《临池心解》：祝京兆大草深得右军神理，而时露伧气；小草则顿宕纯和，行间茂密，亦复丰致萧远，庶几媲美褚公。

[清] 吴德璇《初月楼论书随笔》：希哲狂草，虽云出自伯高、藏真，而略无远韵，但可惊诸凡夫。

【题识】　　前人论时代书法风尚，以"一字评语"概

括主旨，虽然有争议却十分精练传神。元明时代书法主流乃以回归经典相号召，强调流美中和，后人认为元明"尚态"。

祝允明在明代可谓翘楚，时人谓其"国朝第一"。他潜心于传统书法经典，师法赵孟頫、褚遂良，由欧、虞而上溯"二王"，因此点画行笔充盈典则，循守法度，可谓"态"正；及其晚节，人书俱老，随心所欲，可谓"态"奇。既能守法而又可变法，足见其学书超越常人之处。王世贞赞誉其"真足上配吴兴，它所不论也"。愚以为祝允明堪称承上启下之人物。

八五 徐渭《草书七律诗》

【简介】 徐渭（1521—1593），初字文清，后改字文长，号青藤老人、青藤道士、天池生、天池山人、天池渔隐、金垒、金回山人、山阴布衣等，绍兴府山阴（今浙江绍兴）人。其自幼聪慧，及长多才多艺，然科场不顺，一生命运多舛，乃至放浪形骸，寄满腔愤懑于书画，为晚明"尚态"书风的引领者。

徐渭《草书七律诗》通篇跳宕不羁，点画狼藉，行列穿插避让浑然一体，是体现其草书风貌的代表作品，现藏于上海博物馆。释文曰："幕府秋风入夜清，淡云疏雨过（高）城。叶心朱实堪时落，阶面青苔先自生。复有楼台含暮景，不劳钟鼓报新晴。浣花溪里花饶笑，肯信吾兼吏隐

名。徐渭。"

【集评】　[明] 徐渭《书季子微所藏摹本〈兰亭〉》：非特字也，世间诸有为事，凡临摹直寄兴耳，铢而较，寸而合，岂真我面目哉？临摹《兰亭》本者多矣，然时时露己笔意者，始称高手。

[明] 袁宏道《徐文长传》：文长喜作书，笔意奔放如其诗，苍劲中姿媚跃出。予不能书，而谬谓文长书决当在王雅宜、文徵仲之上，不论书法，而论书神。先生者，诚八法之散圣，字林之侠客也。

[明] 张岱《陶庵梦忆》：今见青藤诸画，离奇超脱，苍劲中姿媚跃出，与其书法奇绝略同。昔人谓摩诘之诗，诗中有画，摩诘之画，画中有诗。余谓青藤之书，书中有画，青藤之画，画中有书。

[清] 倪后瞻《倪氏杂著笔法》：徐文长字法腕劲，大类黄、苏，然有学王草书又兼章草，然皆不佳也。

[清] 陶元藻《越画见闻》：其书有纵笔太甚处，未免野狐禅。

【题识】　钱锺书转引英国作家夏士烈德的话说："一切天然的、自在的东西都不会俗，粗鲁不是俗，愚陋不是俗，呆板也不是俗，只有粗鲁而妆细腻，愚陋而妆聪明，呆板而妆伶俐才是俗气。所以俗人就是装模作样的人。"黄庭坚则认为"惟俗不可医"，夏士烈德的话移用于书法亦精当。

余曾数次到绍兴参观徐渭出生、读书之地，青藤书屋门前对联为"几间东倒西歪屋，一个南腔北调人"。仔细想想倒是徐渭形象的写照。青藤草书可谓"真性情"之挥洒，通篇虽有生硬失控处，然踉踉跄跄，一派生猛勃郁、激荡震撼、摄人心魄、革故鼎新之气息跃然纸上。人谓徐渭有旷世奇才，或曰徐渭乃"东方之达·芬奇""东方之凡·高"，且不论比喻是否妥当，能在书史上占有一席之地，自然有其常人不及之处。

八六 董其昌 《酒德颂》

【简介】　董其昌（1555—1636），字玄宰，号思白、香光居士，松江华亭（今上海市松江区）人，明万历十六年（1588）进士，官至南京礼部尚书，谥"文敏"。其才华横溢，诗文书画兼善，又精于收藏鉴赏，为晚明艺坛领袖人物，后世称其为"帖学殿军"，与赵孟頫并称"赵董"。董书在清代康熙、雍正时受到追捧，"尚董"书风盛极一时。

　　董其昌所录晋人刘伶《酒德颂》，通篇清淡空灵，布局疏密有致，大小对比，参差错落，墨色酣畅淋漓，线条收放自然，是董其昌行草代表作之一。

【集评】　［明］董其昌《画禅室随笔》：吾于书，似可直接赵文敏，第少生耳。而子昂之熟，又不如吾有秀润之气。惟吾不

能多书，以此让吴兴一筹。

[明] 归昌世《假庵杂著》：玄宰下笔太轻率，而随处飘洒。

[清] 汪沄《书法管见》：董华亭逸致可爱，而力不凝厚，又无垂绅正笏岩岩气象，不耐逐笔细检；行书牵连有情，楷书法不整肃。

[清] 王澍《论书剩语》：思白虽姿态横生，然究其风力，实沉劲入骨，学者不求其骨格所在，但袭其形貌，所以愈秀愈俗。

[清] 陈奕禧《绿阴亭集》：董学米，亦得手，但其腕弱，姿态则过之，极多败笔，无一字能完备规矩者，无一字不做得如美人柔媚绰约可爱。

[清] 包世臣《艺舟双楫》：其书能于姿致中出古淡，为书家中朴学；然能朴而不能茂，以中岁深襄阳跳荡之习，故行笔不免空怯，去笔时形偏竭也。

[清] 朱履贞《书学捷要》：人效董思白，用羊毛弱笔作软媚无骨之书而言也。

[清] 曾国藩《求阙斋书论精华录》：董香光专用渴笔，以极其纵横使转之力，但少雄直之气。

[清] 康有为《广艺舟双楫》：香光俊骨逸韵，有足多者，然局束如辕下驹，蹇怯如三日新妇。

【题识】　接触董其昌书法始于《画禅室随笔》。20世纪80年代初，有感于河南研究书论者乏人，特请天津大学王学仲教授来河南为中青年理论

班讲课，近一个月时间主要讲解董其昌《画禅室随笔》和孙过庭《书谱》。之后逐渐接触其书作，再后读一些有关历史资料，进而了解其人。

倘若不能免俗，排序董其昌之所长，则书论第一，书法第二，人品第三。《画禅室随笔》谈及书法诸多方面，往往一语中的，确有真知灼见。其书法虽不乏好评，在清代康雍之世，专仿香光，盛极一时。但余以为包世臣之"行笔不免空怯，去笔时形偏竭也"、康有为之"局束如辕下驹，蹇怯如三日新妇"论断，皆切中要害。尽管董以"淡境"光照书史，用他的话释之即"质任自然，是之谓淡"，用笔不依循规制，随意所至，把严肃的创作过程切换成一种自娱适意的书写过程，《酒德颂》可见一斑。

据史料载，董其昌晚年退居乡里，大兴土木，与其子沆瀣一气，霸凌一方，深为百姓所恨，乃至群起攻之，将其豪宅化为灰烬。若这些均不失实，董其昌在人们心目中的地位将大打折扣。这是不是后人学董书少的原因之一呢？

八七

张瑞图 《行草七律诗》

【简介】 张瑞图（1570—1641），字长公，号二水、果亭山人、芥子居士等，筑室白毫庵，称白毫庵道者，泉州晋江（今福建泉州）人。明万历三十五年（1607）进士，历任户部尚书、武英殿大学士、太子太师、中极殿大学士、左柱国、吏部尚书，后因魏忠贤"逆案"而"坐赎徙为民"。其工书法，善山水，与邢侗、米万钟、董其昌齐名，时称"邢张米董"。其书法结体、章法标新立异，在书法艺术形式美上有独到的贡献，是明代书法革新的重要代表人物。

《行草七律诗》钤"张瑞图印"白文印、"文章学士"朱文印。释文曰："秋杪名园爽气增，沧池倒映碧山层。闲情一任乾坤老，逸兴应随水月澄。酒后清狂容贺监，风前长

啸有孙登。夜阑试拂归来袂，玉露瀼瀼绊绿藤。果亭山人瑞图。"

【集评】　［清］倪后瞻《倪氏杂著笔法》：其书从"二王"草书体一变，斩方有折无转，一切圆体都皆删削，望之即知为二水，然亦从结构处见之，笔法则未也。

［清］梁巘《评书帖》：张瑞图得执笔法，用力劲健，然一意横撑，少含蓄静穆之意，其品不贵。

［清］梁巘《承晋斋积闻录》：张二水书，圆处悉作方势，有折无转，于古法为一变。

［清］秦祖永《桐阴论画》：瑞图书法奇逸，钟、王之外，另辟蹊径。

［清］郑孝胥《海藏楼诗集》：生祠谁书碑，二水败以字。其书颇精熟，实则有习气。岂不劲且巧，所乏萧散味。竖眉复弩目，俗笔在刻意。

［现当代］张宗祥《书学源流论》：解散北碑以为行、草，结体非六朝，用笔之法则师六朝。

［现当代］马宗霍《书林藻鉴》：二水行草俱遒峭，盖从章隶中来。

［现当代］钟明善《中国书法简史》：他的书法作品用笔多露锋，转换笔多用折，呈三角形交叉。虽不像折钗之圆劲，却有跳荡之姿。结体遒紧，且多促下。

【题识】　在构成书法诸元素中，张瑞图深得其中三昧，在同时代书家中标新立异，别具奇崛之态。其用笔峻爽轻提，结体险怪新奇，章法

空灵清疏，梦幻多变，"天马行空而步骤不凡"，观之令人兴叹。张瑞图是晚明时期具有创造性的书法家之一，所开创之审美模式对后世不无启迪。

就书法史而言，断断少不得这么一个"异格"或"别格"的存在。看他的《行草七律诗》，与前人书风迥然不同，追求生拗奇趣、纵横凌厉、轻捷俊爽意境之美。与徐渭的狂乃至野、狼藉散乱相比，张瑞图于放纵中仍保持着对于基本书写要素的遵循。故而"奇逸"的张瑞图和张瑞图的"奇逸"，在当代书家中有广泛接受度也就不足为怪了。

张瑞图官职及名望明显高于同时期书法家，在安邦治国中无甚作为，而在书法艺术上却颇有建树。张氏题碑迎合佞臣而为后世所诟病，进而殃及其书而有贬抑之声。艺术作品是由学养、性情和当时心境的叠加完成，过多除此之外的评论似乎没有太大意义。中国书法虽然与书者人格有着某种联系，但并不绝对，而以汉字为载体的高度人文化的精神产品，也只有人文修养深厚者才能创造。

八八

黄道周
《行草六言诗》

【简介】　　黄道周（1585—1646），初名螭若，字玄度、幼玄、幼平，号石斋、石道人，漳浦（今属福建）人，明熹宗天启二年（1622）进士，官至礼部尚书，率军抗清兵败婺源，被俘就义于金陵。黄道周人格耿直刚毅，其书法亦雄强磅礴，豪放瑰丽，与倪元璐、王铎合称"明末三大家"。

　　《行草六言诗》纸本洒金笺，现藏于上海博物馆。释文曰："已挂珊瑚铁网，休穿明月骊珠。颗粒来辞喜雀，须眸涸得虾鱼。黄道周。"

【集评】　　［清］宋荦《漫堂书画跋》：石斋先生楷法尤精……意气密丽，如飞鸿舞鹤，令人叫绝。

　　［清］秦祖永《桐阴论画》：行草居多，笔意离奇

妙，深得"二王"神髓。

[清]何绍基《东洲草堂书论钞》：石斋先生书，于精熟中出生辣，根矩晋法兼涉魏、齐，非文、董辈所能及。

[现当代]张宗祥《书学源流论》：明之季世，异军特起者，得二人焉：一为黄石斋，肆力章草，腕底盖无晋、唐，何论宋、元。

[现当代]沙孟海《近三百年的书学》：他对于书法，要在"二王"以外另辟一条路径出来。他大约看厌了千余年来陈陈相因的字体，所以会发这个弘愿……黄道周便大胆地去远师钟繇，再参入索靖的草法。波磔多，停蓄少；方笔多，圆笔少。所以他的真书，如断崖峭壁，土花斑驳；他的草书，如急湍下流，被咽危石。前此书家，怕没有这个奇景罢。

【题识】　书艺似乎只是其做学问之余事。但由于其学养深厚，也建造起属于自己的"书法大厦"，书风精致婉丽，为世人所重。黄道周书法之精妙缘于其学识与修养，于笔墨上转师多益。至于称其"深得'二王'神髓"，直追魏晋，似乎有些言过其实。以《行草六言诗》为证，用笔瘦硬绵劲，字形各异，参差错落，又逸态飞腾，称其为有作为的书家较为确切。

　　一个书家起码要具有"大智小技"，既要有广阔的视野及宏观把控，又必须时时注意各种

细节的修炼和巧妙应用。"创作"一词，重点在创，唯创、唯新、唯美、唯自然。黄道周书法之创、新、美、自然各占几何？

【简介】　　王铎（1592—1652），字觉斯，号十樵、嵩樵、痴庵、痴仙道人，别署烟潭渔叟，河南孟津人。与黄道周、倪元璐同为明天启二年（1622）进士，累擢礼部尚书、官弘文院学士，清顺治九年（1652）病逝故里，谥"文安"。书法四体皆精，或被称为"神笔王铎"。与董其昌并称"南董北王"，其书法在日本有广泛影响。

《忆过中条山语》书于明崇祯十二年（1639），通篇笔墨酣畅，欹侧生姿，展现了王铎行书独特的艺术魅力。现藏于山西省博物院。释文曰："予年十八岁过中条至河东书院，忆登高远望尧封，多葱郁之气。今齿渐臻知非，觌吾乡太峰，眉宇带中条烟霞之意，勉而书此，岂非非之为欤。己

卯洪洞王铎。"

【集评】　　[明]龚鼎孳《〈拟山园帖〉题跋》：文安公书法妙天下，真得晋人三昧，寸缣尺蹏，海内宝之如拱璧。

[明]张凤翔《王文安公墓表》：书追二王，四种皆入堂奥。高丽异域，多有乞公片纸珍如玉者。

[明]倪后瞻《倪氏杂著笔法》：觉斯字一味用力，彼必误认铁画银钩诸法，所以魔气甚大。

[清]黄道周《黄漳浦集》：行草近推王觉斯，觉斯方盛年，看其五十自化如欲，骨力嶙峋，筋肉辅茂，俯仰操纵，俱不由人。扶蔡掩苏，望王逾羊，宜无如倪鸿宝者，但今肘力正掉，著气太浑，人从未解其妙耳。

[清]戴明皋《〈王铎草书诗卷〉跋》：元章狂草尤讲法，觉斯则全讲势，魏晋之风轨扫地矣，然风樯阵马，殊快人意，魄力之大，非赵、董辈所能及也。

[清]吴德璇《初月楼论书随笔》：王觉斯人品颓丧，而作字居然有北宋大家之风，岂得以其人而废之。

[清]康有为《广艺舟双楫》：宋人讲意态，故行草甚工，米书得之；后世能学之者，惟王觉斯耳。

[现当代]马宗霍《霋岳楼笔谈》：明人草书，无不纵笔以取势者，觉斯则纵而能敛，故不极势而势若不尽，非力有余者，未易语此。

[现当代]林散之《跋〈王觉斯草书诗卷〉》：觉斯书法，出于大王，而浸淫李北海，自唐怀素后第一人，非思翁、枝山辈所能抗手。

【题识】　在中国书法史上，像王铎这样几百年一直争议不断的人物，可谓特殊之个案。对于围绕王铎之争议，不再多说，艺术角度所关注的是作品。

书法创作是独特的精神创造活动，书家人格和心理世界的复杂性、矛盾性、丰富性，决定了书法家个体与其创造的书法作品之间的复杂关系。一件作品是纯粹精神的，而创作作品的人却是现实的。

王铎云"予书独崇羲献"，然观其行草书给人之印象，似乎唐宋风范远较魏晋风韵为多。尽管他也临习了不少"二王"法帖，但"颠张醉素"及米芾的影子在他的笔下也不时闪现，多种营养的吸收形成了其与"二王"不同的书法意象——雄强美。通篇奇正相生，变化多端，枯润互映，疾涩并重，达到了纵横捭阖、伟岸恣肆的境界。

"书如其人"之说，经历代论者不断引用演绎强化，已成为书法评论的重要组成部分。由于王铎的政治际遇，其书法曾长期被冷落。发生在王铎身上的争论，其实也是对历史人物及其艺术的严峻挑战。幸运的是，改革开放以

来，王铎书风曾成为一个时期的创作主流，市场价值也节节攀升。日本关西以村上三岛为首的"王铎显彰会"，数十年尊尚推崇王铎则起到推波助澜的作用。

哲学家荣格说："不是歌德创造了《浮士德》，而是《浮士德》创造了歌德。"《浮士德》除了作为一种象征，还能是什么呢？深刻理解荣格的思想，似乎为我们面临的一些问题，提供了新的思考角度。

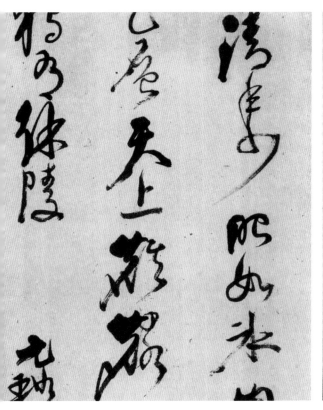
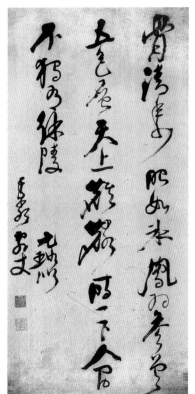

九〇

倪元璐《赠李秀才》

【简介】　倪元璐（1594—1644），字玉汝，号鸿宝、园客，浙江上虞人，明天启二年（1622）进士，官至礼部尚书、翰林院学士。其为人刚正忠义，崇祯末年李自成攻陷京师时以身殉国。书法得力于王右军、颜鲁公和苏东坡，后人谓其书法有"笔奇""字奇""格奇"和"势足""意足""韵足"的风格特征。

　　《赠李秀才》是倪元璐奇崛书风的代表作，现藏于故宫博物院。释文曰："骨清年少眼如冰，凤羽参差五色层。天上麒麟时一下，人间不独有徐陵。元璐似千岩辞丈。"

【集评】 [明] 黄道周《书秦华玉镌诸楷法后》：同年中倪鸿宝笔法深古，遂能兼撮子瞻、逸少之长。如剑客龙天，时成花女，要非时妆所貌，过数十年必与王、苏并宝当世，但恐鄙屑不为之耳。

[明] 倪后瞻《倪氏杂著笔法》：倪鸿宝书，一笔不肯学古人，只欲自出新意，锋棱四露，仄逼复叠，见者惊叫奇绝。方之历代书家，真天开丛蚕一线矣。

[清] 康有为《广艺舟双楫》：明人无不能行书者，倪鸿宝新理异态尤多。

[清] 吴德璇《初月楼论书随笔》：明人中学鲁公者，无过倪文正。

[清] 秦祖永《桐阴论画》：书法灵秀神妙……行草尤极超妙。

【题识】 明代书作以行楷居多，而楷书多以纤巧秀丽为美。至永乐、正统年间"台阁体"成为书坛正统，以姿媚匀整为工，号称"博大昌明"，于实用则可，于艺术则无情趣可言。倪元璐则不同，其书风是对三百年风格趋同之反叛，是对个人性情之高度张扬。倪元璐之书作傲骨凛然，狂放奔逸，不斤斤于点画的工拙，而是大胆落笔，果敢而不草率，重拙而不粗俗。昔日用纸单一，明则形式多样，浓墨渴笔，呈现出生涩、苍劲之美。倪乃当时有此元

素为数不多之书家。

　　倪元璐主张："至于今天下之慧人才士，如知心灵无涯，搜之愈出，相与各呈其奇，而互穷其变，然后人人有一段真面目，溢于楮笔之间。"他还提出："以意役法，不以法役意。"由此观之，倪元璐重视个人书风之建立，实乃直指书法之终极。

　　"晓上上方高处立，路人羡我此时身。白云向我头上过，我更羡他云路人。"古来圣者，见贤思齐，还是向上比为好。

九一
———
傅山《右军大醉诗》

【简介】　　傅山（1607—1684），初名鼎臣，入清后改名真山，字青竹、青主，号石道人、朱衣道人、观化翁等，山西阳曲（今山西太原）人，明清之际的思想家、书法家、画家，博学通达，富藏金石，善草法精篆刻，或曰"清初第一写家"，著有《霜红龛集》《荀子评注》等。

　　　　　　绢本《右军大醉诗》为其草书代表作，现藏于南京博物院。释文曰："右军大醉舞蒸豪，颠倒青篱白锦袍。满眼师宜欺老辈，遥遥何处落鸿毛。山。"

【集评】　　［清］顾炎武《广师》：萧然物外，自得天机，吾不如傅青主。

　　　　　　［现当代］马宗霍《霋岳楼笔谈》：青主隶书，论者谓

怪过而近于俗；然草书则宕逸浑脱，可与石斋、觉斯伯仲。

［现当代］郭沫若《〈晋公千古一快〉跋》：傅青主豪迈不羁，脱略蹊径，晚岁作此，真可谓志在千里。

［现当代］邓散木《临池偶得》：傅山的小楷最精，极为古拙，然不多作，一般多以草书应人求索，但他的草书也没有一点尘俗气，外表飘逸内涵倔强，正象他的为人。

［现当代］韩玉涛《中国书学》：挤挤跄跄，自然和鸣，又如风中老藤，摇曳多姿。比起王铎的连绵草来，笔墨更多一层变化。……傅山的连绵草，辉煌壮丽，乃是崇高的艺术品，非浅学所可亲近。

［现当代］陈振濂《傅山论》：傅山的狂草重真性，强调气势，与明代大草如徐渭、王铎等稍相接近，但在磅礴大气上更胜之。

［现当代］胡传海《傅山书法中的线、圈、意、变、杂》：……“傅山圈”之恶习，打破了传统中实中求虚，虚中见实的美学定则，坐陷太实太黑之弊。

【题识】　傅山为明代遗民，坚不仕清，论者多盛赞其民族气节。傅山“四毋四宁”之主张“书宁拙毋巧，宁丑毋媚，宁支离毋轻滑，宁真率毋安排”，是其强调的书法审美原则。由此想到近代章草大家谢瑞阶先生轶事。一青年向谢老讨教写好字之“秘方”，谢老说无，如若有，必将其制成针剂，注射一针，立见成效，

不就都成书法家了吗！谢老之言，令讨教者顿悟。而傅山所说，学者却很难实行，因为何时"宁"，何时"毋"，"宁""毋"至何种程度，又有谁能说清道明？青主所谓的"四宁"何尝不是有意"安排"？笔者试想，若换之以"四当"，即"当丑则丑、当媚则媚、当拙则拙、当巧则巧"，则近乎中庸之道。一位现代哲人说："做人话不能说错，床不能睡错，门槛不要踏错，口袋不要摸错。"话粗理不糙，明白易懂易行。

傅山的创作实践与其观点似乎也有相左之处。从书作看，有自己的风格，但隶书与王铎的隶书相仿佛，多用异体字来掩盖其功底之不足，行草书似乎并未体现出"宁"和"毋"之恰当形态。傅山自己看重隶书，世人却重其草书。近代马宗霍说："青主隶书，论者谓怪过而近于俗；然草书则宕逸浑脱，可与石斋、觉斯伯仲。"郭沫若评论傅山七十八岁时墨迹说："豪迈不羁，脱略蹊径，晚岁作此，真可谓志在千里。"余以为郭沫若先生评价公允。

九二　何绍基《咏落花七律十五章》

【简介】　　何绍基（1799—1873），字子贞，号东洲、东洲居士、蝯
叟、臂翁。湖南道州（今道县）人，清道光十六年（1836）
进士。其精通金石书画，初习颜体，后博习北碑，上溯汉魏
碑版，杂糅篆隶笔意，熔诸体于一炉。何绍基此卷书于清同
治四年（1865），内容为抄录袁枚小仓山房稿《咏落花七律
十五章》，是其晚年成熟的行书风格的代表作之一。

【集评】　　　［清］杨守敬《学书迩言》：何子贞以颜书为宗，其行
草如天花乱坠，不可捉摹。

　　　　［清］郑孝胥《海藏书法抉微》：石庵号蕴藉，堆墨
作狡狯。未若何道州，斫阵不挂铠。何笔晚苦骄，嵬峩近俗
态。出林喻飞鸟，我意在无碍。

[清] 李祖年《翰墨丛谭》：何子贞书名盖世，人但见晚年所作几于潦草不成字。

[清] 王潜刚《清人书评》：专以《争座》为基础，略加苏长公，或加以篆、隶、小欧阳、《张黑女》。于晋、唐、宋、元、明人行草书，皆未取材，当嘉道盛行训诂之时，其意中已不免有碑帖分门之见。……蝯叟书有真功夫而绝少空灵之气，大概天性倔强，资质非甚聪敏而拼命用功。

[清] 徐珂《清稗类钞》：道州何子贞太史绍基工书，早年仿北魏，得《玄女碑》，宝之，故以名其室。通籍后，始学鲁公，悬腕作藏锋书，日课五百字，大如碗，横及篆隶。晚更好摹率更，故其书沈雄而峭拔，行体尤于恣肆中见逸气，往往一行之中，忽而似壮士斗力，筋骨涌现，又如衔杯勒马，意态超然。非精究四体，熟谙八法，无以领其妙也。

[现当代] 马宗霍《霋岳楼笔谈》：晚岁行书多参篆意，纯以神行，人见其纵横欹斜，出乎绳墨之外，实则腕平锋正，蹈乎规矩之中。

【题识】 何绍基乃我喜欢的书家之一。21世纪之初，应友人之约，赴其故居参观，不意是处竟无人管理修缮，污浊之水横流，些许空地为农民晒粮占用，四壁斑驳，仅毫无生气之故居匾额，诉说此乃何人何地，破败之景象令人唏嘘。

我之所以喜欢何绍基，是因其学颜懂颜，

又能出颜，先合而后离，之后融入个人审美追求，从而创造了鲜明的个人风格。

何绍基用"回腕高悬"执笔法，五指对胸，右臂回环，状如挽弓。此种执笔法虽不合常理，但何绍基乐此不疲，因为他坚信执笔奇字亦不俗。余曾到日本考察书法教育，东京一所以书道闻名的小学，一班二十几个学生，执笔姿势五花八门，绝少相同者。询问得知，书法教师对于执笔姿势并不作统一要求，而是由学生怎么方便怎么来。由此想到执笔有法，却没有必要定法，当因人而异。对何绍基之执笔，真不必在意，其创作道路值得我们深思借鉴。

"蝯叟字千古"的美誉，何绍基足以当之。

康有为《游莲花石公园》

【简介】　　　康有为（1858—1927），原名祖诒，字广厦，号长素、明夷、更生、西樵山人、游存叟、天游化人，广东南海（今佛山市南海区）人，人称康南海。近代著名政治家、思想家、书法家和学者，后世对其褒贬不一。

　　行书《游莲花石公园》为康有为六十六岁游北戴河所作。释文曰："万里波澜拍岸边，五云楼阁倚山巅。天开图画成乐土，人住蓬莱似列仙。暮卷涛声看海浴，朝飞霞翠挹山妍。东山月出西山雨，士女娇游化乐天。癸亥四月，游北戴河偕叔玑婿同游写与。康有为。"书作游手恣意，笔墨浓重，燥润相杂，为康氏典型的笔墨特征。

【集评】　　　［现当代］张宗祥《论书绝句》：广列碑名续艺舟，杂

糅书体误时流。平生学艺皆庞乱，似听邹生说九州。

[现当代] 马宗霍《书林藻鉴》：南海于书学甚深，所著《广艺舟双楫》颇多精论。其书盖纯从朴拙取镜者，故能洗涤凡庸，独标风格，然肆而不蓄，矜而益张，不如其言之善也。（符铸语）

[现当代] 马宗霍《霋岳楼笔谈》：南海书结想在六朝中脱化成一面目，大抵主于《石门铭》，而以《经石峪六十人造像》及《云峰山石刻》诸种参之。然误法安吴，运指而不运腕，专讲提顿，忽于转折，蹂锋泼墨，以蓬累为妍，未可语于醇而后肆也。

[现当代] 丁文隽《书法精论》：长素书气象雄伟，局势宽博，愈大愈妙。

[现当代] 沙孟海《清代书法概说》：康有为本人书迹，题榜大字，大气磅礴，最为绝诣。

[现当代] 陈振濂《现代中国书法史》：注重表面的形，且笔势连带较为勉强，故显得拖泥带水，有欠洁净肯定。

【题识】　康有为向来自视甚高，睥睨众人，自号长素，盖谓其学问长于素王孔子也。甲午会试，题为"达巷党人曰：'大哉孔子。'"而康有为结尾写道："夫孔子大矣，孰知万世之后复有大于孔子者哉？"据传阅卷者咋舌弃去。翁同龢尝对光绪曰："康之才胜臣百倍。"翁固自谦有雅量，亦见康有为确有异人禀赋。《康

南海自编年谱》记述光绪十四年（1888）"乃
发愤上书万言，极言时危，请及时变法"，
"朝士大夫攻之"。朋友劝其勿言国事，宜以
金石陶遣，康有为乃"尽观京师藏家金石凡数
千种，自光绪十三年以前者，略睹之矣。"所
著《广艺舟双楫》，当其政治抱负屈抑无奈之
时，论书亦有狂纵之想。所论"魏碑十美"大
有"尽善尽美"派头，开启中国书法进入"尊
碑"时代，清代金石考据之学至此完成了碑学
理论构建。

细审南海行草书，随机生发，拖笔蛇行，
逶迤连绵，燥润互见，不可以传统笔法、结字
法度究其源。其字不在技法之工，而在意态之
奇崛，规模北碑造型趣味，实草创一格，而难
就经典而论高原抑或高峰之作。

由康有为的言行我想起了当今流行的"登
月魔咒"。当从遥远的太空观看我们赖以生存
的地球时，我们会谦卑地面对世界，认识到自己
的渺小，从而正确面对自己的人生，认识到切不
可因为些许引人关注的闪耀时刻，而脱离自己的
行进轨道。要懂得如何归零，继续前行。

九四 于右任《黄庭坚〈题郑防画夹〉》 ≫

惠崇烟雨归雁坐我潇湘洞庭
欲唤扁舟归去故人言是丹青
黄庭坚题郑防画夹

于右任

【简介】　　　　于右任（1879—1964），原名伯循，字诱人，谐音"右
任"，别署骚心、髯翁，晚年自号太平老人，陕西三原县
人，近现代政治家、教育家、书法家、诗人，与吴宓、张季
鸾并称为"关学"余脉，与谭延闿、胡汉民、吴稚晖并称
"民国四大书法家"。

于右任所作《黄庭坚〈题郑防画夹〉》，通篇酣畅淋
漓，散脱自由，展示了其草书的独特风貌。

【集评】　　　　［现当代］王学仲《中国近代之书法·序》：于书的优
势仍在行书，其草书很有风神，但觉绵软乏骨，不如他的行
书洞达劲健，葆有六朝之真意在。

［现当代］钟明善《于右任草书艺术概说》：为了草书

结体美，他分析前代草书，找出了不美的原因，提出了美的法则，要求"忌交""忌触""忌眼多""忌平行"。"四忌"体现了于先生在结法上追求"简净""险奇"的审美意识。

[现当代] 杨谔《书法问答》：他的草书不如其楷、行书。他的草书失于"标准化"，后来学于体草书的，只知依样画葫芦，根本不知其变化之所从来，流弊不轻。他自己也有把草书简单化的倾向，只作表意的符号，而忘了书法更应是表情的符号。他的魏体楷、行书均了不得，尤其是魏体行书、行楷书，真是得魏碑神髓，并用新的形式给以发扬光大了。

[现当代] 赵发潜《魏碑的笔法写碑志》：在结字方法上，于先生首先取法北魏碑刻文字严谨扁方的体势，建立了平正的骨干，然后放纵变化，似斜反正，以气贯、神足、结法奇险取胜。

【题识】　　于右任先生行书深得北碑精华，且不失帖学行笔韵律，引碑入行成就瞩目，自成一家。存世作品众多，以慷慨书赠为乐事，信手所书之作品不无可观之处，臻于心手双畅境界。草书简约，切实践行其"标准草书"之"易识、易写、准确、美丽"思想。

姑且不论其倡导"标准草书"之初衷，一切艺术只要标准化，必然失去创造力，尽管不

乏后来者极力造势，终究难成气候。"打铁没样，边打边像"，铁匠落锤没有预期效果，在打造过程中不断调整落锤力度、位置，逐渐成形。为人处世、治学从艺也大致如此，在实践中不断提高认知，不断修正，最后成为顶尖高手。当然，以"标准草书"为旗号，行弘扬光大草书之实，则另当别论。

据彼三原旧友言，于氏作书时有客至，寒暄而笔不止，甚至间有三两字不看，信手写成而无支离之感，足见其精于体势之宏观把控，熟稔线条之分布法则。所总结之"忌交""忌触""忌眼多""忌平行"原则，可谓胸有成竹故而行笔无滞。其《写字歌》中说："起笔不停滞，落笔不作势，纯任自然，自迅速，自轻快，自美丽，吾有志焉而未逮。"学书者必得心法方能有所成就。

于右任先生胸襟豁达，凛然正气，北方雄强质朴之特质与其书风相契合，亦成功之重要因素。如何使情性与书法精神一致，需学书者毕生揣摩。《二十四诗品》审美风格在焉，"量化"观之，必有合于己者。选心仪法帖范本，时时磨砺，或可有成而免于白首虚度之叹。

九五
李叔同 《无量心铭》

视人之恶猶己之恶视己之恶猶人
之恶猛省力除无令愧怍法界众
三毒除彼我同歸无上覺
丁丑四月
沙門一音

【简介】 李叔同（1880—1942），俗姓李，又名李息霜、李岸、李文涛等，幼名成蹊，学名广侯，别号漱筒，晚号晚晴老人。1918年出家，著名高僧，法名演音，号弘一，被尊称为"弘一法师"，佛门弟子将之奉为律宗第十一代世祖，同时又是著名音乐家、美术教育家、书法家、戏剧活动家。

　　弘一法师所书《无量心铭》结字修长，瘦硬挺拔，内敛含蓄，字距、行距疏朗，透露出明静超凡、雅逸恬淡的清新气象，体现了其行书独特的审美趣味。

【集评】 ［现当代］李叔同《书信选·二》：朽人于写字时，皆依西洋画图案之原则，竭力配置调和全纸面之形状。于常人所注意之字画、笔法、笔力、结构、神韵，及至某碑、某帖

某派，皆一致屏除，决不用心揣摩。故朽人所写之字，应作一张图案画观之，斯可矣。……朽人之字所示者，平淡、恬静、冲逸之致也。

[现当代] 吴昌硕《重读弘一法师手书梵网经诗》：摩挲玉版珍珠字，犹有高风继智昙。

[现当代] 马一浮《华严集联三百手稿跋》：大师书法，得力于《张猛龙碑》，晚岁离尘，刊落锋颖，乃一味恬静，在书家当为逸品。尝谓华亭于书颇得禅悦，如读王右丞诗。今观大师书，精严净妙，乃似宣律文字。盖大师深究律学，于南山、灵芝撰述，皆有阐明。内熏之力，自然流露，非具眼者，未足以知之也。

[现当代] 叶圣陶《弘一法师的书法》：就全幅看，好比一位温良谦恭的君子，不亢不卑，和颜悦色，在那里从容论道。……毫不矜才使气，功夫在笔墨之外，所以越看越有味。

[现当代] 赵发潜《魏碑的笔法写碑志》：他的书法特色，功力之外，极重视章法布局。他工楷写经，动数千字，笔法纯熟，结构严谨，浑然天成。

【题识】　弘一法师的传奇人生，自是绚烂至极复归平淡之典型。出家后，书法之外，尽弃百艺专长，潜心律宗，终成一代高僧。其以禅心营构书法，空灵虚静，简穆奇崛，超尘入净，稚拙乃随机化出，形式感令人目遇不忘。今人也多有剑走偏锋而求取书法趣味者，往往徒见笔致

生拙与精神拘挛。

论者谓庄子思想最具艺术精神，逍遥游乃不拘成法之自由，为艺术最为可贵之品质，学书者对于返璞归真均应有所思悟，以不加巧饰为真为朴，甚至褒扬稚童涂鸦之真理。余以为苏轼所言"渐老渐熟，乃造平淡"为中肯，弘一法师即为世范。

21世纪初，弘一法师所书"放下"二字，仅两平尺之小幅，而西泠印社拍卖会竟拍出400万人民币天价。何以如此？法师书艺为世所重仅是一方面，另一方面在于其所书内容直击当下人们痛点——放不下。"放不下、想不开、看不透、忘不了"，是难有作为、生活纠结之重要原因。弘一法师现身说法，或许是其名垂青史重心所在。

九六 | 林散之《杨凝〈送客入蜀〉》

【简介】　　林散之（1898—1989），名霖、以霖，字散之，笔名左耳、聋叟、江上老人，别署林散耳等，斋名散木山房、江上草堂，江苏江浦（今南京市浦口区）人。其诗书画印俱造诣精深，师从黄宾虹，在笔情墨趣表现上尤为精心，墨色视觉效果细腻丰富。草书独具特色，被称为"散体草书"，有"当代草圣"之誉。

　　《杨凝〈送客入蜀〉》用笔轻重提按挥洒自如，用墨浓淡枯湿跳宕有致，布白疏朗行通气顺，体现了书家鲜明的个性造型特征。释文曰："剑阁迢迢梦想间，行人归路绕梁山。明朝骑马摇鞭去，秋雨槐花子午关。张涛先生雅正。杨凝《入蜀》一首。八十六叟林散耳。"

【集评】　[现当代] 赵朴初《题散之先生书法集》：散翁当代称三绝，书法尤矜屋漏痕。老笔淋漓臻至善，每从实处见虚灵。

[现当代] 启功《季汉章藏作题跋》：散翁先生书学，服膺其乡贤包慎伯之说，深入汉魏而放笔为草，沉着痛快。尝获观临池，悬肘回腕，撮指执管，纵横上下，无不如志，窃效为之不能成字，而先生笔底龙蛇，枯润相发。

[现当代] 王学仲《简论现代中国之书法》：林散之，长于草书，汉诗与书法都很清隽，用笔如游丝袅空，早年师事黄宾虹。

[现当代] 林散之《书法自序》：君之书画，略有才气，不入时畦，唯用笔用墨之法，尚无所知，似从珂罗版学拟而成，模糊凄迷，真意全亏。（黄宾虹语）

[现当代] 朱仁夫《中国现代书法史》：林用褚米笔法，萧散恬淡，中宫凝聚，散而不松，曲尽意态。

【题识】　林散之先生用笔用墨，极为考究，主张"留、圆、平、重、雅"，笔墨之妙，引人入胜。古人有言：点似高山之坠石，撇如陆断犀象之角，竖如万岁枯藤。林氏之笔墨点画，以抽象抑或具象审视俱得其神。

林散之先生画，师从水墨大师黄宾虹，用墨用笔得其精髓，可谓以绘画入于书法乎？书以王羲之、释怀素、王觉斯、董其昌为宗，借

文字而构可象之形，可谓以书法入于绘画乎？究其源，徐渭、王铎诸先贤已用干笔涨墨营造气象，林氏则入于缥缈太虚之境，仙风道骨，衣袂飘飘。此墨法开创了草书艺术新天地，也给后学以启迪。

20世纪70年代初，日本一书道代表团访问中国，周恩来总理接见。其中一代表团成员讲，十年之后中国要向日本学习。周总理深有触动，于是指示赵朴初老牵头组织一批老书家作品在《人民中国》——当时唯一对外刊物上发表。赵老见到林散之先生作品极为推崇，青山杉雨赞颂："草圣遗法在此翁。""十年瘦骨无人问，一朝变肥天下知。"于是林老书名如日中天，被誉为"当代草圣"。人们常说机遇是留给有准备之人的，林老"大器晚成"，看似机缘巧合，实则不然。综观当今全国赛事夺魁者多青年俊彦，有感于斯，故以名家之言警示之，曰"批评之爱"。

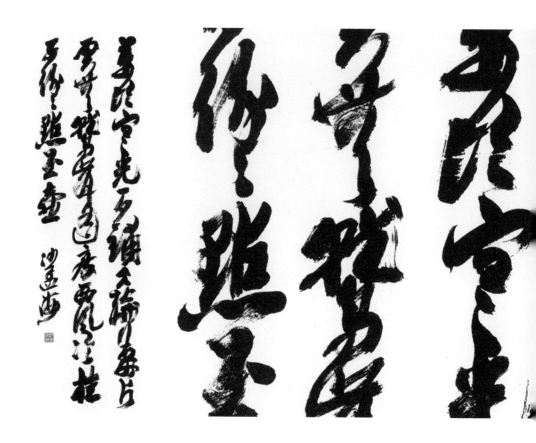

九七 沙孟海 《湖山十景·平湖秋月》

【简介】　　沙孟海（1900—1992），原名文若，字孟海，号石荒、沙邨、兰沙、决明等，别署劳劳亭长，浙江省鄞县塘溪镇沙村（今属宁波市鄞州区）人。中国当代著名书法家、书法理论家、印学家、篆刻家、历史学家和教育家，现代高等书法教育的先驱之一。其最善行草书，尤其善作擘窠大字，被誉为"海内榜书，沙翁第一"。

　　《湖山十景·平湖秋月》是沙孟海行书风格的代表作之一。释文曰："万顷寒光一夕铺，冰轮行处片云无。鹫峰遥度西风冷，桂子纷纷点玉壶。沙孟海。"

【集评】　　［现当代］陈振濂《沙孟海书法篆刻论》：……有意为之强调气势和刻意求全的强调技巧，逐渐地被炉火纯青地信

手拈来所代替。一切犹豫、彷徨和偶有小获的喜悦，被一种更为大气的风度所淹没。

　　［现当代］朱关田《沙孟海书法赏析》：沙孟海的书法，从篆书入手，下逮汉魏碑版，恣意摹习，领略体势。中年后，多作真、行、草书，钟繇、王羲之以外，于欧阳询、颜真卿、苏轼、黄庭坚等用功较深，探综众长，融会贯通，行以己意。晚年错综变化，益见精善，沉雄茂密，自成格局。

　　［现当代］张金梁《高山仰止，丰碑并立》：沙氏用笔外拓，线条凝重，力透纸背，将粗笔浓墨发挥到了极点，结体宽博，章法稳重，如黄钟大吕，气势磅礴。

【题识】　　沙孟海先生大名早有所闻。1977年年初，我拟组稿出版《现代书法选》，给沙老的邀请函发出后不久，便收到了先生惠寄的毛泽东词条幅《十六字令一首》："山，倒海翻江卷巨澜，惊回首，离天三尺三。"给我的印象是"黑""粗""壮"，像用刷子写的一样，点画似无提按变化，心想这就是大家书法呀！我始终恪守一个信条，对任何书家从不妄加贬损，坚信只要多数人认可的能流传下来的书作必有其过人之处，只是自己看不出或认识不到而已。之后心里有了，眼里自然多了；见得多了，逐渐体会到沙孟海先生的不同寻

常之处。

书家俱知大字最难构架，绝非小字之依样放大。沙孟海先生以榜书独步书坛，有"气吞六合，纵横八极"之势。细审则点画精到，笔未到而意至，信手挥洒，云烟升腾，郁勃飞动，气势恢宏。其恣肆磅礴之书风，由篆、隶及汉魏碑版意趣升华而成，崇尚朴拙，养浩然之气而以笔墨直抒胸臆。

俗话说，退三步看油画，方能看出其中奥妙。观沙孟海先生之书作，不妨以看油画之法试之。

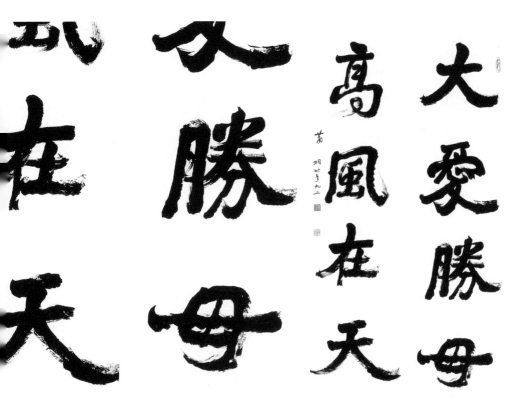

九八　萧娴《『大爱高风』联》

【简介】　　　萧娴（1902—1997），字稚秋，笔名蜕阁，别署枕琴室主，贵州贵阳人。当代著名的女书法家，与胡小石、林散之、高二适并称"金陵四大家"。善作擘窠大字，师从康有为，学书从篆隶入手，植根《散氏盘》《石鼓文》《石门颂》《石门铭》（"三石一盘"）。

　　　　　　　行书《"大爱高风"联》为其九十二岁时所作，点画纵横驰骋，气势豪迈，传承康书衣钵，视觉印象强烈夺目。

【集评】　　　[现当代] 林岫《当代中日著名女书家作品精选》：其书以"三石"（石鼓文、石门颂、石门铭）为宗，有古朴率真、险峻舒朗的特点。

　　　　　　　[现当代] 白锐《当代书法现象索解》：萧老深得"三

石一盘"堂奥，上承篆籀，下启楷行，将三者融会贯通，逐渐形成自己的风貌。

［现当代］陈振濂《现代中国书法史》：笔势开张跌宕，运笔抑扬而有舒畅之致。……线条圆润的基础上增加顿笔方笔，造成对比之势，对线条内力的美也较胜乃师一筹。学碑特别是学汉、魏晋，或失之枯梗，或失之浮躁，萧娴书法则能避此败象，虽雄强奇肆而有内敛精警之意。而她在结构上追求敧正相生，左揖右让之态，收缩中宫，以平宽之形对紧凑之趣，更是康有为的拖沓所不能比拟的。

【题识】

萧娴取蜕阁为号，意即"退出闺阁"，观其书法全然大丈夫气概，可谓名副其实。康有为赞云："笄女萧娴写《散盘》，雄深苍浑此才难。应惊长老咸避舍，卫管重来主坫坛。"即拜康有为为师，书风亦深受康氏影响。晚年自述："我幼承家学，随父萧铁珊（秩宗）学书，先临邓石如篆书，后习《散氏盘》《石鼓文》等铭文，于《史晨》《张迁》《华山》《郑文公》等汉魏碑刻亦时有旁涉。"金石碑版之苍茫粗犷，为其书法之灵魂和意趣所在。她说："'三石'之于我，就是全凭爱好，逐渐形成。事前未订计划，事初未发宏愿，只是数十年间于碑帖海洋的反复出没中，我捕捉了

它们，它们征服了我，如此而已。"

　　明代陈继儒在《太平清话》中列出了东方文化中的"通灵"时间，其中诸如焚香、试茶、洗砚、校书、听雨、对话、看山、临帖等等，不一而足。这些俱是一人独乐，沉静思索，终有一日得悟妙理。我想萧娴那个时代，即令"退出闺阁"，通灵时间较之今日仍不可同日而语，以天资聪慧，故在付出大量心血汗水之后，顺其自然而静待花开。

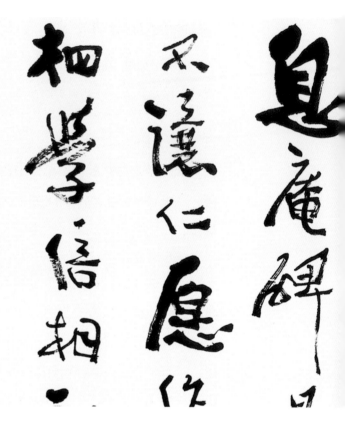

九九 费新我《郭沫若〈少林寺息庵碑诗〉》

【简介】　　费新我（1903—1992），原名省吾，字立千，号立斋，浙江湖州人。书法以楷、行、隶书为多见，尤以行草为胜。其一生勤勉，孜孜以书画，以"岁月如流，不断新我"自勉，壮岁因右腕患疾改左手执笔，自署"新我左笔"。出版有《楷书初阶》《怎样画铅笔画》《怎样画图案》《毛主席诗词行书字帖》《鲁迅诗歌行书帖》《费新我书法集》等。

　　《郭沫若〈少林寺息庵碑诗〉》为费新我晚年成熟行书佳作之一。通篇行云流水，跌宕有致，转承启合泯然无迹。

【集评】　　［现当代］王学仲《简论现代中国之书法》：横拖取势，别有意趣。

　　［现当代］启功《诗赞费新我》：新翁费老先生左笔书

古朴潇洒，有高西园不能及处，至可宝也。

[现当代] 沈鹏《石鼓歌长卷题跋》：费老左笔，天下所重，是卷凝重奔放，纵横捭阖。

[现当代] 叶鹏飞《论费新我先生书法的书史意义》：费新我先生的用笔也很有特色，其线条坚挺硬朗中饱含韧性，尤其是左右舒展的笔画，如同打太极拳，到尾部都有蓄势，形成向内的收力和向外张力，成为他最明显的用笔特征。

[现当代] 吴振锋《"新我左笔"及其审美风格的重构》：在费氏行草作品中，纵向取流宕奇崛之势，横向则又矫毅奔突，腾挪趋避，大小参差，跌宕肆恣，具有强烈的刺激感官的视觉效果。

[现当代] 朱以撒《陌生的美感——以〈我来了〉为例》：如果说汉字的笔画以右手表现，顺应的手势多，书写起来也美观畅达，而以左手书，用笔的行迹中则顿挫的多，摩擦的多，转折直截的多，流畅圆转的少。相比于右手的顺势运动，左手书更多是逆势，有逆水行舟之势，故摩擦力强，涩势重。笔画转换过程圆少方多，显出与右手转弯所不同的"拐"的痕迹，亦显得坚硬、荒率，如刀斧斫柴，力在其里。

[现当代] 费之雄《新我之路》：他从唐入手，追溯南北朝，秦篆汉隶，沉浸在书潮墨海之中，读临习研多管齐下。他听人劝说，写六朝造像、章草、杨少师、漆书、沈寐叟可以充分发挥左书的特点，学汉魏取其骨架，学造像取其气质，学晋唐取其神韵，学宋人取其意态。

【题识】　　先师费新我先生以书法创新赢得业界尊敬推崇，早在20世纪80年代初即赴日举办个人书法展，闻名遐迩。日本书道大家村上三岛称："费新我先生不仅是一位艺术家，而且是一位哲学家，一位有志之士。"启功先生十年之间曾两次题诗赞曰："秀逸天成郑遂昌，胶西金铁共林翔，新翁左臂新生面，草势分情韵更长。""烂漫天真郑板桥，新翁继响笔萧萧。天惊石破西园后，左腕如山不可摇。"这在近现代书法史上是鲜见的。沈鹏先生也给以极高评价，他在《石鼓歌长卷题跋》中写道："费老左笔，天下所重，是卷凝重奔放，纵横捭阖。"

费老从早年习帖到晚年习碑，从传统到现代，从右手到左手，以"六我辞"为导向，笔墨氤氲，入古出新，自成一格。书风由"顺、熟、巧、正"入"逆、生、拙、奇"，达到了"巧拙互用，拙茂巧稳，逆中有顺，似奇反正"的艺术境界。

费老左手书实属无奈，落款"左笔"亦直抒胸臆。近年偶有所传怪诞濡墨及左笔者，止

增笑耳。倘若不刻意哗众取宠，不论左手或右手，只要水平高业内认可就好。

吾从师十又六年，耳濡目染影响至深，尝揣摩其落墨布势妙处，援引生发，窃以为戚戚相合。然论先生从艺成就余远不能及。

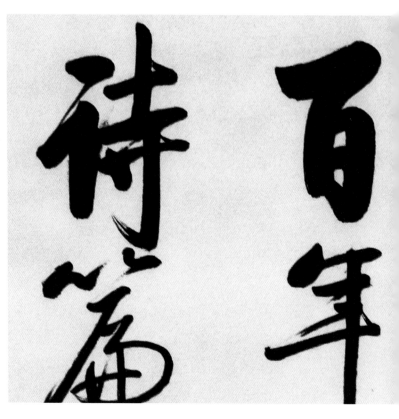

启功《励耘师遗句》

一〇〇

【简介】 　　启功（1912—2005），字元白，又作元伯，号苑北居士，清皇室后裔。启功为当代极负盛名的书画家、教育家、鉴定家，精于古文诗词，著述有《古代字体论稿》《启功丛稿》《论书绝句百首》等。

　　　　启功先生八十岁所书《励耘师遗句》笔墨氤氲，气势磅礴，提按果敢，以劲健线条表现出强烈的对比效果，是具有成熟笔墨特征和个性风格的代表作品。释文曰："百年史学推瓯北，万首诗篇爱剑南。励耘师遗句，壬申秋九月，启功。"

【集评】 　　　［现当代］杨吉平《中国书法100年（1900—2000）》：启功先生的书法，行笔自然，恪守中锋，虽然点画纤细，而

圆润刚健，得晋唐人神韵，是对帖学的继承与发展，是20世纪文人书法的典范。在碑学占主导地位的20世纪，能有如此定力，说明了他对中国文化深入精髓的研究与理解。

［现当代］尉天池《启功书法试论》：启功先生的行书，包括行草书，用笔流丽清和、映带灵动、穿插精巧。特别是在结体内部点画密集处，以游丝映带、细笔穿插而形成的精致、微妙、奇巧的布白，使得密处响亮而空灵。于小处致精微、见神理，是包括行书在内的臻于高境界不可或缺的重要因素。这笔墨技巧的妙用，究其源，是书法美学理念的体现。启功先生的行书，能经得起我们微察细品，百看不厌，并且常看常新、时有心得，就是其书法美学理念带动技法表现、丰富艺术内涵、形成艺术特色的结果。

［现当代］李一《谈启功的书法艺术》：他的行草以赵孟頫、董其昌筑基，特点是用笔爽利挺劲、不缠绵，结体修长，中宫紧凑，四面舒展。他在书法上有个著名理论就是"黄金律"，其核心的观念就是要使书法在实用的基础上达到视觉的美观。在结构和用笔两者之间，更注重结构，正如他在诗中所说："用笔何如结字难，纵横聚散最相关。一从证得黄金律，顿觉全牛骨隙宽。"

［现当代］［日本］荒金大琳《启功先生与俯仰法》：启功先生的作品不但整齐优美，而且柔和浑厚，时代在不断地变化，这样的作品风格是一种在时代不断地变化中永恒不变的造型，俯仰法的存在确实说明了这一点。俯仰法是启功先生作品中的一种基本笔法，而如果没有俯仰法的话，就说明不出启功先生的书法品格。

【题识】　　启功先生是当代少有争议的书坛大家，博学广识，成果丰富，人格之魅力鲜有其匹。2014年河南人民出版社出版《启功图传》，应侯刚先生之约为其题词。区区数言要概括启功先生毕生成就，难矣。最后写了"书画巨擘，诗文大家"八字交卷，相关同志电告尚好。

　　启功先生书法雅俗共赏，清朗劲挺，秀美温润，中正谦和，一如人格，光明磊落，不事浮华，当是最为"接地气"的作品。线质凝练洁净，字体亭亭玉立，轻重合宜，端正不阿，似乎只抽取传统书法中最"骨感"内核，所谓"八面出锋"等笔法技巧，均视为末事。

　　启功先生善行草、楷及草书，以行书为最。我特喜欢其《启功论书绝句百首》小字行书。论者少有提及，盖为大字所掩，诚为憾事。20世纪90年代，曾有人称先生之书为"馆阁体"，先生以调侃笑纳。试看今日四海之内，有几人能臻此者？

　　启功先生一代大家，处事方式也非同寻常。如拿仿他的赝品请其鉴定时，他说："凡写得好的都是伪作，不好的是我的作品。"

面对作假猖獗，他又说："我不打假。"当年鲁迅曾听到有人在家乡冒充本人，也只是让友人加以规劝后草草了事。还传启功先生曾说："不应该搞书法专业，更不应该设立硕士、博士学位，把字写好是读书人的本分。"我们切不可把此作为启功先生真情之表达，只能视其为特定情况下的"言不由衷"而已。

　　余受启老雨露多矣。我在家乡的艺术馆馆名，及即将出版的书法作品集题签，据启老身边的工作人员讲，从时间和书写用笔推断，应为启老绝笔。见字思人，感慨多矣。

附录

临帖展览统计

篆书临摹统计表

	秦汉印	西周金文	石鼓文	吴昌硕	散氏盘	秦始皇诏版	甲骨文	中山王器铭	吴让之	毛公鼎	邓石如	楚简	峄山刻石	泰山刻石	钟鼎文	会稽刻石	虢季子白盘	龙山里耶简牍	周颂敦铭	墙盘	秦诏权	王福庵金文	吴俊卿	里耶简	齐白石	焦智勤	新莽嘉量	徐无闻	李阳冰	黄牧甫印	西周金文九年卫鼎	赵之谦	战国中山王璺鼎	清胡澍	大盂鼎	静簋	金梁墨迹
国际临书	8	3	4	2	4	4	2	1		2					1	1	1	2																			1
南京首届	10	1	4	4	1		1	2	1								1		1			1	1	1	1	1											
南京青年	3	3		1																					1	1											
四川首届	22	1		3	1		4	1		1		2			1																		1	1	1		
天津市第二届	8	1	2	1	1	1		1	1			1			1															1	1	1	1	1	1	1	
汇总	43	13	10	10	9	7	6	3	3	3		2			2	2	2		1			1	1	1	1	1				1	1	1	1	1	1	1	1

隶书临摹统计表

	张迁	石门颂	曹全	礼器	武威汉简	鲜于璜	金农	西狭颂	东汉封龙山颂	乙瑛	好大王碑	伊秉绶	马王堆帛书	杨淮表记	秦简	广武将军碑	褒斜道刻石	华山庙碑	东牌楼后汉简	汉刑徒砖	汉羊公砖	汉梦汉简	张景碑	赵之谦	莱子侯刻石	汉朝侯小子残碑	邓石如隶书	汉何君阁道碑	北魏尖山题记	郙阁颂	汉武梁祠题字	衡方碑	祀三公山碑	尹宙碑
国际临书	5	5	1	1	5	2				2	1	2	3	1	1	2													1	1	1	1	1	1
南京首届	9	2	4	2	1	1		2	2		2	2																						
南京青年	5	3	7	4	1		1	2	2																									
四川首届	6	3		3	4	1	6	4	3	2			1														1							
天津市第二届	7	3	1	4		5		1	2	1			2											1							1	1	1	
汇总	32	16	15	14	11	9	9	7	7	5	3	3	3	3	2	2							2	2							1	1	1	1

楷书临摹统计表

	褚遂良	张猛龙	颜真卿	张黑女	欧阳询	文徵明	王羲之	智永	王宝子	钟繇	唐心经	赵孟頫	王宠	魏古塔铭	司马景和妻墓志	泰山金刚经	赵孟頫金刚经	柳公权	元桢墓志	临魏碑墓志两种	赵佶	金农	敦煌残纸	爨龙颜	北魏李璧墓志	好太王碑	元怀墓志	瘗鹤铭	王铎	隋秘丹墓志	元略墓志	董美人墓志	北魏崔敬邕墓志	北魏孟敬训墓志	始平公造像	北魏灵藏造像记
国际临书	1	3	2	3	2		2		2	1			2		1	1		1			1			2				1	1					1	1	1
南京首届	14	2	6	3	6	7	4	5		2	1	6	3	1	4	1	2	3	2	2																
南京青年	8	2	5	1			1					2																2	1	1						
四川首届	6	2		2			1					2												3	1						1	1				
天津市第二届	5	4		2		3	1			2															3							1	1		1	2
汇总	34	13	13	11	10	10	9	8	8	7	6	6	6	5	6	6	4	3	3	3	3	3	3	2	2	2		2	2	2	1	2	2	2	2	2

行草临摹统计表

	米芾	王羲之	王铎	孙过庭	苏轼	颜真卿	赵孟頫	怀素	黄庭坚	张瑞图	何绍基	八大山人	董其昌	祝允明	赵之谦	王献之	陆机	杨凝式	傅山	于右任	王蘧常	陆柬之	金农	倪元璐	白蕉	索靖	文徵明	王珣	李思训	徐渭	张旭	黄道周	康有为	唐寅	刘墉	黄宾虹	居延汉简
国际临书	5	10	3	3	1	4		2	3			1	2	1			1										3	1					1			1	
南京首届	21	29	19	15	9	7	7	3	5	2																											
南京青年	10	9	8	3	3	1	1	2															2	2													
四川首届	15	9	10	1	3	9	2																	2	2												
天津市第二届	11	3	2	6	9	5	1	2	3	2	1		1											1								1	2				
汇总	62	60	42	28	25	24	13	12	12	11	9	9	7	7	6	5	5	4	3	3	3	3	3	2	2	2	2	2				2	2	2	2	2	1

【说明】　中国古代碑帖书法文献遗存丰富，篆、隶、楷、行、草风格各异。当代书法学习者视野宏阔，凭借网络和印刷的便捷得以遍览古代书迹，故而取法范围十分广泛，既有被视为经典的名作，也有为人忽视的非经典书例。

古人有言："口之于味，有同嗜焉。""佳人不同体，美人不同面，而皆说于目。"书法艺术同理，究竟哪种风格引发当下集体无意识的垂青？"国际临书""南京首届""南京青年""四川首届""天津市第二届"临书展览，参与人数和碑帖数量都具有相当规模，为大数据角度分析统计提供了基础。从临帖展览统计表可见：其一，篆尊秦汉，隶取《张迁碑》，楷法褚遂良，行草规模米芾、王羲之，四体取法体现了当代对古人的推崇情况。其二，楷书和行草取法范围最为宽泛，不同处在于前者较为均衡，而后者则相对集中。

图表所统计的书法临摹展览获奖分布，能够反映出当代书法审美的普遍现象，对考察当代书学有一定参考意义。

元苌墓志	魏充华嫔卢氏墓志	杨播墓志	元倪墓志	龙门牛橛造像	龙藏寺碑	唐玄奘法师碑	何绍基	石夫人墓志	昭仁寺碑	大慈如来告疏	黄道周	清张裕钊	赵之谦	唐钟绍京	元斑妻墓志	东魏高慈妻墓志	北魏霍扬碑	东晋写本三国志残卷	华世奎双烈女庙碑	李邕	论经诗	马振拜造像	宋市荣罗池庙碑	苏轼罗池庙碑	唐宫女墓志	小铁山摩崖刻石	孝女曹娥碑	元详造像
																		1	1	1	1	1	1	1	1	1	1	1
1	1	1	1	1	1	1	1																					
									1	1	1																	
												1	1	1	1	1	1	1										
1	1	1	1	1	1	1	1								1	1	1	1										

张即之	吴昌硕	陆游	高二适	谢无量	文彭	金冬心手札	沈曾植	张芝	谢万	唐兴福寺碑	宋克	蔡襄	吴琚	朱熹	出师表	淳化阁帖	皇象急就章	西晋咸宁吕氏砖
												1	1	1	1	1	1	1
1																		
	1	1	1	1														
					1	1	1	1	1									
										1	1	1						
1	1	1	1	1	1	1	1	1	1	1	1	1	1	1	1	1	1	1